# 南方澳
## 大戲院興亡史

邱坤良◎著

南方澳大戲院
目　錄　興亡史

# Contents

# 〈序〉
# 在地人的鄉愁

林懷民

一九七八年，我在美國收到《時報周刊》創刊號。讀了當時十分年輕的林清玄撰寫、大幅精美彩照介紹的「宜蘭双龍村龍舟賽」，不禁淚下。

我把這件事告訴學生。他們只睜著年輕的眼睛呆呆望我，不能瞭解我初次看到斯土斯民被人以近乎生活雜誌的架勢榮耀呈現的激動。

漫長的成長與求學的過程裏，課本、報章配合政府政策，無止無盡榮耀故國山河，對於長城、西湖，竟被培養出莫名的親切。在文學上，林海音的《城南舊事》、司馬中原的《狂風沙》這類作品，也引導一代代文藝青年去熟悉與自己無關的鄉愁。

到了六〇年代，光復前後出生的台灣作家成熟了。黃春明《看海的日子》裏的妓女白梅、王禎和《嫁粧一牛車》的牛車伕萬發，成為眾人傳誦的經典人物。

七〇年代，新一代的文藝青年上山下海深入鄉里，收集民俗藝品，進行調查採訪，報導文學風起雲湧。有些作品情感濃烈，意識堅強，內容生淺，報刊照樣發表。整個世代全面探索台灣這個島嶼，和她的歷史與文化。

解嚴後，書寫、論述台灣成為文化的主流，優秀作家輩出，邱坤良便是其中令人矚目的佼佼者。

出身南方澳的邱坤良，童年在港邊看漁船出航入港，在街市浪遊，更在野台前戲院裏著迷看戲，雖不曾跟戲班跑，卻也一路行來成為重要的本土戲劇學者。

邱坤良的戲劇研究毋寧是童年浪遊的延續。直至今天，擔任了國立藝術學院校長，與民間藝人把酒「搏感情」，仍是他最高興的時候。

七〇年代起，除了論述文章和劇本，邱坤良的文字作品幾乎全是田野調查的副產品，多半屬於報導文學的範疇。但是，在許多報導文學健將「退休」，或轉為更精密的文史民俗山川動植物專業的作者，連時報報導文學獎也無以為繼的今天，邱坤良繼續出入他熟悉熱愛的社會底層，而文章益加成熟。近年來我成為他積極的愛讀者，閱讀時常常邊嘆邊笑，大叫過癮。

《南方澳大戲院興亡史》收輯了邱坤良的近作，不是「報導」，而是以散文或小說

形式出現的追憶。邱坤良敘述他的成長，以及出入他生命的人物：南方澳的大人小孩、民間老藝師、牛肉場老闆、乩童與神棍、歌舞團女子，以及落籍宜蘭、「叛黨叛國」、支持民進黨的湖南老師「廟公」。

除了「廟公」算是與時俱進的「新台灣人」典型，除了最近風靡Y世代的霹靂金光戲，書中呈現的俱為「過了時」的人和事。我赫然發現，四十多歲，從台北坐兩小時車就可以回南方澳的邱坤良竟然有了鄉愁。邱坤良的鄉愁，我想不基於地理或歲月的距離，而是時代變動太快使然。迥異於七〇年代歷史的或意識的追尋老台灣的鄉愁，他的鄉愁人、事、地歷歷在目，極端明確。

書中的小人物如果不曾與我們擦肩而過，必然曾在新聞版面，以其他名姓與我們打過照面。邱坤良沒有用飛馳的想像力刻劃渲染角色，他用事件鋪陳。他真正懂得這些人，不必用形容詞白描就活跳地呈現他們的形貌，以及他們的世界。《南方澳大戲院興亡史》每篇文字各自獨立，串連起來卻是台灣基層社會的浮世繪。政治、經濟、宗教、教育、娛樂和色情，密不可分地交織出一匹名叫「生活」的花布。

由於充滿了生活細節，我想三十五歲以上的男性，不必是宜蘭人都可以在卷一「海上大舞台」找到認同的事物。因為這是「大家」的「童年往事」。即使錯過「黑貓歌舞

團」，也不曾看過同學傳閱的黃色照片，應該會遇到過一兩位未被升學體制僵化如「廟公」的好老師，至少也曾為「諸葛四郎大戰雙甲面」或「雲州大儒俠」神魂顛倒。

書中其他篇章細寫民間藝界人物，在時不我予的困境，備受命運撥弄，兀仍堅持專業的延續與生命的尊嚴。那點執念的「一口氣」，有如黯夜幽光，不搶眼，卻令人肅然。

生活裏的邱坤良偶有急躁粗魯的時刻，寫起文章卻緩和溫暖，娓娓道來，像是友朋聚會中很會說故事那個人。故事的語言國台語雙聲發音，同時文白夾雜，卻完美交融，形成獨特的「氣口」。俚俗的諺語、民間戲曲術語、陳腔濫調的口號標語、四字成語或流行語彙，到了邱坤良手中，往往有點睛之妙，讓人會心，莞爾，甚至噴飯。但他嬉而不謔，絕不挖苦，最多在某些節骨眼上，他消遣一下，一點點嘲弄就打發了一時過不去的關卡，到底都只是生命長流的小節目。人性的微妙，文字的趣味在此迸發。親切，家常，而且當代的語氣，使邱坤良不再是研究之餘，寫寫文章的學者，而儼然是個文體家。

不管是充滿歡愉與尷尬的啟蒙故事，或小人物頑強生命之姿的描繪，邱坤良的世界裏沒有大喜大悲，即或面對死亡，常常也只是無助與茫然。他沒有意識型態，沒有知識分子的使命感，沒有悲情，沒有控訴，也沒有理想主義的光輝。他沒有包袱，只是面對了庶民的生活。在《南方澳大戲院興亡史》，台灣庶民以一種素樸自然的姿勢鮮活地浮

現出來，進而架構起兩三代在地人的鄉愁。

　不知是南方澳漁港人陽光健康的體質，或者是邱坤良本人個性使然，但台灣文學對小人物的造像走出這樣自在自然的氣質，使人感到一種穩定與自信，使人欣悅至極。

# 〈序〉
# 野孩子的秘密基地

簡媜

我試著回歸理智述說這本書帶給我的特殊情懷，卻數度罷手。在我腦海奔騰的反而是童年時光以及戀母般的「宜蘭情結」。其實，「感動」這件事不需任何學理支持，如同我們長久尋覓之物一旦躍入眼底，除了反覆誦唸：「就是它！」之外，實不能多說什麼。

《南方澳大戲院興亡史》是近年來極讓我感動的一本書。拜讀書稿後，我故意以「未卜先知」口吻向我的母親賣弄南澳仔的風土人情，我那生長於蘇澳的阿母在電話那頭頻頻驚呼：「妳奈也知？」於是，我非常得意地嘿嘿兩聲，學布袋戲台詞：「瞞者瞞不識，識者不能瞞啊！」

南澳仔是我母親的初戀聖地。如果，當年她未到親戚開設的魚寮「刮魚」，就不會

遇到在南澳仔學做漁市生意的我父親。民國四十年代末，一對二十歲出頭的男女在漁港邊眉目傳情。當那女的進南天宮求媽祖婆牽成姻緣時，說不定與十來歲的邱坤良錯身而過；當那男的買票進「南方澳大戲院」看一齣電影時，說不定隔壁的隔壁就坐著「猴囝仔」邱坤良。姻緣成了，蘇澳姑娘嫁到冬山河邊當媳婦，一港換一河。然而，猴猴、馬賽、隘丁這些奇奇怪怪的地名仍然成天掛在我母親嘴邊，甚至，南澳仔也以「五盤菜，四盤是魚」的變身出現在我整個童年的餐桌上。

思及此，不免驚嘆「時間」是會織魔網的蜘蛛，彼時看似無涉的一絲一縷，數十年後，竟在筆墨裏「他鄉遇故知」。

我相信，豐富的童年絕對會轉換成巨大能量，讓生命燃放異采。童年經歷，也如同睜開第一隻眼，決定往後觀看世界的角度與情感，亦為一生之所愛所求埋下伏筆。就此而言，道地「南方澳囝仔」的邱坤良教授，絲毫未辜負南澳仔特殊地理、人文、族群環境所贈予的厚禮。即使大戲院已拆除，昔日港灣景致更改，故舊紛然凋零，全盛時期的南方澳風情仍保留在邱坤良的腦海與心口。在「時間」踏蹄之前，他繼承了多元文化、族群相互融合的「南方澳精神」以及珍貴的人文遺產。

因著這份繼承，故心內有一塊秘密基地，供他在成長過程中練習浪遊與返航，調整

高度拓展視野，吸納他種文化精華，提煉智識與膽量，進而鍛鍊一種包山包海的氣度。

這氣度，不正是目前台灣最需要的嗎？

《南方澳大戲院興亡史》立體地呈現童年成長史、地方誌及民間戲劇研究等不同面向，而這三股勢力相互竄流、彼此影響，融合成獨特且奇麗之「共同體」。是以，紀錄童年時圍著大戲院野盪的筆墨中提示了日後學術生涯之啟蒙，探討學術範疇的文章筋骨裏，明明白白地看見作者從覷覥少年逐步蛻變的痕跡。而追憶飄浪之民間藝人的篇章內，則又呼應了對童年友伴戀戀不捨的情感。做為一名讀者，我必須說，貫串全書的部份壯潤深情是最能「挽人心肝」的，書中的情景人物已無法分出孰為前波誰是後浪，宛如不斷回瀾拍岸的潮浪，童年經驗、漁港面貌、學術旅路早已交融。

沈從文在自傳中提到：「我的智慧應當從直接生活上得來，卻不需從一本書一句好話上學來。」陽光下大千世界這本「大書」的內容，孕育了沈從文獨具一格的文學心靈與內涵。在《南方澳大戲院興亡史》裏，我們也見識到漁港野孩子無拘無束的生活實錄；正因為擁有天生地養般的自由，故能累聚來自土地的生命力，日後處處展現原創與破格的力道。

當我與母親分享這本書的精彩內容後，她不斷盛讚「這個囝仔」真會「造冊」。我

糾正她：「人現在不是囝仔嘍，在做大學校長呢！」

「有影莫？」她問，不可思議地

我提出看法：「細漢越『牛頭』的，大漢越有出脫啦！」

基本上，我母親不反對這論調，但她更認為是南方澳「好地理」的緣故，魚吃得比

別人多才是大關係。

# 楔子：
# 這邊港與彼邊港

最近我常想起以前在南方澳的生活經驗，也喜歡跟朋友講些南方澳的人情與故事。

這個台灣東北部的漁港幅員狹小，連當一個鄉鎮的資格都沒有，有些台灣地圖甚至連「南方澳」三個字也不標明。但對我而言，兩個小時就可以「走透透」的南方澳有講不完的童年往事，以及每天都會突如其來發生的新鮮事物，儘管有些「天寶遺事」的懷舊心情，以古議今也容易被視為老化的徵兆，然而在五光十色的現代社會回憶南方澳確實是一件幸福的事。

南方澳的歷史不過百年，但所經歷的族群變遷、社會發展有如台灣移民史的縮影。文獻上的原住民猴猴社，在這個世紀初期已不見蹤跡。一九二三年開港之後，漢人、日本人、琉球人陸續移居於此。戰後日本人、琉球人離開了，來自台灣各地的移民大量湧

入，短短二十年之間，這個原本人煙稀少的小漁村一下子成為人船擁擠的大漁港，不同的移民帶來不同的風土習俗，南北二路生活文化匯集在南方澳，在這個地方生活應該等於在好幾個地方生活吧！我想。

也許是移民的來路混雜，南方澳的人與事很難用單一的標準來衡量。一方面有移民社會的開創、熱情性格，經常不按牌理出牌；另一方面，卻也有現代台灣人保守、貪婪、隨遇而安的個性。在大街小巷看到的南方澳人不是打赤腳，就是穿木屐，有人還穿著睡衣、拖鞋坐巴士上蘇澳、羅東呢！但不能認定這些人沒見過世面，他們可能早已隨著漁船走遍各地港埠了。南方澳人求新求變、俗又有力的個性最常反映在生活與信仰之中，以中元節來說吧，普渡所出現的供品，除了一般的三牲、蔬果，還包括「乖乖」、「旺旺」，以及走私進來的「五糧液」、「貴州茅台」，社會流行什麼，鬼神世界也必然流行什麼！在蕭殺的戒嚴時期，南方澳人為了海上安全，卻也忘了政治安全，常常偷聽中央人民廣播電台的氣象報告，偶爾還因為迷航或避風的因素，登陸中國港口接受「人民政府」的招待。最後，南方澳更締造歷史的新頁，數百艘漁船組成的船隊突破政府禁令，浩浩蕩蕩地到湄州迎媽祖，一下子把只有幾十年歷史的南方澳媽祖廟提升到名廟之林。儘管與「祖國」關係如此密切，一到選舉，南方澳卻又是傳統反對運動的鐵票區。

國民政府撤退來台灣那一年，我在南方澳出生，十八歲上台北唸大學之前，生活重心一直在南方澳，我以家裡為據點——更精確地說，是吃飯和睡覺的地方——上山下海，滾遍南方澳的每個角落，如果「人生如戲」，戲劇發生的地點不僅在「南方澳大戲院」這樣的建築物而已，戲院外的世界更加寬闊、炫麗。我經常從南方澳爬上蘇花公路，俯瞰腳底下的大舞台，作為布景的海灣、港口、山巒，若即若離。學校、廟宇、漁民之家、漁市場、造船場、天主堂……都是共同建構大舞台的小舞台，游動的船舶、車輛、人群，交插穿梭，變化著不同的場景。每個南方澳人不管為生活奔波、為功課操煩，都得在舞台上扮演一個角色。我不一定是南方澳最好的演員，但一定是全南方澳最忠實的觀眾，每天睜開眼睛就「想孔想縫」，關注一幕幕「演出中」的戲碼，以及可以讓自己快樂的方法。

南方澳每天上演的不全是溫馨感人的鄉土劇，南方澳人也非個個慈眉善目，像生活在桃花源的「人格者」，南方澳人吃喝嫖賭不輸任何台灣人，吵架聲音也夠大。但是，同樣是「賺食」人，南方澳人不會因為移入地不同而相互仇視。每個在這裡成家立業的人不管先來後到，來自小琉球、龜山島、恆春、澎湖也好，福州、大陳，甚至朝鮮、沖繩也罷，都是「在地人」，只有在南方澳沒有家的人才會被看做是「外地人」。原鄉大

概只為了便於稱呼，例如南方澳黑黑壯壯的「黑仔」特別多，「澎湖黑仔」、「琉球黑仔」叫起來就很方便。南方澳人所指涉的地域名詞都是現實區域標記，例如廟口、水產尾、內埤，或者「這邊港」、「彼邊港」——全南方澳人都圍繞著南方澳港生活，我家附近的人稱自己所在位置叫「這邊港」，對面叫「彼邊港」，同樣地，「彼邊港」的人也稱自己在「這邊港」，而稱我們在「彼邊港」。每個「這邊港」都有來自宜蘭、小琉球、澎湖、龜山……的人。

我小學時代的同班同學有半數來自南部漁村，我們沒有「本地人」、「澎湖人」、「小琉球人」之分，但是閩著也是閩著，「這邊港」對抗「彼邊港」的故事常常發生。

每天放學排隊回家，走出校門長巷，分別從漁港兩側回家，「這邊港」、「彼邊港」的回「這邊港」，「彼邊港」的回「彼邊港」，有時還會互相叫陣，約好晚上到沙灘或山上曠地摔角相撲。

大部分的南方澳人不大注重孩子的學校教育，只要警察、老師或別的家長不找上門，每個孩童大概都有無拘無束的生活空間。如果說每個南方澳小孩個個貪玩也不公平，起碼，少數家長也很注意孩子學習環境，他們把小孩安排到羅東的國校就讀，每天一大早就看到這些小「留學生」穿著整齊的制服，帶著便當，在媽祖廟前的公路站牌等車上學，夜晚低垂，我都已經玩了一整夜了，他們才回到家，這些南方澳孟母所擔心的，就是寶貝

兒子被南方澳頑童帶壞吧！

「這邊港」、「彼邊港」的對抗，在我小學畢業到蘇澳上初中之後，便消失於無形，因為與較有都市文明的蘇澳人比起來，南方澳人就是南方澳人，誰管你「這邊港」、「彼邊港」。初中畢業以後，我們又與蘇澳的同學一起到宜蘭市上高中，比起更文明的羅東人、宜蘭（市）人，南方澳人與蘇澳人都不登大雅之堂，蘇澳鎮形成命運共同體，努力地從宜蘭羅東同學那裡見識到青少年的流行。高中畢業上大學，也是如此，宜蘭草地郎的穿著、長相、口音、生活娛樂比起時髦的台北同學，屬於孤陋寡聞的異類，於是，宜蘭人大團結，相濡以沫。在外地人眼中，「宜蘭人」就是「宜蘭縣人」，沒人管你是「羅東人」、「蘇澳人」、「三星人」、「五結人」！等到人在國外生活，宜蘭人當然也跟來自雲林、台北、高雄⋯⋯的人一樣，都以「台灣人」自居了。

「這邊港」、「彼邊港」的故事類似移民史上台灣人分類對抗與融合的過程，事實上，南方澳的發展與變遷，何嘗不是台灣現代社會的縮影。南方澳的故事不僅僅發生在小小的漁港，可能也是半世紀以來台灣許許多多人的故事。每個人生命中都有主觀的「這邊港」，也排斥「彼邊港」，但是，一旦有機會接觸更多的港口，便會隨時容納原來的「彼邊港」。

我始終覺得青少年時代的南方澳生活經驗奇妙無比，沒有電視、電玩，沒有足夠的零用錢，卻有最開闊的遊戲空間，以及接觸形形色色大眾藝術的機會。由於貪玩、放蕩，反映在課業上的自然是一張張不堪入目的成績單，但是運氣不錯，年年低空過關，從南場中敗下陣來。我後來有幸與學術、文化界朋友「長相左右」，發覺一些年齡相若的朋友雖然未必家境優渥、天資聰穎，但幾乎每個人都是從小獎狀、獎學金領到大的優等生，與我年年補考的學習經驗迥不相同。媒體上也常看到許多政治人物、企業家談他們青少年時代的奮鬥，總會強調童年打赤腳的艱辛過程，說得悽悽慘慘，偉大無比。我很難體會他們所面對的真實情境，到底多苦？因為我小學時代也成天打赤腳、還撿廢鐵、賣冰棒呢！我什麼都沒有，就是時間最多。也許是生性樂觀，「吃苦當做吃補」，總覺得勞動本來就是嬉戲的一部份，何況，賣冰棒、撿廢鐵是為了滿足口腹之慾的打工兼遊戲，打赤腳更是天經地義，沒事穿鞋幹嘛？我的國校同學不分男女，有幾人穿鞋？我甚至認為幾十年來手腳靈活、身體健康，要歸功於童年打赤腳在土地上「腳底按摩」的結果呢！

我唸高中之前唯一的一次上台北是小學三年級暑假，隨大人北上旅遊，嶄新的卡其

方澳──蘇澳──宜蘭──台北──一路搖搖晃晃上來，甚至「離家三萬里」出國留學。我的青少年玩伴就沒有這麼僥倖，不是因為家庭因素中輟學業，就是在一關關的考

服加上黑球鞋，打扮得像過年一樣。因為南方澳不通火車，我們前一夜還先到羅東親戚家過夜，以便搭乘清晨開往台北的頭班車。那一次台北之行已經印象模糊，不過大清早三輪車在冷風中奔馳羅東街道，鈴聲與晨星朝露交互閃爍、在火車上吃池上便當、看到松山附近的大片農田、階梯爬不完的木柵仙公廟、有吊橋的碧潭，以及暈車嘔吐……，事隔四十年，還隱隱可以嗅出味道。如今長住台北，成了南方澳的出外人，愈發感覺這個歷史不長，地狹人稠的漁港，無所不在地影響著我，怎麼甩都甩不掉。

最近幾年每次回來南方澳，總覺得漁港一直在變遷，一直在發展，與以往質樸的景象呈現明顯不同的風貌，通往漁市場的整條漁港路已經變成海產店、藝品店充斥的觀光街，一部一部的遊覽車載來一批一批的觀光客，街上穿皮鞋的人愈來愈多。現在的南方澳每隔一段時間就會有媒體爭相報導的消息：海上旅館、黃金打造的媽祖、銜接港口海道的跨港大橋……。踏在這塊熟悉的土地上，很容易感受到南方澳人跟所有的台灣人一樣，生活愈來愈富足，視野也愈來愈開闊，每個人都汲汲營營在追逐進步，可是，比起三、四十年前的生活，有哪些算得上真正的進步，哪些只是虛華的表象呢？

《南方澳大戲院興亡史》是個人生命經驗的反芻，記述的不只是童年時代的戲院生活，更包括南方澳乃至蘭陽平原這個天然大舞台生活的點點滴滴，是個人成長史的一部

份，也是文化啟蒙的一個因緣。來自童年時代的遊戲經驗，不僅僅增加生活樂趣而已，竟然也養成一種生活態度與工作方法；尤其中學以後在別的城鎮時間增加，我習慣從蘇澳、宜蘭、台北這個大舞台來看待生活周遭。人與人之間的距離，時間與時間的銜接、空間與空間的串連，讓不同的場景變幻萬千。即使出了國，我仍以這種思維模式，面對孤寂的異國生活，心中永遠有一個拿捏的尺寸，教自己如何在另一個寬廣宏偉的大舞台上，找到一個視野還不錯的位置。這種成長經驗，至今仍是我面對社會變遷，瞭解文化現象的方法，一切是那麼渺小、自然，卻也美妙，即使有一天落幕了，我希望那一剎那仍可清楚看到舞台上的角色如何走下舞台，如何消逝在觀眾面前，以及，是不是還有一點掌聲。

# 海上大舞台

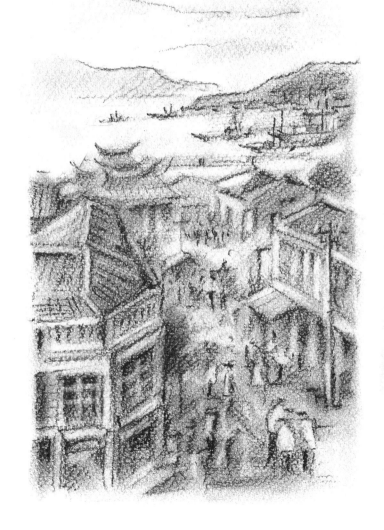

# 南方澳大戲院興亡史

我一直希望寫一部南方澳史紀錄這個漁港百年來的興衰起落，以及來自全省各地移民所共同建構起來的南方澳文化。我想寫南方澳史，最早的動機是因為想寫《南方澳大戲院史》，希望能把在「南方澳大戲院」的生活經驗紀錄下來，讓後代子孫知道他們的祖先——我，是如何在困難的環境中快樂地生活。我說的「南方澳大戲院」其實很小，三層樓的木造建築，座位不到四百個，既沒有台北「新舞台」的歷史悠久，也沒有「紅樓劇場」的宏偉壯觀，但它真的叫「大戲院」，在我的生活經驗中，它也的確崇高無比。

## 南方澳仔

「南方澳大戲院」已經在一九七一年拆掉了，它的正確位置將逐漸被淡忘。您去過

南方澳吧？從蘇南公路下坡走漁港路，到廟口再左轉到底就是了，您大概不會走這條老路，這是我們那個時代人走的。近年來多數人都是從蘇澳中山路轉港區大路，直接進入南方澳，這條路很便捷，大約五、六分鐘車程就可進入江夏路，沒有人會特別注意到右邊一棟五層大樓，有時開旅店，有時開百貨行，有時也改成公寓，這裡就是「南方澳大戲院」原址，現在的建築物看起來平平淡淡、毫無生氣，好像「南方澳大戲院」一結束，連土地都失去了生命一樣。

南方澳的住民來自四面八方，有戰前來自日本和琉球群島的漁民，有戰後從蘭陽平原各地及龜山島來的宜蘭人，及澎湖、東港、恒春、小琉球等南部漁村湧入的下港人，以及在本地落地生根的中國老兵。至於更早的原住民，根據學者的研究是猴猴社的平埔族人，馬偕牧師在十九世紀八〇年代到南方澳傳教，曾經住在一個猴猴社人家裡，他在這裡所興建的教堂，位於「南方澳大戲院」附近。

當時猴猴社人最大的敵人是臉部刺青的泰雅族人，據說這兩個族群原來和平共處，但有一次猴猴社人在與泰雅族人交易時，以狗肉詐稱鹿肉，觸犯泰雅人，從此不得安寧。猴猴社人出海捕魚時，他們的妻子擔心泰雅人的攻擊，夜晚都到教堂睡覺。本世紀初以後，泰雅人常於晚上在沙灘仿作海龜爬過的足跡，引誘猴猴社人出來捕龜，再趁機獵殺。猴

外地人紛紛湧入南方澳，猴猴社人四處流離顛沛，已不知所終矣。

我小時候南方澳已幾乎沒有原住民了，但也常看到黥面、頭背著布袋的泰雅人，從南澳鄉順著蘇花公路下來南方澳，用袋子裡的芋頭、山產跟漢人換魚貨、米酒，南方澳的大人、小孩總會用盡巧計加以戲弄，佔他們便宜。

今日的南方澳人不會承認自己的血液中可能有平埔族血統，不是不願承認，每一個家庭的公媽牌位實在都寫著詔安、漳浦、南靖的祖籍……是不是「有唐山公無唐山媽」無從查考。有一個原住民朋友給的建議倒是可以一試：您可要求南方澳人提出漢族血統證明書，提不出血統證明書者，就是平埔族人或泰雅族人了。

南方澳的人不論來自何地，講的都是福佬話，但宜蘭腔加上各種下港腔及外省腔台語，共同形成南方澳話，每個人說話的聲調特別急促，音量也特別大，也許是長年生活在大海，非得如此，無法溝通吧！南方澳這個地名如果有人字正腔圓的唸「南──方──澳」，就跟把它讀成「澳方南」一樣，反而很不南方澳，正確的唸法是尾音上揚，更道地是把「方」字省略，唸做「南澳仔」，但是一定要拖「仔」的尾音，否則「南澳」會被當做那個泰雅族人的山地鄉了，請練習一遍：「南──澳──仔」。

說說南方澳給您的印象吧！是魚腥味、海鮮便宜，還是偷渡、走私猖獗，有買不完的大陸菸酒及藥材？或是從新聞報導知道海岸邊飄泊著「海上旅館」，有無數大陸客正眼睜睜地看著岸上他們希望所在的燈火？還是近年衝破戒嚴、囧顧台灣民間信仰倫理，逕自乘風破浪，遠赴湄洲謁迎媽祖的勇敢南方澳人？這些都不應是南方澳人的一貫作風。那麼南方澳的原來面貌是什麼？好像除了船隻、人群及漁業的活動之外，也說不清楚。我的感覺比較直接，所謂南方澳的原貌，指的就是「南方澳大戲院」存在的那段日子所呈現的一切吧！這也是為什麼我寫南方澳史要先從《南方澳大戲院史》寫起的原因。

## 港邊好男兒

　　「南方澳大戲院」建于日治末期，在眾多日本時代留下來的戲院中是很不足道的。跟台灣各地的電影院一樣，它在戰後被中影接收，成為國民黨財產之一，而後放租給民間經營。它重新開幕的日期是國民政府正式撤退來台之前不久，正值五級強風，數百艘大小船隻停泊港內，隨風飄搖。

　　說到這裡，我必須感慨修史難，修戲院史更難，因為此時我尚待出生，又找不到「南

方澳大戲院」的任何文獻，僅根據一位老歐吉桑的回憶，知道戲院外的花圈從大門口一直擺到媽祖廟前的港墘，一些出海不得的漁民，正好鬥熱鬧，成為觀禮的人潮，也趁機觀賞免費電影。縱使在陰冷的冬季，所呈現的熱鬧景象，差可比美每年農曆三月二十三日的南天宮媽祖祭典。而後，這座木造建築也成為南方澳漁港最重要的地標，從蘇南公路抄小路下來，迎著撲面魚香（臭）的同時，「南方澳大戲院」也映入眼簾。

「南方澳大戲院」開幕的那幾年，台灣大部分地區仍處於貧困緊縮、物質匱乏的時期，唯有南方澳因漁業鼎盛，一枝獨秀，小小的港區，住了大約兩萬人口，一棟不到二十坪的木造平房，住上七、八戶，二、三十人是司空見慣的事。我們童年最簡便的玩具兼賭資，是成堆的老台幣，活像賭國大亨，完全體會不出老台幣四萬元換一元背後的辛酸，而玩「玩具」最重要的場所就是在戲院前面的廣場，這裡差不多是南方澳三里孩子國的都城了。

在七〇年代南方澳漁業衰退、「南方澳大戲院」結束之前，從戲院到媽祖廟短短一百公尺的港市是最繁華的黃金地帶，冰果室、撞球場、茶室林立。尤其是每年夏季花飛魚季，南北二路的江湖郎中，打拳賣膏藥、成衣百貨、露天歌舞秀，萃集於此，堪稱全宜蘭最熱鬧的市集。戲院是許多人夜晚最重要的社交場所，「看戲啦！」也如「吃飽

未？」成為生活中常聽到的寒暄語。夜暮低垂時，許多年輕漁郎，洗淨身上魚腥味，一副日語影片《港邊好男兒》裡的小林旭調調，身披白色西裝，梳著歐魯巴克，叼根香菸，拖著腳上的木屐，三三兩兩，吱咯吱咯地在港區溜達；或到撞球場，邊撞球，邊與計分小姐閒扯，如果能結交個小姐看電影，坐冰果室，那就更值得風神了。

## 電影院像教室

　　寫《南方澳大戲院史》，大概會變「功能論」的。這座戲院不僅是全南方澳的娛樂中心，也是政治、教育與文化中心，點閱召集、消防練習、戶口校正、里民大會、歌唱比賽、政見發表會、學校遊藝會全在此舉行。不僅台北「金像獎」、「總督」的電影觀眾很難想像，縱使六〇年代「東南」與「神州」兩家戲院在南方澳先後成立，「南方澳大戲院」的象徵意義仍然是十分獨特的。有很長一段時間，它還是當時南方澳最高學府——南安國民學校——的所在地。南安國校在創立的前幾年因為校舍還沒著落，借用戲院上課，無數光頭的學生打赤腳，用一塊布包著書當書包，每天像出遠門的老太婆般，帶包袱衩到戲院裡上學。

　　我入學的第一年還在戲院上課，每天都是「電影院像教室」的生活。您還記得有一

年台北市初中聯考的國文作文題目被批評的事吧？因為作文題目是「假如電影院像教室」！衛道人士認為以此為題目出得太不正經，其實他們應該到南方澳來，看看這個題目是多麼寫實。我小學第一年都還沒結束，學校搬到南正里山腳下的新址，這是我在童騃時代深以為憾的。每天從家裡到學校，總故意繞個大彎經過戲院，放學後也背著書包到戲院遊蕩一番，看看電影海報與劇照，成為每日的功課。

戲院大門口的左側，有大型影劇看版，隨時張貼上檔影片的宣傳照，或者預告下一檔歌仔戲團的演出陣容。戲院右側租給人開漫畫店，每天都吸引全南方澳的學童。那時一般漫畫書一本三元，但租金只兩毛錢，許多小朋友租了書就在四周角落聚精會神的看著，旁邊還有人或蹲或站的插花。我懂事的時候，《東方少年》的風頭已過，《漫畫大王》正在流行，它後來改名《漫畫周刊》，出刊的日期也從每周三改到每周四，它出刊那天，就如同大家樂、六合彩開獎一樣，小孩們忙成一團，心神不寧地上完第二節課，便往戲院飛奔。

《漫畫周刊》最引人興趣的是葉宏甲畫的《諸葛四郎》。從〈大戰魔鬼黨〉、〈決戰妖蛇團〉、〈決鬥雙假面〉到〈大破山嶽城〉，差不多伴隨著我們從國校進入初中。我在小學四年級時已成為全班畫諸葛四郎、真平漫畫的「高手」，經常應同學的要求，

編一些四郎故事。在〈大戰魔鬼黨〉第十四集完結篇出刊前夕，我搶先完成自己的版本，在同學間流傳，只不過葉宏甲真正的謎底，魔鬼黨首領是貌似忠厚的秦將軍，我卻畫成從王府被魔鬼黨擄走的陳將軍，信用因而破產，一蹶不振。

## 四郎探母

在五○至六○年代，「南方澳大戲院」所提供給人們——尤其兒童的，是一個「全方位」的生活中心。我人生中的許多「第一次」都是在戲院發生，東華皮影戲、歌舞團、新劇、馬戲團、電影插片皆是。我第一次被平劇「震撼」也是在「南方澳大戲院」。那是唸小學五年級的時後，有一天，每個班級公布欄都貼有一張《四郎探母》的小海報，是駐軍老兵表演的，免費開放給全體民眾觀賞，學校要同學去體認一些中華文化。這是令人訝異與驚喜的宣布，因為「不可到戲院看歌仔戲」，「放學不可在戲院閒蕩」是每周導護老師再三告誡，也是我們夜晚到戲院看戲最冒險的事，唯恐被老師逮到，隔天還要在升旗台上站一個早上。

當天晚上一群小孩興沖沖相約去戲院，想瞧瞧「四郎」什麼時候探母？在叮叮咚咚的鑼鼓聲中，我們感覺戲台上掛著長鬍髯的人物很隔閡，他裝戴著綴紅絨球的紗帽，兩

耳垂著絲穗，上加兩根雉雞尾巴，與漫畫裡束著鬍鬚，像長了兩個小角的諸葛四郎大不相同，咿咿啊啊半天，也不清楚這故事是發生在什麼時候？大戰魔鬼黨以前？還是平服妖蛇團之後？

那一次的看戲經驗顯然是失望的，與廟會野台戲的熱鬧氣氛相比，拖棚又無聊。回家的路上，每個小朋友五音不全地學著戲台上的唱唸，加上從海野武沙爆笑劇學來的「衆將官，帶馬掠青番，掠著青番婆，面子黑蘇蘇」，一路唱回家。

與《四郎探母》一樣，令我印象深刻的，是經常出現在日片海報上的電影「監督本多豬四郎」，這位豬四郎先生吸引我的注意，也是從諸葛四郎來的。豬四郎與諸葛四郎無關，我小時候差不多看完所有在南方澳上映的日本電影，東寶、新東寶、日活、東映、大映、松竹等大公司拍什麼類型的電影，有什麼演員，《里見八犬傳》裡，什麼里見浩太郎、伏見扇太郎，尾上鯉之助……，誰是「忠」，誰是「孝」，誰是「禮」，我在小小年紀一清二楚，但不會去注意黑澤明、溝口健二，日本導演只記住本多豬四郎的名字。

諸葛四郎後遺症不僅於此，那時我很多同學都還打算將來要把兒子取名「四郎」、「真平」呢！

## 遠征羅東

「南方澳大戲院」在整個漁村是五彩繽紛而又具空間感的。它是許多孩童生活中的聖地，尤其是寒暑假，我不但成天翶候在「南方澳大戲院」，並以此為中心，調節我與寺廟、漁市場、造船廠、海濱的關係。什麼時候「有空」到廟前看野台戲，什麼時候可以到船澳撿拾新船下水丟擲的包子，什麼時候到漁市場閑逛，到海邊「洗澡」，都視「南方澳大戲院」的節目，而做非常有彈性的調整，每天醒來第一件事，就是先確定戲院有什麼花樣。有時甚至還注意到蘇澳、羅東的戲院，隨時準備遠征。

不過，出外不比在家，事事困難，要混進戲院更不容易，所以大多只去參觀戲院而已。僅有一次幾個同伴成群結隊走路到蘇澳，再坐火車到羅東，猶如出席一場盛大的音樂會，每個人都非常規矩地買票進入「新生戲院」看電影，當天演的是台語片《諸葛四郎大戰雙假面》。這次花錢買票，很難得的「享受犧牲」，演員唐菁、康明飾演四郎、真平的模樣，燒成灰我都認得出來。

當時要去蘇澳、羅東，是從「南方澳大戲院」旁的一條小路爬上公路，到蘇澳的路程蜿蜒四公里，走路要四、五十分鐘，當時卻如同「走灶腳（廚房）」，三天兩頭，就

幾個小孩相邀走路到蘇澳去。有時是去撿拾白米溪裡的雲母石，或專程再從蘇澳走半小時路程到水泥廠的福利社買兩毛錢一根的花生冰棒，順便到戲院看看。相邀到外地看電影也免不了有爾虞我詐的時後。一位綽號叫「不魯」的盧姓同學說「蘇澳戲院」是他祖母開的，於是一夥人跟著他走路到「蘇澳戲院」門口，觀察了一陣，他才說因祖母不在，不能進去，大夥只在戲院四周繞一圈就回來。後來他又邀了幾次，我們雖然懷疑，但寧可信其有，結果又中了幾次計。

不久，我也依樣畫葫蘆，跟同學宣布羅東最大的「大東戲院」是我舅舅開的。在一個星期天的早上，我請大家到「大東」看戲，一群人跟著我從南方澳遠征羅東，經過了蘇澳，繼續走到聖湖，大約完成四分之一的路程，打算繼續向羅東挺進，結果有人懷疑我的舅舅不像開戲院的派頭，不想去了，我原先立場堅定，說：「不想去的回去！」結果一個個都折回了，我只好趕緊從後跟上，一起回到南方澳了。

## 新天堂樂園

您可能開始覺得「南方澳大戲院」有點《新天堂樂園》吧！有許多機會跟學生談到童年看電影的經驗，他們也常聯想義大利導演Guiseppe Toinatore《新天堂樂園》的多

多，其實我的童年經驗哪有如此溫情，倒是我的小學同學李天龍較像多多。李天龍是在三年級下學期，才從外校轉來的，長得清秀斯文，穿著整齊，與同學們黧黑的猴山樣，不太搭調。他最主要的特徵是戴一副眼鏡，這在五〇年代的南方澳代表著不凡的身份。

當時全南方澳漁港，除了老年人從路邊買來戴的老花眼鏡不算，戴眼鏡的青壯年不會超過十個人，更不要說是學童了，平常人談話中「眼鏡仔」指涉何人，是很有默契的。

李天龍才上學二、三天，很快就成為全校共知的「眼鏡仔」，更重要的是，他住在戲院裡的消息被打聽出來，頓時成為全校同學注意的焦點，也是我最崇拜的對象。我每天一想到他成天可自由進出戲院，熟識電影放映師及漫畫店、販賣部老闆，就羨慕得快要口水直流。

李天龍在班上四十多位同學中，成績不算突出，至少不會比我好，很長一段時間，我對他畢恭畢敬，百依百順，目的只是博他歡心，爭取到他家做功課的機會。不過，他並不輕易答應帶人，即使心情愉快賜我一張不易實現的「准×××到『南方澳大戲院』看電影」的「手諭」，也只是教我乾過癮而已，他隨時都會變卦。我印象中獲准到他家只有兩次，一次是某個禮拜天，演出日本片《任俠東海道》，這大約是一、二個星期對他百般奉承的代價。臨行當天，還恭敬謹慎，唯恐一個不小心，李先生臨時抽回成命。

所謂做功課，不外是電影開演前到他戲院裡的房間，伴讀一、二十分鐘，等第一個開演的預備鈴聲聲大作，就從太平門進入觀衆席，安心的看電影。另一次經驗則更特別，那一年不如何故，小朋友之間流傳著：有一場大海嘯即將侵襲南方澳，南方澳將因而毀滅，每個人都會死亡。同學們到處奔相走告，在似懂非懂的氛圍中感覺到死亡是件刺激與不尋常的事。許多人把零用錢拿出來大吃大喝，我自己的錢早就捉襟見肘，但卻從別的同學處沾光不少。

李天龍在這次世界末日中不但招待全班到他家做功課、看電影，而且還買了許多零食請客。後來海嘯並沒有如期發生，同學等不到死亡，似乎有些慶幸，也有些失望。「海嘯事件」之後，李天龍又回復到龜毛與無情的性格，我在卑躬屈膝兼威脅利誘皆無效之後，狠狠「幹」了他幾句，就自求多福了。

## 歡喜船入港

在我的求學生涯中，每個階段都有我的恩師，小學時代我一直選定賴歡喜當我的師傅，我撰寫《南方澳大戲院史》的原因之一，也是為紀念這位「恩師」。

賴歡喜是我的小學同學，他是屏東小琉球來的漁民子弟，成績鴉鴉烏，但我覺得不

論在塑泥像、釘陀螺、上山下海各方面他都比我行。我不知道他如何懂那麼多「烏魯木齊」的事，我童年的許多第一次都是他帶頭的。有一次他神秘兮兮地帶一疊男男女女橫躺直臥的黑白照片，然後像賣藥仙一樣，加以分析、講解，小學四年級的我沒什麼感覺，卻十分佩服他的博學。他談起一部非常讚的日本片《三日月童子》，講得嘴角全波，連說帶比描述三日月童子忍術如何高強，聽得我一愣一愣，一直到今天，我都以沒看過《三日月童子》為憾。

在跟隨「吾師」賴歡喜之前，我每天守候戲院口，所能賺到的只是演出接近尾聲，戲院管理員打開大門，任人進出時的拾「戲尾巴」，或做些翻牆挖洞的小勾當；有時也趁看門的人不注意時，吸口氣，學日本忍術，一下就溜進去，不管他們發現了沒，就心虛地直闖戲院的廁所，或到三樓的角落躲了起來，等到入場觀眾漸多，才敢出來活動。

一直到與賴歡喜掛上鉤，我的戲院人生才有了轉機。

賴歡喜看戲的步數卑之無甚高論，那是在電影開演前站在售票口請人帶進場。這件事看起來很平常，但要有耐心，臉皮要厚，「有恆為成功之母」。很長一段時間，我們一放學就到戲院閑逛，看「看板」，等觀眾開始買票，兩人各站戲院售票口的兩邊，頭倚著觀眾放錢、取票的小平台，很有節奏地對每一個買票的人唸「歐里桑帶我進去，歐

巴桑帶我進去」。你一句，我一句，很像儀式中的乩童與桌頭。寒暑假期間我們幾乎每天在戲院，等待大人們關愛的眼神，通常一、二十分鐘就會有善心人士輕拍我們的頭說：

「走吧！」

看白戲其實管道很多，到戲院裡面賣冰或賣點心就是方法之一。「南方澳大戲院」內一進門就是販賣部。除了定點販賣之外，也常僱請幾個小孩揹著小木箱，在觀眾席間叫喝冰棒、花生糖之類零食。這種景象其實是很法國風的，在巴黎看過電影的人，一定對在戲院內賣零食的孩童有些印象，可以想像「南方澳大戲院」的情形。與戲院外賣冰的孩童相比，戲院內販賣所得大概都給老闆抽走了，但對許多小孩而言，能夠到戲院內賣東西是個肥缺。因為在戲院做生意，可以看電影，運氣好還可賺點蠅頭小利，太吸引人了。賴歡喜有時也會在戲院內揹著小木箱，兜售零食，動作十分熟練。在他引介下，我曾經幾次向老闆毛遂自薦，都沒有機會，這也是我不如他的另一例證。

賴歡喜國校畢業以後，沒有升學，事實上也沒人相信他能考上初中。十三、四歲的小小年紀就到他父親的船上當一名「煮飯仔」，這是未成年漁民常有的歷程。我唸初中時偶爾還與他玩成一塊，放假時，也常到港口檢查哨等待歡喜的船入港，而後相邀看電影，堂堂正正買票。不過，已難有機會回饋社會了，因為戲院售票口沒有叫「歐吉桑帶

我進去」的小孩，小孩都跑去哪兒？我們想牽帶無票的孩童進入戲院，過過大人的癮都不容易。

賴歡喜在我高二時死於海難，他的屍首被尋獲並且運送回港口時，我也跟他的家人拿著香枝到港口接靈，他的母親呼天搶地的喊著：「阿喜仔，你這個不孝子！」我只是呆呆望著他雪白的身軀，邊燒紙錢，口裡喃喃唸著……「歡喜船入港！」

## 剋星簡大鼻

修史免不了要月旦人物，《史記》裡有本紀、世家、列傳幾種等級，寫《南方澳大戲院史》，大概得用類似本紀的體例來寫戲院的老闆！

承租「南方澳大戲院」的老闆姓賴，在當時是小有名氣的戲院頭家，據說與六○年代初當紅的凌波很熟，還有合照為證。除了「南方澳大戲院」，羅東「新生戲院」也是其事業，並曾先後經營過頭城、蘇澳、花蓮的戲院。其中，以「新生戲院」最為重要，是當時溪南大鎮——羅東的主要戲院之一。許多台北演過的二輪佳片就是在此上演，而後才輪到「南方澳大鎮」，熱門一點的片子，則同時聯映，兩邊跑片。

不過，這也沒有絕對，至少《諸葛四郎大戰雙假面》就罔顧南方澳人意願，沒到「南

「方澳大戲院」上映。

羅東因屬商業區，中學生較多，「新生戲院」上映二輪西洋片、日片與及國語片；南方澳漁民多，日本片和台語片最受觀眾歡迎，歌仔戲劇團、新劇團、歌唱比賽、歌舞團也都維持不錯的賣座。如果您那時候問我：賴老闆與希臘船王歐納西斯孰富？我的答案一定是堅決而明確的：賴老闆是全世界最富有的人！

戲院每天演三場，下午場兩點開映，晚上七點、九點各一場，只有在新春時才會在下午加一場。戲院開演前放映的音樂，至今仍教我印象深刻，類似《男性的復仇》的台語流行曲一首又一首以最大的音量播放。在等待電影放映前的空檔是十分令人興奮的，通常我是先竄到三樓神秘的放映室那兒觀看電影放映器材，「研究」影片如何在黑匣子裡變化萬千，順便或偷或撿些被廢棄的小段影片。等到第二次預備鈴尖銳響起，我便在一片漆黑的空間進入我的電影世界。

開戲院一如開麵店，不怕人多，但是最怕看白戲的人，偏偏人都有看白戲的嗜好，就拿我們家的三姑六婆及鄰居歐巴桑來說，他們就很受不了到戲院看戲還要買票。好不容易買張票看歌仔戲、新劇，也非要把所有的小孩全帶去不可。在許多次全家出動看戲時，我的神聖任務是先潛入戲院，然後用帶嬰兒的背巾像撒漁網般把整排座位佔領，等

待即將進場的大隊人馬。不過，要潛進去也不容易，主要是「南方澳大戲院」的守將十分厲害，大家都叫他大鼻仔，姓「簡」，台語剛好唸成「幹」大鼻仔。他的面貌兇惡，塊頭很大，站在入口，頗有萬夫莫敵的氣概。

大鼻仔雖然那時已經五十多歲，但孔武有力的漢草，加上學過拳頭的身手，幾個年輕人也打不過他。有些漁港少年家衣著光鮮，還想大大方方地不買票進場，大鼻仔會不客氣地叫他們滾，他們也真乖乖地滾。他一直是我少年看霸王戲時代的剋星，他凌厲的眼神一下就認出是觀眾自己帶來的小孩，或是臨時挾帶進場的，我有幾次都已找到帶進場的人，硬是被他揪出來。

後來我才知道他是老闆娘的繼父，專門管「南方澳大戲院」的業務，與他一起看守的還有他的妹妹，也就是李天龍的母親。在「南方澳大戲院」閒蕩的時節，大鼻仔幾乎是我們共同的敵人，我們幾個被他整過的小孩成天想要報仇，但也一直苦無機會，頂多把他作為鏢靶，在木頭上寫大鼻仔的名字，舉行射鏢比賽。

## 猴子變的人

戲院裡還有另一個三人組成的家庭，與驍勇善戰的大鼻仔比起來，顯得格外寒傖，

似乎隱藏著無比的人世辛酸。二十多歲的兒子與五十多歲的父母在我們眼中一樣的蒼老，每個人看起來都像智力不足而又有點瘋癲的樣子。他們平常蝸居戲院內的角落，負責一些清潔雜役，每天早上父子二人輪流踩著兩側貼滿海報的三輪車遊走港區，由坐在車內小板凳上的電影放映師沿途用「好消息，好消息，『南方澳大戲院』告訴大家一個好消息⋯」這樣的開頭為當天的電影做廣告，賣座好的電影則在原來的海報上貼著「銘謝客滿，再延一天」的紅條子。

這一家人有時也扮演尋人放送以及抬屍體、挑糞便之類任何別人不願做的工作。他們是全南方澳嘲謔的對象，一出門後面總是跟著無數學他們模樣的孩童，尤其是那位被叫做「通鼓」的兒子，長得尖嘴猴腮，駝背彎腰，走起路來宛如企鵝。對於漁港少年而言，「通鼓」與「南方澳大戲院」是互為一體的，他的存在猶如巴黎聖母院的鐘樓怪人，給戲院添增神秘、詭異、鄉土的色彩。

全南方澳的小孩都說「通鼓」是從猴子變來的，見到他總不忘嘲諷凌辱，伸手摸摸他的尾椎，看看是否長有尾巴，而「通鼓」也慣常揮舞著拳頭，口齒不清地叫嚷著「幹你娘！幹你娘！」用那企鵝的步伐，在後頭追趕早已絕塵而去的頑童。

舉頭三尺有神明，我不敢妄稱童年時代如何天賦異稟，如何見義勇為，替「通鼓」

打抱不平，甚至我應坦承曾經欺侮他。有一次溜進戲院時被他發現，硬是找大鼻仔來把我趕出去，我奈何大鼻仔不了，但要對「通鼓」報仇輕而易舉，找個機會從他背後一推，他就跌得人仰馬翻……。我到外地唸中學以後，就少有機會再見「通鼓」，有幾次看他用力地踩著三輪車，依舊滿面風霜從我旁邊擦身而過，三輪車後傳來同樣的廣告詞：「好消息，好消息，『南方澳大戲院』告訴大家一個好消息……。」戲院結束營業，改建大樓以後，沒有人再看到「通鼓」，也沒有人留意到他……。前幾年，我開始「發憤」蒐集《南方澳大戲院史》資料，想知道「通鼓」的下落，然而，問了幾個人，都不知道「南方澳大戲院」停業後，這個不幸的家庭如何被安排。

## 感謝與紀念

從一九六〇年代末，隨著電視的進入每一個家庭，以及南方澳社會環境變遷，「南方澳大戲院」一步一步走向衰微，終至被拆除的命運，一切是那麼的自然、宿命，一點也不悲壯，沒有人會感到訝異與惋惜。就如同諸葛四郎大破山嶽城以後，與我們這一代人的距離愈拉愈遠，終於從我們的生活中消失得無影無蹤。我們珍惜這座戲院在我們成長經驗中所扮演的角色，但也不在意它最後被裁決的命運。

我應該先好好研究用何種體例來寫《南方澳大戲院史》，學《徐霞客遊記》，還是《東京夢華錄》？或是參考司馬遷的《史記》？不管採用什麼體例，我的《南方澳大戲院史》人物部份一定佔重要篇幅，用以記錄一些與「南方澳大戲院」有關的人，包括我的師傅賴歡喜和仇人簡大鼻。最後，也一定要說些感謝的話，如同許多影片末尾常浮現的一行行紀念性文字，我會感謝「南方澳大戲院」提供給我光彩鮮豔的遊戲和想像空間，及作為童年生活牢不可分的一部份，縱使時光改變，愉悅與感恩之心永遠不斷激勵自己一步步的成長。

# 金媽祖的故鄉

記憶中最早能背誦的文章詩句，不是《三字經》，不是《唐詩宋詞》，也不是《蔣氏慈錄》，而是這幾個字：

南向仙台，恍見仙槎浮海上；
天開聖域，恭迎聖駕駐江濱。

虛無縹緲、仙風道骨，誰知道在講什麼？這是南天宮媽祖廟的聯句。南天宮在哪裡？告訴你，就是南方澳金媽祖的故鄉。那麼，什麼是金媽祖？就是由兩百多公斤純黃金打造，六尺三寸，也就是比一般人還高的的媽祖神像，祂坐在廟裡不動，身價隨著國際黃金價格波動，每天臉上都有不同的五顏六色哩！

能熟記媽祖廟的聯句，並非天賦異稟，小小年紀就潛心修道，而是成天在媽祖廟打

混、看熱鬧，跑進跑出。不論是爬在地上玩彈珠，拿著鐵罐拾龍眼核，舉頭一望，正殿簾幕內的媽祖還沒瞻仰到，就先看到大門這幅早已被油煙燻得字跡模糊的對聯，愈是看不清、看不懂，就愈想辨識，「南向仙」和「天開聖」自然朗朗上口，感覺上跟學校裡成天叫嚷的聖賢、道統、王師的語彙頗為熟悉、貼切。

一知半解的文字隨口叫叫，廟裡內外，五彩繽紛的圖繪和剪黏則令人印象深刻，栩栩如生的人物造型，敘述著一段段千古傳奇。當廟前戲臺的鑼鼓響起，人物場景就如移山倒海般在戲臺翻轉，「虎牢關三英戰呂布」、「姜子牙大破黃河陣」、「秦叔寶倒銅旗」，動畫般一幕一幕上映。看戲的人都會找個舒適、悠閒的位置，小孩子則爬上戲臺，抱著樑柱，往台下一望，巍峨的廟牆、金碧輝煌的殿堂，和熙來攘往的人群更像一齣大戲的場景。隱約還可以看到端坐在大殿的媽祖，祂正在看戲，或許也正在看著你。

* * *

＊＊＊

＊＊＊

五〇年代的廟宇仍像一座無所不包的博物館與演藝廳，廟裡廟外、戲台與散布四周的每個人架構無比寬廣的時空。那時節的媽祖廟可以說是大家的，媽祖是南方澳漁港民眾共同「擁護」的，祂的「金身」每天注視著數以千計的漁船在港灣「嗶卜、嗶卜」進

進出出。「金身」其實只是木頭雕造，外型黏塑金箔，全身加起來黃金不過幾兩重。但是媽祖身價不能以黃金計算，鳳冠霞帔一件換過一件，就像每一根樑柱、門扇和圖畫都是由民眾、店家、船號捐獻，代表信徒無比的敬意。當時，台灣的經濟還待「起飛」，此地早已是近海最大漁港，魚源豐沛，漁民三三兩兩，就可以「整」一艘漁船，招募船員「海腳」，出海營生，不管是大型巾著網、小型發動機船，大船、小船都是船，船東、船員宛如一家人。

每個新來的住民，老的、少的、男的、女的，不管原來信的是池府王爺還是開漳聖王，很快就會成為媽祖的信徒。每個家庭生活與廟宇活動也有密切的結合，新春祭太歲，中秋下平安，逢年過節分攤丁口錢，扛轎隨香，款宴親友。連公路車站都設在廟前，大巴士在此上下車，出外入門都離開不了媽祖的法眼。選舉時候選人在廟前賭咒立誓，也請媽祖當見證。只是某次黨外候選人群情亢奮的政見會上，燈光突然中斷，麥克風也發不出聲音，這位黨外鬥士一面回頭看看廟裡的媽祖，一面對政見台前鴉黑一片的觀眾問道：「難道媽祖也參加 X 民黨了嗎？」

媽祖那時還沒參加黨派，男女老少、大船小船，「有燒香有保庇」，不會大小眼。全漁港不進媽祖廟的大約只有人數不多的基督徒，以及班上少數幾個「國父派」，他們

矢志效法國父搗毀村廟的舉措，想找機會到媽祖廟進行破壞。所謂破壞不外是丟棄髒物，在廟牆塗鴉。有次他們計畫抓些蜈蚣放在廟門邊，想嚇阻前來拜拜的香客，但奸計被我們這些經常在廟前玩耍的「媽祖派」知道了，預先到廟裡緊迫盯人，才使「國父派」「破除迷信」的計謀無法得逞。「國父派」與「媽祖派」的宗教戰爭，學校老師似乎不知情，但我那時一直相信老師們明「父」暗「媽」，也就是課堂上支持國父破除迷信，但暗地裡則是支持媽祖，因為每年媽祖聖誕，老師們都吃拜拜去了，學校也放假一天。

＊　　＊　　＊

＊　　＊　　＊

漁港附近海域原來就是優良的漁場，青飛、鰹仔、旗魚、烏魚都為漁港帶來不同的漁季氣氛，一年三百六十五天，每天二十四小時，總有漁民進進出出。冬季到初夏間是青飛豐收的季節，從龜山島、釣魚台到澎佳嶼的海域都可看到南方澳漁民的蹤影。漁民還以「延繩釣」的「現撈仔」作業方式每天黎明出港到達漁區，船員離開母船，划著竹筏，各自散開。稍後母船就像母雞帶小雞般，把小竹筏逐一收起，中午就可入港。不管收穫如何，不分富貴貧賤，每戶人家都可食到鮮美的青飛魚。中秋一過，海上東北季風揚起，是鏢旗魚的季節，漁船加上長長的鏢頭，使整艘船線條與造型格外美觀，「鏢旗

魚」與「延繩釣」的人力要求不同，後者所需船員多多益善，多一張竹筏就可能增加魚獲量。；鏢魚則靠鏢魚手而已，無需太多的船員。不過，漁船頗有人情味，當海上作業由延繩釣改成鏢魚，不會「高鳥盡良弓藏」般遣散多餘的船員，而讓船員繼續留在船上，一群人的唯一工作只是注意旗魚的踪跡。當船員大叫他看到魚影了，在船長掌舵指揮下，鏢頭上面的鏢手猶如騰雲駕霧的戰士，在五、六級的猛浪中追逐露出尾鰭的旗魚，神勇的一鏢往往抵過他人一年的收入。

冬天捕烏魚也是南方澳漁業的一大景觀，不過，捕烏魚不在宜蘭沿海，而需到南部溫暖的海域。許多南方澳人都像候鳥一樣，冬天一到，雙船一組的巾著網漁船蓄勢待發，在一陣鞭炮聲中，帶著媽祖的保佑與全漁港的祝福與期望，順著海路，南下到高雄茄定一帶沿海，捕捉烏魚。港區頓時一片清靜，媽祖廟的活動也減少了，彷彿每個人都在屏息等候南方的佳音。捕烏魚的漁船一有喜訊，很快就傳回，立刻使冬日的漁港顯得喜氣洋洋。冬至湯圓吃過，南下的漁船紛紛賦歸，港區恢復往昔的擁擠與熱鬧，在蕭瑟的歲末，船東、店家、船員清理帳簿，家家戶戶也在大事張羅，甜粿、菜頭粿、芋粿、包仔粿……，準備好好過個年了。

漁港經年都有千餘艘的漁船，需要數以萬計的船員。小學畢業生如果不升學，有兩

條可以走：一條是找家鐵工廠當學徒，學習車床技巧，以後當黑手師父，修理漁船馬達；另一條路就是下海當船員。當船員並不比當行政院長容易，照例先在船上當「煮飯仔」，負責打理船員的三餐，並接受海浪的洗禮，因為還不到當船員的年齡，不能辦船員證，所以常有一段「偷渡」的日子；幾年之後，年齡稍長，經驗也有了，就可當正式的船員。

我唸初中時，許多國小同學已經在船上當「煮飯仔」，看他們穿著漂泊，游走於茶室、撞球場、冰果室，花錢大方，十分羨慕。只是我根本不是當船員的料，幾次潛藏在船艙內躲過檢查哨，偷渡出海，船隻在波浪中行進，站都站不穩，更別談打撈作業了；勉強爬起，方才站定，海風吹拂，浪花打來，腹肚一陣翻滾，噁心不已，整個胃都要吐出來。船員當不成，只好留在學校讀書，也算是一種選擇了。

南天宮媽祖由木雕搖身一變成黃金，是這兩年的事，不過，祂所反映的也是南方澳漁港多年來的變遷情形。最近二、三十年港區不斷擴充，大型圍網「鐵船」駛進港，傲視群船，漁業公司一家家成立，漁港看來壯觀不少。「鐵船」有最好的冰凍與儲存設備，一趟出海，一年半載，一回來就是大豐收，魚價比一般「現撈仔」低廉甚多，魚賤傷漁，小馬力的漁船逐漸萎縮，海冬一年不如一年。年輕人離開家鄉到外地賺食，不再熱衷辛苦、刺激、危險的海上男兒生活了。取而代之的是來自花東的原住民、菲律賓外勞，還

有，停泊在外海等候機會的大陸漁工，也逐漸成為南方澳漁船的主幹。他們為本地少數
的漁老闆僱用，到更大、更遠的漁區作業，船東與船員之間單純是主僱關係，傳統家庭
式的漁船組織不復存在，船東與船員（海腳）已漸疏遠。也許是他們生活經驗中沒有媽
祖，而媽祖也沒保佑他們吧！這些外來的新漁民行走在港區，黧黑的身影恒常顯露難以
言喻的不安定感。

　　　　＊　　　　＊　　　　＊

差不多這個時候，南天宮老一輩的「頭人」退下了，管理委員會由頗有事業頭腦的
青壯派掌權，其中不乏我國校時代的同學，他們年輕氣盛，經營廟宇的觀念與老鄉紳大
不相同。於是，漁港的媽祖變了，變得好愛裝扮，尤其是當對岸北方澳漁村改成軍港之
後，當地住民集體遷入南方澳，他們所供奉的進安宮媽祖也遷來漁港，在南天宮不到三
百公尺處建廟，臥榻之側，豈容他人酣睡？兩位媽祖之間，開始了戰爭。從廟殿整修、
擴建，到祭典場面、出巡規模，競相鬥艷，地方的國中、國小在家長會引導下，都成為
迎神賽會的「陣頭」了。

一九八七年農曆八月，一艘宜蘭籍的漁船從大陸偷渡五尊湄洲媽祖，在頭城外海被

檢警查獲。人們沒興趣知道這艘漁船該當何罪，卻關心這幾尊媽祖要如何處理？一場媽祖的爭奪戰因而引發，最後南天宮勝利，基督徒總統寫下一張手諭：「准予安奉南天宮供全省信徒朝拜」。但是，戰爭並沒有結束，為了出奇制勝，兩座媽祖廟爭相派人赴湄州求經，迎回漂亮得如西洋模特兒的中國聖母，競相豎立「正宗湄州聖母」的大型看板。

南天宮的年輕委員腦筋動得快，暗中組織龐大的船隊，看準良辰吉日，乘風破浪，直取湄州，一舉打破國安法禁忌，成為當時最大的政治與社會新聞。這個事件宛如歷史上的赤壁之戰，奠定南天宮的霸業，僅僅五十年歷史的南天宮從此搖身一變，連陞三級與北港媽、新港媽、大甲媽……這些老牌媽祖平起平坐。每天外來進香團的鑼鼓鞭炮聲不絕。為了建立南天宮的媽祖品牌，以吸引更多的觀光客，管理委員會展現南方澳人的財富與氣魄，派人到大陸尋找工匠，用黃金打造一座媽祖神像，除了少數「頭人」，南方澳人多被矇在鼓裡。歷經兩年的型塑，金媽祖終於在南方澳人的驚嘆聲中像機器戰警般聳立起來，在一九九五年的中秋次日舉行安座大典，盛況空前，省長來了，有媽祖、有群眾的地方必然會出現他擁抱群眾的場面。；宜蘭的縣太爺也來了，他要親自為這尊金像開光，也為他所標榜的「文化立縣」增加幾分神氣。在媒體大肆報導下，南天宮展示了無比的宗教「奇蹟」。

金媽祖的崛起，在某些層面反映當前宜蘭文化，甚至台灣文化「大就是美」、「熱鬧就是成功」的觀念。金媽祖的容顏不似老媽祖飽滿莊嚴，可是七千多萬的金價閃爍奪目，足以作為鎮殿之寶，也符合當代民眾拜金的心理，香客到此眼睛為之一亮。要如何保護這七千多萬？光靠媽祖的靈驗與遊客的誠實是無用的，緊密監視的保全系統才能保衛金媽祖。

漁業興盛的時代，南方澳人是大海的子民，財富來自大海，生活智慧也來自大海，不同季節、不同型式的漁業，使漁港成為富足的社會，吸引外地人口來賺食，成為本地人。如今近海的資源枯竭了，民眾的生活變了，對孩童的教育也更加重視了。年輕人一個個離開媽祖，外出升學、就業。另方面，南方澳卻又盛名遠播，外地人知道漁港的愈來愈多，知道金媽祖是東亞唯一純金打造的神像，也知道哪家海產店物美價廉，一部一部的遊覽車帶來各地的遊客，走在漁港街道，穿皮鞋的陌生人一年比一年多。在金媽祖保佑下，本地人開始汲汲營營賺外地人的錢，市區上出現的攤販、海產店做的都是觀光客的生意。

只是，因觀光客帶來的繁華到底與一般南方澳人有何關係？

＊　　＊　　＊

金媽祖的確提供了傲人的「金」氏記錄，熱熱鬧鬧，成為漁港、甚至是宜蘭縣的地標，也是社會繁榮，文化進步的寫照。就如同縣內大肆推動的五花八門文化活動一樣，媽祖現在已不甘雌伏做一個小小漁港的守護神，祂堂堂關心國家大事、社會福利。前一陣子，還有人打算動員百艘漁船護駕金媽祖遶境釣魚台，替「中華民國在台灣」宣示對釣魚台列嶼的主權呢！

傳統宜蘭人原來如同傳統台灣的每個人一樣，樂天認份，生活中的智慧來自生命中的每個片段，環境與生活中的文化都是一點一滴累積而來。只是，柴頭雕製的媽祖時代過去了，金製的媽祖來了，南天宮愈有名，與南方澳民眾的關係反而愈趨淡薄，漁港原有的人情逐漸消失了，外地親友來訪，本地人大概也不得不帶他們去謁見金媽祖了。媽祖的笑容依舊，信徒、遊客隔著層層的保全、監視系統看著神殿內的媽祖，金黃的臉龐在光影之間顯得幾分慵懶，此刻人們的心情，肅穆之外，還會聯想到什麼？

幾天前，有個年輕的聲音打電話要採訪旅外的宜蘭人，談談什麼是「宜蘭精神」，我正在喝水，猛被「宜蘭精神」嗆得口水四濺，差點噎死。可以想見，過幾天宜蘭縣政

府委託某單位所做的研究報告出來了，「宜蘭精神」免不了又會被吹捧一番，足以讓許多人陶陶然了——南向仙台，恍見仙槎浮海上；天開聖域，恭迎聖駕駐江濱，戲台上戲演不下去，就出現神仙下凡相助，解決所有難題。金媽祖的出現，不就是新階段南方澳的標幟？如果硬要我說什麼是「宜蘭精神」，我還是會說，「宜蘭精神」就是媽祖精神，不過，以前宜蘭人是柴媽祖精神，謙虛古意，現在宜蘭人是金媽祖精神，積極奮發，不拼不出名。

# 海上的橋與路

過橋了

南方澳跨港大橋通車剪綵那天日麗風和、冠蓋雲集，有頭有面的人都來了。一群人從第三漁港的碼頭緩緩通過大橋，到達觸角般伸出太平洋海面的豆腐岬，南方澳的新階段就這樣被走出來了。大橋橫跨的海道是船隻每天進進出出的必經水路，如果從南方澳地形來看，它的整個動線是水陸加陸路包圍漁港的大圓形，銜接大海的水路就像檢視力時掛在牆上的圓形缺口，你一眼遮住，一眼瞪著缺口，比上比下的手往左上角一揮就猜對位置了。

大橋兩端相距雖然不過百公尺，但從一端走到另一端，要繞遍整個南方澳，最後也

只能望海興嘆，無法越過水路。有了跨港大橋等於接合了水路的缺口，南方澳在地形上就大團圓了，從此，每個人都可以雙腳或車子走遍南方澳，難怪大家都覺得建設突飛猛進了。官員、媒體更是再三強調，這是亞洲第一座雙叉式單拱大橋，通車之後，南方澳漁港將走向多元化，漁業前景更加燦爛。「雙叉式單拱」是啥米碗糕不重要，擁有亞洲第一的紀錄讓每個人眼睛都亮了起來。

那天我正好也回南方澳，老遠就看到橋前裝置的拱形塑膠圈閃爍著金黃色的剪字：「慶祝跨港大橋通車典禮」。我沒有過去看「過橋」儀式，心想這與電視經常看到的重大工程剪綵儀式應沒什麼兩樣。不過，我也沒有錯失南方澳歷史上的重要一天，夜晚時分獨自漫步到一般人稱「水產」的漁市場，從漁市場經過檢查哨到第三漁港碼頭，登上跨港大橋，從橋中央往兩邊望去，周圍的腹地二十幾年前都還是太平洋海域的一部份呢！南方澳人脫離不了太平洋，不僅大人靠海營生，每個孩童從小到大應該都喝了不少海水，這片海域在許多人的遊戲版圖中也早已留下痕跡。

在南方澳這座海上大舞台，漁市場、造船廠和媽祖廟，「南方澳大戲院」一樣，都是每個人家庭、學校之外最重要的生活場景，也是我童年回憶中最五彩繽紛的部分。每個場景有每個場景的特色，我一路走來，始終不如一，視時空、節令調整方向。通常我

以家裡為中心閱讀南方澳，走「這邊港」的港墘經過媽祖廟到「彼邊港」的末端就是漁市場。到造船廠則是完全相反的方向，從「這邊港」「神州大戲院」前的華山路走到底，經過碼頭工會拐彎往內埤漁港走，經太子爺廟，就到人煙稀少的造船廠一帶。無論到漁市場或到造船廠，在童年印象中，都是漫長無比的路，連跑帶跳感覺上都要走半天。

南方澳最喧囂的聲音，不是《安平追想曲》描繪的「入港銅鑼聲」，而是此起彼落的馬達機器聲。南方澳上千艘的漁船進出港都得接受檢查哨海防隊的檢查，看看船舶登記證與入出港紀錄，以及船員是否有合法的船員證，最重要的是，跳到船上搜查船艙裡是否有走私毒品、偷渡客、「共匪」的宣傳品……。從海上回來的船隻通過檢查之後，便到轉角的漁市場卸貨，高挑寬闊的市場地面終年濕滑，每天都擺放著奇形怪狀的魚鯊龜鱉以及一箱一簍的白帶蝦蟹，船員的吆喝聲伴雜魚鮮海味在空氣中迴盪著。從各地蜂湧而至的漁販，用一般南方澳人也不懂的音調、手勢爭相叫價，繁忙熱鬧的景氣有些像設在大雜院的股票市場。

漁市場不但是魚貨交易的場所，也是許多南方澳人長年流連的地方，在這裡看人賺錢好像很容易，在我的人生記憶中，它的重要性也絕不下於媽祖廟和「南方澳大戲院」。

我唸國校時，有些同學人小志氣高，經常到漁市場等機會，漁船一靠岸立即矯捷地跳上

船，不管船員同不同意，抓起魚簍就往市場拉，或在大人身旁走走出，一副忙碌不堪的樣子，等魚貨卸完，船員隨便丟下幾條青花魚，撿起來賣人，就有十幾塊的收入，令我垂涎不已。好幾次想到這裡碰碰運氣，可惜膽識不夠，沒有勇氣上船搶魚簍，看著其他同學忙上忙下，只好撿些冰塊，回去做酸梅冰，或者摸摸鼻子，從檢查哨到後面的海邊「洗渾身」了。

檢查哨下面的海灘是南方澳孩童最常游泳戲水的地方，五○年代初期曾經被開闢成海水浴場，吸引一些外地的遊客，南方澳人大概從這個時候開始，才知道游泳不只是穿內褲，還可以穿時髦的泳衣、泳褲呢！以檢查哨為起點，C形的海岸線一直綿延到蘇澳、北方澳。後來聽說是軍事安全的理由，海水浴場廢置，不過，南方澳人玩水的興致不減，每年夏季海灘仍然密密麻麻地人滿為患。祇是海灘上難得看到幾個穿泳衣褲的，南方澳人的「傳統」泳裝是小孩裸身，男人著內褲，女人穿燈籠褲外加襯衫。

我在這裡也敢舉手宣誓，至少在六○年代之前，南方澳人的日常語彙裡沒有「游泳」這兩個字，我們管海裡泅水叫「洗渾身」，「渾身」就是「身軀」，宜蘭腔唸做「昏蘇」，把游泳叫做洗澡，大概也是「一兼二顧，摸蛤兼洗褲」的意思吧！六○年代後期，這一帶海灘被開闢做為木材進出口的小型商港，接著「十大建設」之一的蘇澳港動工興

建，北方澳又成為軍事禁地，原來的小型商港轉成第三漁港，整個海灘完全改觀。而對面造船廠尾端瀕臨太平洋的地帶，也因為興築防波堤，丟擲不少水泥塊，縱橫交錯，一塊塊看起來像豆腐，沒多久，一個被叫做「豆腐角」的新地理名詞出現了，不過在公文書上被比較有學問地稱為「豆腐岬」。

以前在漁市場或檢查哨看對面的造船廠、豆腐角，總覺得咫尺天涯，神涯無比。這一帶可說是南方澳最偏遠的地域，住戶稀少，舉目望去，只見海防崗哨，以及零零落落放置在地面上準備整修、打造的船隻，與在船上船下忙著幹活的工人。雖然偏遠，在我童年時代卻經常不遠「千里」而至，打聽新船建造的「進度」及相關動態，準備在它下水典禮時大顯身手。每一艘新船下水有繁複的儀式，但孩童最關心的，莫過於新船主人何時會在一陣鞭炮聲中，把一簍簍的包子往人群丟擲。「撿包子」是南方澳孩童最重要的「戰鬥性」娛樂，有如在千軍萬馬之中搶奪敵人軍糧，每個人伸長脖子，張開雙手，想盡辦法接住包子，儀式結束後，還會相互比較戰果，撿不到包子的人宛如戰鬥中被「閹」掉一樣。從儀式性質來看，丟包子應與普渡時道士、和尚「坐座」丟擲糖果、錢幣的意義相似，目的在施捨與超渡孤魂野鬼，搶包子的人等於是餓鬼的象徵了。其實說他們是「餓鬼」也沒有錯，起碼我就是因為「餓鬼」才會去「撿包子」，而且道具齊全，

有備而來。我的道具是一支長竹棍上加一個圓框，框架上用魚網織成袋狀，就像捕蜻蜓、蝴蝶的網子一樣。我的道具是一支長竹棍上加一個圓框，框架上用魚網織成袋狀，就像捕蜻蜓、

有備而來。每當新船下水的消息傳來，我就扛著這個網子，率領鄰居孩童，浩浩蕩蕩去新船鵠候，在「撿包子」的混亂狀態中，網子一揮，威力甚大。因為不知道下水的正確時辰，等個一、二個小時、甚至耗大半天是常有的事。

新船的下水典禮通常有兩個階段，第一階段在造船廠，儀式結束下水之後，新船開到港內，再來一次。我在造船廠的戰事結束後，立刻趕到新船停靠的位置。有時從造船廠可以看到新船停在對面的漁港路前，僅僅一水之隔，但因無路可通，還得繞整個南方澳才能「撿」第二次，內心真是焦急，惟恐錯過時辰，恨不得天空也能出現一道牛郎織女相會的鵲橋，讓我從造船廠尾直接過橋到漁市場「撿包子」。現在的孩童大概不會有這種「搶孤」的快樂了，平常零用錢不缺，「麥當勞」、「肯德基」那麼普遍，誰會稀罕紅皮的小包子呢？

## 有腳就有路

南方澳原是一個沒有橋的地方，要看「橋」必須離開南方澳，在往蘇澳的公路上，就有兩座橋，一座叫「蘇南橋」，一座叫「白米橋」，橋長都不過十幾公尺。童年時代

與玩伴相邀走路到蘇澳、羅東，在漫長的路途中，這兩座橋有「指標」作用，從南方澳天主堂出發先過「蘇南橋」，走一段彎曲的山坡路，比「中山北路行七遍」要累好幾倍，走完迂迴的山路，踏上「白米橋」，就算苦盡甘來，進入蘇澳市區了。從「白米橋」回來的時候也相同，通過蘇花公路管制站的分岔路，往海港方向走下來，到「蘇南橋」就表示回到南方澳了。而在來回的路程中，我們常與拉「離阿卡」的苦力互助互利，在又陡又彎的斜坡，我們在板車後面幫忙，推上平緩的路段，下坡時便可以舒舒服服地坐在「離阿卡」上，運氣好的話，主人可能還會賞賜兩毛錢作酬勞，讓你可以買一支冰棒。

南方澳沒有橋，並不代表南方澳人不重視橋，許多人的原鄉經驗中，早已有無數關於「橋」的回憶。村莊與其他村莊之間，因河流、斷谷阻絕，十分不便，有了橋就像多了隻腳，人與人之間的交往自然更加方便。造橋與鋪路、蓋廟是深入人心的善事，廟口說善書、戲台上搬演的天天都在講，連往生之後都得有一段過（奈何）橋的科儀。我小時候喜歡看喪禮中的《過橋》，因為就像演戲一樣，「司功」、喪家和地方父老都成了演員。不但「司功」扮演牛頭、馬面把守奈何橋，土地公和曾二娘引領亡魂過橋，地方父老還得客串「詩人」與「司功」在橋頭一唱一和地吟詩作對呢！

以前我不但希望南方澳造船廠尾端到漁市場之間有橋，最好南方澳到北方澳之間也

有一座橋。我唸國校時，有一年的縣議員選舉，在「南方澳大戲院」內舉辦候選人的政見發表會，一位祖籍北方澳的候選人滔滔不絕地陳述他的抱負：「如果我當選，要建議政府從南方澳建一座跨海大橋到北方澳……。」他話還沒講完，我就拼命鼓掌以示支持，可是掌聲立刻被全場哄笑聲淹沒了。

南方澳與北方澳隔著蘇澳灣遙遙相望，像螃蟹的兩隻大螯控制著船隻在海灣的進出。結束海上作業的北方澳漁船回來之後，經常先到南方澳拍賣完魚貨，才走一個多小時的航程回家，從南方澳可以看到對岸民宅的燈火、煙炊。從來沒有人想過要在兩個漁村之間搭建跨海大橋，就算縣議員在地方有頭有臉，講這種天方夜譚，也會被南方澳人當作笑話。連南方澳人都覺得好笑的事，卻是我童年時代的夢想。因為北方澳海岸沿途山壁的野生百合，每逢長途跋涉地從南方澳到蘇澳，再從蘇澳走到北方澳，採擷長滿沿途山壁的野生百合，路途十分遙遠，如果有一座大橋可以從南方澳直接越過海灣到北方澳，不但快捷、刺激，也不需經過蘇澳北山路礙眼、恐怖的亂葬崗了。

在沒有橋的時代，南方澳的地形山海交互環繞，不是山就是海，靠近山邊的地帶還有小溪潺潺而流，雖然海水污染日漸嚴重，南方澳仍然可以看到花叢樹木，港內的螃蟹也處處可見。那個年代的南方澳孩童在港灣與溪流之間，利用地形地物，創造極大的生

活空間，遊戲中也常有漁船、江河的影子。夏季柚子盛產的季節，人們在享用之前拿來當作中元節、中秋節的供品，柚子剝剖之後，柚皮可以放在頭上當「扁帽」，一條條的柚皮像一隻隻的小舢舨，上頭插幾根冰棒棍、香腳當船桅，從最高的主桿往舢舨兩頭拉線，上面貼著一小塊一小塊的色紙當國旗，就可以拿到溪流裡玩新船下水的遊戲了。

如果賭性堅強一點，連衛生紙都可以當船做賭具。就拿我自己來說吧！我暑假時在家前面的小溪放幾塊石頭，形成小急流，每一個小急流算一個關卡，就這樣當莊玩起「過五關」的遊戲。「賭客」把家裡的米黃色粗草紙——那時還不流行白色衛生紙——折成船形，由上流而下，如果紙船淹沒，本莊家把這張濕透的草紙沒收，放在一旁攤開，曬乾之後成為財產，可以擦拭，也可以拿到學校供晨間檢查用。如果「不幸」紙船連過五關，沒有翻覆，我必須忍痛賠他五張草紙。

其實，沒有橋也有沒有橋的好處，大家習慣安步當車，用兩隻腳到處「走透透」，而距離遠近，也完全憑個人的主觀認知。我小時候有些家住五結的親戚捨不得花錢坐車，經常打赤腳走六、七個小時來作客，像「走灶腳」一般三天兩頭就來一次，回去還多帶了條魚。再拿豆腐岬到檢查哨、漁市場的距離來看，以前覺得好像從地球頭走到地球尾，可是現在算起來只不過一個多小時而已。人的雙腳天生就是要走路，否則要腳何用？我

們平常用「腳」計算人數，想來也極有道理，用「腳」才能表示行動，有榮辱與共的感覺，所以船員叫海「腳」，賭博要四「腳」，缺一「腳」就找人來插一「腳」。像我當莊家在溪邊賭衛生紙，沒有這些孩子「腳」也玩不成了。

## 進步的條件

如果說南方澳的整體景象與「魚」完全結合，那麼，在意義上也表示南方澳是個有「錢」的地方，難怪以前外地人就用「馬達一響，黃金萬兩」來形容南方澳人的富裕。

小說家筆下的南方澳魚季，妓女在山坡搭建娼妓棚，以迎接甫從海上回來的男人，這種情形我沒見過，倒是常聽說漁民到羅東紅瓦厝找女人，老鴇知道客人來自南方澳，毫不客氣地加倍收錢。魚季期間，南方澳到處都是魚，每家每戶的門前、屋頂、曬衣架上全是魚乾、魚脯，連大馬路到港墘也常是一張張草蓆，擠滿大魚、小魚、蝦米、烏賊。魚不但是每家的主要菜餚，有時也成為小孩子的零食。尤其是飛魚產卵的季節，漁船下網的同時，也在海面浮鋪草蓆，飛魚群被驅趕入網，同時產下大量的魚卵。草蓆上成千上萬黏在一起的飛魚子灑鹽蒸熟之後，大人小孩捧在手掌，大口大口地吃，還發出「騷！騷！」的聲音呢！日本人吃魚子用筷子一小粒一小粒挾著吃，看到這種情形不暈倒才

怪！

有魚腥的地方總會吸引大批蒼蠅，「嗡嗡」地在四處盤旋，南方澳人見怪不怪，「垃圾吃垃圾肥」，我上學途中總會在港墘的草蓆上順手抓一把，到學校慢慢品嚐，感覺味道要比家裡的魚鮮美。也許魚吃多了，或在漁市場玩多了，每個南方澳小孩子身上多少都有些魚腥味。初中時代那位教生理衛生，喜歡拿塗滿粉筆屑的板擦猛打學生頭部的「紅鼻子」老師——因為他有一個紅糟鼻——把每個來自南方澳的同學，都稱做「摸魚屁股」，就是一例。

當然不是所有南方澳人都生活富裕，一家七、八口擠在租來的小房間的漁民大有人在。不過，南方澳誰有錢誰沒錢，很難從人的外貌看出。每個人看起來都在追逐現代化生活，原來磚瓦平房一間一間改成三、四樓層房，任何一塊小空地都不放過。這幾年南方澳也的確有了改變，原來的三個里已擴大一倍，成為六個里的行政區域了。衛生方面比以前進步很多，蒼蠅、蚊蟲也漸漸少見了。最值得誇獎的是，南方澳年輕的「讀書人」增加了，家長比上一代關心子女的學習環境，原來侷促在山坡上的國中早已遷移到內埤海邊，面臨浩瀚的太平洋，充滿人性空間的新校舍跳脫一般學校建築的制式格局，頗能開闊學生的視野。也許太過重視子女學業了，許多家長反而不信任本地國中的教學環境，

紛紛讓子女轉學到羅東、蘇澳的國中就讀，南安國小、南安國中學童人數正逐年減少中。

從日常生活來看，南方澳人漸漸跟台北人生活同步，沒有人再把游泳說成「洗渾身」、「游泳」。雖然沒有大書店、圖書館、美術館、藝術電影院這類都市文明，但只要生活中有各種電器設備，尤其是電視和卡拉OK機，就是進步表徵了。拿電視來說，台視剛開播時，全南方澳有電視機的只是少數大戶人家，他們的門禁較嚴，電視似乎只是炫耀品，沒有開放給大家分享、同樂的氣度。我少年時代，家裡有電視機了，就像開了小型電影院一樣，看他那十二吋的黑白小電視。幾年之後，隔著窗戶窺左鄰右舍擠成一堆，喝茶、看「電視」。後來電視機跟碗筷一樣普遍，一家比一家大，沒有人願意到別人家看電視了。電視看多了，出現在電視畫面的擄人勒索也讓南方澳人心驚膽跳，生怕小孩被綁架，再三叮嚀小孩不要隨便亂跑，不能跟陌生人說話，大家對台北專家規劃的國中建築也有微詞，因為「死角」太多，安全堪虞。漸漸地，生活在南方澳的小孩跟台北、台中的小孩沒什麼兩樣，衣食住行被家長妥適的安排，不像六○年代以前的孩童生活空間都是自己創造出來的。

進步，彷彿是不得已的宿命。南方澳從一九二三年開港以來，每天都在追逐進步，

所以才會在短短數十年之間，擴充成擁有三個漁港——南方澳港、內埤漁港、第三漁港——的漁業重鎮。對南方澳人而言，進步最簡單的意義就是不斷吸收新鮮事物，別的城市有的，南方澳也一定要有。因為進步，所以時間寶貴，人愈來愈貪圖方便，能夠不走路就盡量不走路。平常大家開車、騎摩托車，車子不能到的地方就覺得極不方便，尤其是內埤港和造船廠一帶工廠漸多，首要之務就是讓對外交通更加便利。於是地方政府從豆腐岬和第三漁港碼頭之間的水路上搭建一座簡便的水泥橋，方便來回的車輛。為了不影響進出的船隻，橋的中座比兩端高出許多，看起來像駝峰，南方澳人都習慣叫做「溫龜橋」，橋通了，從檢查哨、漁市場、到豆腐岬一、二十分鐘可到。不過幾年之間，南方澳的近海漁業萎縮，遠洋漁業興起，船隻愈來愈大，經過「溫龜橋」時，不但船上設備容易與橋面擦撞，也影響海道視線，於是「溫龜橋」功成身退，嶄新的跨海大橋出現了。

## 故鄉戀情

從港區看去，跨港大橋宛如海上的一道長虹，北方澳與蘇澳成了背景，乍看還以為是國外哪一座著名的大橋呢！登上高於海平面十八公尺的跨港大橋中央，眺望太平洋及

蘇澳灣內漁火點點，從橋下穿過的船隻劈開海平面，激起一陣陣的白色浪花，不覺心曠神怡。南方澳從此多了一個風情萬種的勝景，不但縮短了交通距離，也提供年輕男女「煽海風」談情說愛的地方。通車儀式這一天在橋上觀景的人不少，周圍的小攤販更多，不全是本地人，有大半是聞風而至的遊客，以及來「賺食」的外地人。我從跨港大橋回家，不還不到十點，漁港街道已少有人跡，白天車水馬龍的繁華，入夜隨著觀光客的歸去，反而急速冷清。本地人也許躲在家裡看電視了，連廟前都空蕩蕩地僅剩幾個小攤販，這怎麼會是我熟悉的南方澳？以前大白天在南方澳走動的人，不是本地的漁販，就是外地的漁販，少有閒情逸致的觀光客；一入夜晚，來自各地的江湖郎中、康樂團紛紛出現，大台小台從廟前空地一直擺到港坽，不一定搭台子才可以表演，一張草蓆、一塊塑膠布都可能有意想不到的花樣。也許這些都是「農業社會」的回憶，「古早」的人才有如此悠閒的生活習慣吧！

跨港大橋通車後沒多久，南方澳人又開始煩惱了。因為半年來南方澳魚獲量銳減，市場冷冷清清，有人把原因歸咎跨港大橋破壞了南方澳的風水。尤其是接近水泥原色的橋樑結構讓人愈看愈不像橋，南方澳人認為橋要有橋的樣子，圖案、顏色、造形都應該熱鬧些，最好像冬山河親水公園邊的利澤簡橋那樣的鮮紅。在許多南方澳人眼中，跨港

大橋看起來如此冰冷，不好親近，有人繪聲繪影地描述大橋通車前夕，工人拆除鋼架時，從橋上墜落海中……。

從媽祖廟回家的途中經過一家雲南老鄉的小麵攤尚未打烊，只有老闆獨自在喝酒。打從青少年時代我就經常在這裡光顧，但很少與老闆聊天。後來他把麵攤交給兒子，自己倒像個客人，常看他自個兒在小攤子叫幾疊小菜，就喝起酒來了。我拐進麵攤，叫了碗麵，他對我有點印象，邀請我喝一杯。「我在這裡賣麵都已經四十年囉！」聊著聊著，他回憶起南方澳的前塵往事，也想起他的原鄉。他從口袋掏出一張皺皺的紙條，上面歪歪斜斜地，又圓圈又打三角形，畫的是簡單的昆明地圖。「你看！這就是我老家的地圖。」

他指點地圖告訴我哪個地方是滇池，哪個地方是官渡，他家的位置以及周圍的馬路，鉅細靡遺。他一九四九年來到台灣，「我跟著部隊一路來到基隆，下碼頭的時候，孤單一個人……。」部隊隨即到南部駐防，沒待多久，他就辦理退役，隨著大夥人在蘭陽溪河床搬運砂石，有一天來到南方澳，遇著了在理髮店工作的太太，因而改行在南方澳擺攤賣麵，定居下來。如今他有妻子，有兒女有孫子，由子然一身到今天的一、二十人的大家庭，南方澳成了他安身立命的地方。遙想當年來台那一幕，彷彿「五月花」遠渡重洋，抵達新大陸追求新生命般的悲苦，從少不經事到如今垂垂老矣，恍如南柯一夢，原鄉的

一草一木，一石一瓦，在他晚年竟又清晰地浮現。

老鄉低著頭，斷斷續續地說話，似乎有些醉意，他的兒子把麵端到我面前，生怕客人忍受不了父親的囉嗦，半開玩笑地說：「爸！別再說了，你這些話已經講幾百遍了……。」一語驚醒夢中人，我整日回憶南方澳的陳年往事，又喜歡以古論今，大概也是老化的徵兆吧！

# 少年來福造神事件

最近一陣子，我經常想到來福和來福的廟。

來福的廟就在來福家後面。從南方澳媽祖廟前的江夏路往內埤港方向走，到即將接上南寧路之際，一個右轉彎拐入羊腸小徑，順著南安國小舊址走一段崎嶇迂迴的山路，便會看到來福的家，家到了，廟就不遠啦！

三十多年前，來福的廟剛興建時，這一帶還只是稀稀疏疏的幾間低矮木造平房，連個路燈都沒有，夜間到這裡非個口哨壯壯膽不行。來福的廟蓋了以後，這塊山坡地有了急驟的變化，不知是隨著南方澳的改變而改變，還是來福的廟帶來了生氣，原來的木造平房改建成鋼筋水泥樓房，錯綜分布在任何一個可能的空隙上。房子變大，路面加寬，整個聚落反而擠在一塊兒，難過得令人窒息。尤其是有小操場、綠地的國小遷走了，海

灣另一端因為軍事理由被迫集體遷村的北方澳人來了，國小舊址興建北濱一村二村，把這一帶擠壓得更加零亂。

不過，變來變去，來福的廟永遠在聚落的最高點，攀著小徑拼命爬上去就是上通宜蘭、台北，下達花蓮、台東的蘇花公路。以前站在廟前往下看，全南方澳，包括媽祖廟都被來福廟踩在腳底下，船艙煙囱冒黑煙的船隻、馬路上奔馳的車輛，走著、蹲著的悠閒南方澳人在眼簾穿梭不停。但不過幾年，這裡看的盡是一些頂樓加蓋、水塔與宛若蜘蛛結網的電視天線，不但看不到漁市繁忙的景象，連改成公寓後擠成一堆、密不通風的國小舊址都消失在視線內。

我與來福曾經在這所國小度過六年同窗生涯，我對他最深刻的印象是個子小，後右腦杓扁平得彷彿被斧頭削過，在理光頭的年代，這種頭可是十分突兀，我有事沒事過去捉弄他一下。他家住在山上，從那兒可以看到學生在教室、操場的一動一靜。同學放學以後吱吱喳喳從學校走回港區，互相叫陣，約好晚上到沙灘玩水、相撲或爬牆溜進戲院，而來福像一隻落單的孤鳥，一個人反方向往山上獨行，很少加入我們的遊戲行列，甚至連學生最期盼的遠足，他都不太參加。

來福國小以後沒有升學，走一條與我迥然不同，也與其他就業同學差異甚大的人生

道路。別的同學做漁夫、鐵工、或經商，來福則是造神蓋廟，當了年少的廟公，最後在金門結束短暫的塵世生命，家鄉的人說他成了神。對來福來說，即使通曉陰陽，在戒嚴時期的反共堡壘當神仙，也是無奈的選擇吧！神仙豈是人人當得起，他去金門之前已是南方澳的「半仙」，好端端地說要去打「共匪」，回來時只剩一罈骨灰。如何成仙，又有誰知道？

我最近之所以常想到來福，多少與一連串報端披露的軍中弊案有關。尤其那位投筆從戎的台大高材生，在軍中消失，事隔二十年竟然傳出陣前泅水叛逃，最後揚名學界，並成為敵國經濟大師，故事之曲折、精彩與荒謬堪稱曠世巨作。如果革命樣版都可能成為敵國軍師，那麼所有流傳過的軍中傳奇有哪一件是不可能的？來福不是台大高材生，他連國中都沒唸，但在我童年世界裡，他捏的泥像成為金身，進而蓋廟，就是不世出的奇才，要比拿到兩個博士還不簡單。

來福蓋廟是拜仙公，不是拜自己，成「神」之後，自己也搬了進來。他的廟規模不大，歷史也短，香火不及木柵指南宮，與南方澳媽祖廟相比，也略遜一籌。不過，神的誕生，廟的興籌，都在我的生活周圍發生，人與神之間竟是這麼的親近。前幾天夢到薄暮時分到郊區散步，不自覺地走上山坡，順著一層層的台階上去，眼前是一座巍峨的廟

宇。穿過廟門，莊嚴的神殿坐鎮著仙風道骨的神明，一襲道長打扮教你馬上知道這是一座仙公廟。鏡頭跳接到香客服務台，容貌白晰，身材瘦小，穿著白襯衫，留著噴射機髮型的來福正在為香客解答籤詩，他一面與我問好，一面對香客說個不停。瀏覽四周的陳列，我突然想起這裡是木柵的指南宮，不是南方澳的仙公廟。

我問來福怎樣會來指南宮，他笑著說：「我最近調來了。」

夢中我們有些交談，所談何事，一覺醒來，已不復記憶，但他的形影歷歷在目，猶是我二十多年前最後見他的老樣子。

＊　　＊　　＊

＊　　＊　　＊

五〇年代南方澳小孩子玩的一草一木，一塊石頭，一顆果核，一塊泥巴常是自己取材、製作和玩的花樣。用泥土捏作神像，不但是遊戲，也是一種偉業，小孩子常有一個夢：讓自己捏作的神像成為萬眾信仰的神明。小學課本有一篇〈偉大的國父〉，說國父孫中山先生少年時非常反對迷信，有次還跑到村廟搗毀村民供奉的神像，這篇課文我們琅琅上口，但你上你的，我玩我的，就如我媽所說的「讀書讀到後脊背」，根本沒有奉行國父遺教。

每年暑假，我常在家裡靠山坡的空地「裝」神明，找兩、三個小孩當助手，挖來一堆紅泥土，滲些水，吐點口水，增加黏度，你儂我儂地捏來捏去，再依照廟裡神像的造型，像捏麵人一樣一塊一塊接上。我慣常「裝」的神明是土地公和玄天上帝，土地公的造型好做，方方正正的臉型，沾一點棉花當鬍鬚，一手握著用冰棒削成的拐杖，再用裝香煙的厚紙板做頂帽子，就有幾分神似。玄天上帝手握寶劍，一手比劍訣，腳踏龜蛇，造型複雜，困難度較高，我也一直做不好。神像「裝」好之後，撿來紅磚堆成平行的兩列，上面橫放一張木板，就當作是「廟」了。神像供奉在「廟」裡面，家裡拜神的道具全部搬來行禮如儀，先點燃蠟燭，裝滿白米的銅罐權充香爐，前面擺放幾碟糖果、糕餅，然後再慫恿鄰居小孩來燒香，卜筶，燃燒紙錢，問一些小孩子問題，例如考試會不會及格？偷錢會不會被媽媽逮到？

玩泥巴做神像本來只是模仿民間信仰的遊戲，「裝」出來的神像是否有神靈，小孩子自有一套檢驗辦法，只要燃燒的金紙焦黑中透黃，就會興奮不已，以為造神成功了。

其實每每張紙燒起來都會有這種結果，能不能成神，還是由大人世界決定，需要機緣，更需要一些煽風點火的「伯樂」。每隔一陣子，總會由大人嘴中知道哪個地方的某尊神明靈應了，歐巴桑帶著牲禮金燭到「裝」神明的小孩家祭拜，事情不斷宣開，神蹟也接踵

而來。

泥神像哄傳到蓋廟供奉，有一條漫長的路要走，首先要通過警察這一關，能過警察關的百不得其一，否則南方澳天天都蓋新廟。當泥神像被傳說有靈，吸引信徒參拜之際，地方的管區便會前往取締，以避免村夫愚婦受到「淫祠」、「淫祀」的蠱惑，許多剛有神蹟的泥像便是在警察的干涉、取締下夷為平地。能夠跨過這一關，還要看信徒願不願意慷慨奉獻，為泥像蓋個廟，否則只像散落路邊的不起眼小祠，成不了氣候。

來福是怎麼成功的？他從出生到成長有什麼天賦異秉？

來福的家境、成績、個性使他小學時代並未得到老師、同學關愛的眼神，我與他住的方向不同，個性大異，很少玩在一塊，也有些瞧不起他。直到有一天清潔打掃，我們兩人編在一組，看他隨手從山坡地拾起一把泥土，三兩下就塑成一尊玄天上帝的模型，令我刮目相看，差一點就要跪下來。

他說晚上都在家門口觀星望斗，我不懂他的意思，問他到底看到什麼？他神秘地說：「看到許多神仙在步罡踏斗。」「神仙長得什麼模樣？」「就像媽祖廟牆壁上彩繪的神仙和戲臺上出現的神仙一樣。」我無法分辨他是歌仔戲聽多了，還是真有此「第三隻眼」的特異功能，但寧可信其有，對他恭謹萬分。我想來福擅作神明的天賦，可能歸因長年

居住山邊，鎮日與泥土為伍的緣故。

那時候八二三砲戰爆發沒多久，「共匪要打過來」的消息在同學中悄悄流傳，學校要學生家長到布店為子女剪一塊綠布，空襲時要跑到山上偽裝、躲避。當尖銳刺耳的空襲警報響起，我立刻想起來福的法力，披著草綠色的布塊，跟著他跑，一跑就跑到他家，關起門看他捏的神像。

來福「裝」神明雖也違背國父遺教，但每天勤勞做家事，卻可媲美蔣公，這也許是他能感天動地，讓神明顯靈的原因吧！他的父親每天一大早到漁市場批發魚貨，然後推著腳踏車各處兜售，母親在家料理，兩個哥哥都幫不上忙，一個自小體弱多病，一個好玩好動，只有來福在父親身邊跟前跟後。父親用秤子秤過顧客挑選的魚，他立刻接過來，用姑婆芋葉包好送到顧客手裡，這種生意並不好做，遇上漁船不出海的日子便無收入。

除了幫父親做生意，來福每天還得為一家人做早飯，不過，他很會自得其樂，燒飯時順便丟一個甘藷到灶坑，等飯蒸好了，甘藷也烤得差不多。我每天上學走入教室，他早已端坐在座位上，一手拿著香噴噴的甘藷啃著。

也許天生就是吃「神明飯」的料，來福的溫馴個性同學中少見。當大家鬧成一團，只有他在一旁看大家玩，放學之後也立刻回家，那像我從早上睜開眼睛就開始鬼混，「南

方澳大戲院」、海邊、港市所有我經常玩的地方很少有他的蹤影，惟有在媽祖廟和太子廟裡偶爾還會看到他專注神像造型，好像做什麼大研究似的。

班級開母姐會時，他媽跟老師的談話令我印象深刻：「阮阿福自小就真乖，放在床邊，靜靜地不大亂動。大了以後，不會在外頭跑，一件衣服穿在他身上都不會太髒，七天才脫下來換洗。」衣服穿七天都不會髒？幸好來福家住得遠，我媽不認識他，否則，最擅長長他人志氣，滅自家威風的我媽一定會整天唸個不停。

來福的文靜使他在學校很少挨老師的打罵，不過也不能保證永遠沒事。有次他在教室用泥巴「裝」神像，被麻臉的級任老師看到了，當著大家的面消遣來福，「你慚不慚愧，國父在搗毀神像，你還在玩捏神像，國家不能強盛就是像你這樣迷信的人太多了！」

還有一次，來福不但挨罵，還挨了打，這件事必須從總統公華誕說起。

每年十月底的總統正中央掛著微笑的總統肖像，位於我家和學校之間的「漁民之家」都會佈置壽堂，張燈結綵，壽堂正中央掛著微笑的總統肖像，供機關學校、民眾為「領袖」祝壽。每個拜壽的人可以分到一顆我們稱為「包子」的壽桃。我通常先隨學校隊伍拜壽，在司儀高唱：「一鞠躬，再鞠躬，三鞠躬」時，心裡接著：「包子一粒來！」祝壽之後，放假半天，下午我隨鄰居以「民眾」身份再來一次，也是「一鞠躬，再鞠躬，三鞠躬」之後，「包

子一粒來！」

有一年總統華誕，學校各班級由老師帶隊魚貫進入「漁民之家」，當我們這一班還在壽堂外等候時，來福突然叫道：「來喔！拜總統！」不提防級任老師從後面重重拍打他的扁平頭，來福整個人跟蹌了幾步，差一點就撞到牆，把我嚇了一跳，因為剛剛我也是這樣叫嚷著。

「拜總統」有什麼不對？這種奇怪的事以前經常發生，拿初中時代的一個例子來說吧！有回一群同學在校園做「勞動服務」，三三兩兩蹲成一堆，邊拔草、邊摸魚，聊到大家關心的放假話題，有人問：「總統死，放假幾天？」沒想到「匪諜就在你身邊」，背後的訓育主任一個大巴掌就往說話的人頭上打過來，他整個人往前倒，喫了一嘴的草。

我也是一陣心寒，因為這也是我想問的問題。

\*　　　\*　　　\*

\*　　　\*　　　\*

一向平靜的南方澳在一九六○年後的三年間，突然災難連連，颱風與地震相繼來襲。時也？命也？運也？我特別牢記南方澳史上最大的颱風──波密拉來襲前夕，風平浪靜，大小船隻全部躲入港內，擠得水洩不通。漁民來福的仙公就在這段時間來到南方澳，

根據收音機放送出來的颱風動態，各自推算它來襲的可能力道，沙包壓住每一家屋頂，上頭再灑一層魚網，門窗也用一條條的木板加釘，街道行人匆匆，買蠟燭的買蠟燭，囤乾糧的囤乾糧。那天傍晚天空突然出現難得一見的紅霞，我蹲在門口──我記得非常清楚──吃米粉湯，一邊盤算著如何在颱風過後出去找尋斷落的電線紅銅。

同一時間，來福也在家裡思索，不過，他想的不是颱風，也不是想發「災難財」。

他問忙著防颱的爸爸：「阿爸，仙公的外形是什麼樣子？」爸爸不太清楚兒子無厘頭的問題，隨口說說：「我也不會講，你另日到蘇澳仙公廟看看好了。」還來不及勸阻，來福已經衝出去了。他從蘇南公路一路跑到蘇澳，到了仙公廟，才發覺廟的大門因為防颱而關閉著，來福失望地走回來，逐漸增強的風雨把他打得全身濕淋淋的。

回家換了一套乾的衣服，他還是在思索：「仙公長得什麼樣子？」他的爸爸突然想到：「有啦，仙公長得像你們學校的潘老師。」潘老師是學校的教導主任，個性十分凶猛，來福的爸爸從學校經過，常看到潘老師在校門口督導學生，或在升旗台上罵人。沒多久，像潘老師的仙公就在來福的手指下逐漸成型了。

這件事後來被信徒認為大有玄機，否則八仙中的呂洞賓誰沒在戲臺、圖畫中看過？來福為何不捏作別的神祇，例如玄天上帝？而且，經常夜觀星象的來福豈有不知之理？

傳聞中的仙公只是風流，並不凶猛，他爸爸怎會突如其來的聯想到潘老師？種種疑問，後來經乩童阿同一解釋，大家坦然了…呂洞賓雲遊四海來到南方澳上端，發現南方澳瀰漫一股妖氛，他決定客串鍾馗的職責，並一眼看出來福這個小孩與他有緣……。

國小最後一年的校園氣氛有些異於往常，我雖然好玩，但也得準備考初中，不升學的同學看起來有些茫然，來福則顯得氣定神閒，如往常般作息。他的功課不差，我原以為他是因為家境因素放棄升學，後來回想，他應老早對生命價值有異於凡夫俗子的盤算吧！

小學畢業我到蘇澳上初中，來福則進入媽祖廟邊的一家鐵工廠當學徒，我放學經過鐵工廠，常看到他在忙東忙西。進入穿鞋子的初中時代，我擔作神像的興致、理想都隨年齡、課業而消退了，尤其是大兵出身的班導師，整天帶著一支座椅背後的板條盯著我們，學生犯錯，不分男女，在鐵的紀律下，一打就是十個手心，早上七點早自習，不管任何理由，遲到也是十個手心。偏偏南方澳到蘇澳之間的公路交通稍遇風雨，山上流下來的土石常使蘇南公路柔腸寸斷，從海岸線的羊腸小徑走一個多鐘頭的路到學校，可能又是十個手心。每天為了擔心遲到，擔心考試考不好，擔心挨打，看到再好的紅泥土，也不敢想到造神的事了。

相反地，來福的造神事業卻在這段期間有了大的「突破」，我初一都還沒唸完，來福捏作的泥神像有「神」的事開始在南方澳流傳，他像突然實驗成功的大科學家，或作品一夕之間受高度評價的大畫家，由玩泥巴的小孩轉變成民眾心目中有仙緣的神童了。

有人發現他捏的神可以以各種角度來看人，也就是說，你走到那個角度，神的眼睛會瞪著你，好像能一眼看穿你的心事。

南方澳開始傳出仙公靈驗的故事了。

住在漁市場旁邊的老婦人有天早上起床，突然發現眼睛模糊，視力一天天減退，連羅東最著名的眼科醫師看過了都無效，有一天晚上夢見戲臺上的呂洞賓來託夢，叫她到山上喝仙水。老婦人醒來之後，找到來福家，對仙公三拜，來福引她用山泉洗眼睛，眼疾立刻不治而癒，視力比以前還好。另一個靈驗的故事是⋯⋯有一位住學校旁邊的漁民右腿無故潰爛，無法出海捕魚，看遍了醫生，吃盡了藥方都不見好轉，有人告訴他去求仙公，找呀找的，找到來福家，來福用香灰敷在他的傷口，沒幾天也健步如飛了⋯⋯。

來福的信徒應接不暇，早就結束鐵工廠的學徒生涯，開始研究通書、地理，還特別到宜蘭拜一位外省籍的易經專家為師，接著又到各地尋師訪道，他確定要走神仙這條路了。

有一次我在宜蘭碰到他，手上拿的盡是一些我看不懂的天書，他的態度謙和，一直

保持微笑，愈看愈像「囝仔仙」了。

蘇澳地區發生數十年難得一見大地震的時候，我們正在上班導師的英文課，當教室開始搖晃，打人如麻、卻深受學生敬愛的崔老師面色慘白，一個箭步搶先衝出教室。地震從下午持續到晚上，並且引發蘇澳街上的一場火災，從南方澳隔山可看到天邊一片火光。為了擔心房屋倒塌，我們抱著草蓆、棉被到較空曠的地方睡覺。這時有消息傳出，來福的仙公其實在兩天前已有預警，神像莫名地搖晃，只是大家都沒注意。

來福的神如果是匹千里馬，那麼「伯樂」不只是來福，乩童阿同可能更重要，來福創造的各種神蹟，多靠阿同的解釋與宣揚，才廣為人知。阿同是一位矮矮壯壯的漁民，年紀比來福大十二、三歲，也住在仙公廟附近，也許是八字較輕吧！從年輕時就曾被大小神祇抓來當「青童」，幫神明說話。來福「裝」仙公神像沒多久，阿同在家中整理漁具，突然神情恍惚，口中唸唸有詞說他是孚佑帝君呂洞賓，旁人一聽，立刻跪下齊問：「仙公有何旨意？……」。阿同眼睛微閉，不斷地搖頭晃腦說：「我暫時住在來福家……」。喔！仙公已經來到來福家。民眾準備了蔬果牲禮及一堆疑難雜症求教於仙公，原來用磚頭堆成的簡陋小祠用水泥砌過，仙公的「金身」也被披上神衣，燭台、香燭煥然一新。

「破除迷信」的警察還是聽到了風聲，僱了工人兩三下就把來福的「淫祠」拆除了，不知是巧合還是誤傳，這兩個人當天回去上吐下瀉，折騰了一個晚上。大家都說仙公震怒了，要求蓋廟的人愈來愈多，連縣議員都出面了，已不是小小派出所警員能嚇阻，地方人士組織的仙公廟興建委員會迅速運作，算好來福家後面的一塊公有山坡地，有龍穴有仙水，是蓋廟的最佳地點。眾信徒多則十萬、八萬，少則一百、兩百，有錢出錢，有力出力，沒多久一座建地五十坪，廟貌還算巍峨的廟宇就出現在山巔了。

來福的仙公廟出現之前，南方澳只有兩座主要廟宇，提供我們童年極佳的生活場景。一座落在港區中心點的南天宮媽祖廟是我經常晃蕩、嬉戲的場所，算是南方澳的信仰中心與文化中心，一年到頭都有不同的活動。另一座廟是歷史較長的昭安宮哪吒太子廟，方澳人的大拜拜，吸引了來自各地的賓客。尤其每年農曆三月二十三日媽祖祭典更是全南站。我在太子廟玩的機會也不少，九月九日祭典演戲更不缺席，畢竟這是中秋到過年之位在較偏遠的內埤山上，規模較小，信徒也較少，但它是港區到內埤港、造船廠的中途間一個調劑生活的節日。過了太子爺生日，北風大吹的冬至就不遠了，冬至湯圓吃過，我可以天天算日子等過年了。

仙公廟落成以後，南方澳不僅增加一座廟宇，每年多了一個祭典節日而已，而是像

舉辦蓋廟比賽似的，大廟小廟一間一間興建，原來暫住在民眾家裡的神祇一尊一尊被請
到廟裡供奉。廟宇由三座擴充到十一、二座。龜山島人供奉的田都元帥在距仙公廟不到
百尺之地有了專屬的廟宇——漢聖宮，琉球人遠從南部故鄉請來池府王爺，在我家前面
興建了池碧宮。北方澳人也蓋了一座足以與南天宮分庭抗禮的進安宮供奉媽祖。其他還
有大眾廟、城隍廟……，其中也包括小孩玩泥巴玩出來的廟，首先傳出的是仙公廟不遠
小巷的二結王公廟，這原是當地一個少年的「習作」，沒想到引起大人的膜拜，接著就
是同樣的考驗：警察取締、小祠被毀、民眾請願、建廟成功。

南方澳廟宇進入百家爭鳴的階段，追根究底，就是來福和他的廟起的頭。相對於漢
聖宮與龜山島人，池碧宮與琉球人，進安宮與北方澳人的關係，正式名稱叫「南仙宮」
的仙公廟完全是來福一個人單打獨鬥「做」出來的。從造神到蓋廟，前後僅僅六、七年，
南方澳民眾見證了這段信仰的過程，我——來福的同學，也看到了神是如何製造出來的。

每年農曆四月十一日的仙公廟祭典，曾有過風光的歲月，演戲、神駕和陣頭遊行一
應俱全，有一年聽說縣議會的副議長都來當主祭了。我高中時代有時上山走走，看到梳
著流行噴射機頭的來福，原來沉靜的個性更顯得成熟、有智慧，已然有點仙風道骨。他
雙手合十，很有禮貌地說：「來！喝點仙水吧！」這裡的山泉水——也就是仙水——十

分冰涼，可以生飲，可以擦洗，來福說喝了以後清腸洗腹，養顏美容，擦了之後耳聰目明，癬疥不生，難怪經常有信徒攜老扶幼來祈求仙水。我每次從山下爬到這裡都氣喘如牛，一口氣喝他三、四杯仙水，的確清涼有勁。來福在大廟蓋好之後，就以廟為家，當管理人兼廟公，為信徒解答籤詩兼指導祭儀，在他的領導下，整座廟宇充滿新興的朝氣，一人得道，父母兄長同時受到福蔭，成為仙公廟的「幹部」。

＊　　＊　　＊

＊　　＊

如果依照來福那時的氣勢，假以時日，高官顯貴題詞的匾額掛滿仙公廟，再找個時機，到山西永樂宮或那個歷史悠久、香火鼎盛的仙公祖廟割個香，小小的南方澳仙公廟登上名廟之林指日可待，來福也可能成為望重一方的「得道者」。然而，這一切可能的發展在金門結束生命時，我正在唸大學，不知道這個消息，我一直很奇怪家人為什麼沒跟我「報告」，也許我們住的那一里不屬於仙公轄區，沒收到通知吧！但更重要的原因是，鄉下人不太敢談跟軍人有關的事，而且軍中送來福回來的過程極其神秘，要想當一個事件張揚，都找不到著力點。一位長年住南方澳的老同學告訴我來福的事，整個

事件他講起來就像在講一場普通車禍，毫無神秘、詭異的氣氛。後來我又問幾位地方人士，大家也不清楚細節，僅知道家屬再看到來福時，已是一罈骨灰。一個創造神蹟，興建廟宇，為人驅邪、祈福的年輕人，二十歲的年紀，在面對「萬惡共匪」的前線，即使不像關雲長、岳飛那般神勇，至少也應像《封神榜》人物魂斷「封神台」時的大動作，可是護送骨灰回來的軍中長官只淡淡地說來福被人打死了……。

對南方澳人來說，軍隊、軍人的事難計較，也不知道如何計較。南方澳一向人滿為患，但是軍人、軍營仍然佔了一定的空間，南安國小常把教室讓給移防的部隊燒飯，睡覺，甚至為此重新編班，改變上課地點。老師說：「要軍民一條心才可以反攻大陸。」大家都知道軍隊惹不得，連一位號稱全南方澳相罵冠軍的歐巴桑有一天坐在菜市場做生意，好端端地卻被一輛路過的軍車撞倒在地，爬也爬不起來，她賣的蔬菜灑滿馬路。軍隊長官下車看了一下，面無表情地說聲：「對不起」，並賠了五十塊錢。相罵冠軍才要發作，有人扯了她的衣角，她也不再吭氣。軍人、軍營在我成長中一直是那麼神秘，即使成天在外放蕩，玩遍了南方澳，明知道營區有球場，有便宜的福利社，但從來不敢冒險闖入軍營。

來福在金門前線真的死了，誰親眼看到的？誰敢保證他沒有泅水過去彼岸，重新一

段生活？我對來福的福爾摩斯式胡思亂想有些類似童年對四叔的想像。我從來沒見過四叔，我出生時，他早已命喪他鄉外里了，老家的廳堂懸吊著一張他著軍裝的肖像，這是他在菲律賓馬尼拉當軍伕時寄回來的，背景有兩棵椰樹與海灘，應該是照相館拍攝的沙龍照。這張照片與祖母的遺照並列，我童年在神桌前做功課，頭稍一抬起便會瞧見只有二十出頭，便離開了新婚妻子的他，在戰雲密佈的南國海邊拍下這一張相片，必然充滿悲苦與無奈。但在我童年印象中，卻是無比的神秘與浪漫，彷彿看到一位揹著吉他，擺著瀟灑姿態在異鄉飄浪的靈魂。

四叔當年是怎麼死的，我一直不清楚，依稀聽說是戰爭末期在逃避盟軍搜索時，從躲藏的叢林出來覓食，不慎跌落懸崖。這是戰後生還的同袍傳回來的消息，但畢竟是輾轉傳述，真正的情形如何，家人並不瞭解，卻給我極大的空間想像。我小時候總能編出一套集合人猿泰山與文天祥的傳奇，跟友伴傳述我的四叔如何神勇地從一座山跳躍到另一座山，最後為了救受傷的同伴被俘，仰天長嘯，慷慨就義，故事到這裡結束。如果興致好就繼續發展：當敵人準備行刑，他趁機掙脫束縛，逃到某個村莊，被一女子所救，從此隱姓埋名，與這位女子結婚成為菲律賓人，並且發了大財，改名「艾奎諾‧馬可仕」……。

披著「為國增光」的彩帶入伍的來福在親友的簇擁下，應該也是坐清晨六點那班普通列車北上吧！人家說軍營中人才濟濟，各行各業都有，除了不會生小孩之外，什麼事都幹得出來。那麼通曉天文地理的廟公在軍人社會有什麼地位，能發揮什麼樣的能耐？如果不能扮演「軍師」角色，白淨矮小的來福只不過是來自鄉下，沒受過什麼教育、沒有一技之長的充員兵，集體出操，集體洗澡，最後在金門前線幾聲「碰！碰！」就「遐歸道山」。看來不僅秀才遇到兵，連神仙遇到兵都有理說不清。

　這不免使我想到北港六尺四。小時候在街頭看過無數次打拳頭、賣膏藥的場面，最教我怵目驚心的畫面是一輛大卡車，緩緩地從北港六尺四身上輾過。後來在巴黎龐畢度中心廣場看形形色色的雜技表演，常會想到北港六尺四，如果他能躺在這裡表演大卡車從身上壓過的氣功，豈不讓這些三腳貓功夫相形失色？也讓外國人對台灣刮目相看？北港六尺四壯碩的體魄在我心目中一直仰之彌高。沒想到不久後看報紙說他死了，怎麼死的？他有一天晚上回家，不小心頭部撞到牆角，鐵打的身體就這樣一命嗚呼了。

＊　　＊　　＊

我已經幾年沒有回家過媽祖生日了，今年的媽祖生日我特別起個大早，回到南方澳，

這個童年時代最興奮、最期盼的大拜拜並無昔日盛況，家家戶戶雖也大宴賓客，但很少有閒功夫動手做酒菜。「辦桌」的廚師分散在港區的不同據點，為「訂」桌的住戶服務，相同的口味，相同的菜路，吃了一攤，不小心遇上熟人，再續一攤將是不小的折磨。我「青菜」吃點，擠出人群，爬上仙公廟，從廟埕眺望南方澳一片塵囂，與外界熱鬧滾滾的景象相比，仙公廟格外冷清。來福成「神」以後，仙公廟的香火每下愈況，人有貴賤貧富，廟宇也有大小牌之分，缺少一個幹練主持人的廟宇，別說是孚佑帝君，就算供奉玉皇大帝也無濟於事。

二十年來看顧這座廟宇的是來福的父母及兄長，原本身體就不好的哥哥幾年來一直在家養病，另一個從小好動的哥哥則一時糊塗，被設計用漁船走私，正在監獄服刑，留下妻兒與年老的父母同住；來福年近八十的父親這兩年行動不便，整天躺在床上，七十多歲的母親拖著佝僂的身軀掌理廟宇內外一切。

這一天她正在廟前掃地，老人家這幾年的身體明顯老化，掃個地都斷斷續續，揮兩下，還得休息一陣子。我過去與她寒暄，慢慢地扯到來福。

當年來福是怎麼死的？我一直希望有個回答，讓來福成「神」重於泰山，也許是基於贖罪的心裡吧！來福在金門遇難我知道得晚，事後也沒到他家、他的廟裡表示敬意，

甚至沒把他的死亡放在心上。都過二十年了，才想到了他，我不覺對自己的缺乏同學愛感到慚愧。也許太久沒人問到這個問題了，他媽媽愣了一下，無奈地說：「我也不很清楚，聽一個同在金門當兵的冬山囝仔回來說，有一個冬天晚上，天氣有些冷，來福都已經上床睡覺了，同營房的人提議喝酒，來福對喝燒酒不感興趣……。」她閉著眼睛很努力地回憶這件令她不堪的事，斷斷續續，有時會睜開一隻眼睛問：「我說到哪裡了？」

來福的部隊駐守海岸線，冬天寒冷，喝酒是最好的消遣，來福並不喜歡嬉嘩，但盛情難卻，只好在一旁陪著。這時候連站衛兵的都溜回來一起喝，酒酣耳熱，有人當場被打死，有人為了小事爭吵，也許在酒精發酵，一個充員兵突然拿起機槍對周圍的人開火，來福也被掃到，送到醫院就死了。那麼，他過世前後應該有些異象吧！他媽媽無奈地說：「什麼都沒有，這是命中注定的！」豈止是無奈而已，若說人生如戲，來福最後的結局簡直就是「戲無步，神仙渡。」是壞劇本才有的結局，戲發展不下去，就說是神仙「渡」走，草草結束了。

「阿福從小很愛哭，但很乖，不像其他小孩那麼愛玩。有一個看命說他是神仙轉世，問他是什麼神仙，他只說是大羅神仙降世。不過，後來，他在金門出事之後，才知道是三太子。」他媽說。

「是阿福託夢嗎？」我問。

「不是，是乩童阿同說的。」住在來福家附近的阿同常來走動，他告訴來福的父母說，來福二十歲那年壽命本來就該終，是玉皇大帝看他在人間行善，所以多留兩年，如今時間到了，不得再延，所以要來福回歸仙班。阿同的話給哀痛的來福家人一些慰藉，根據阿同的指示，為他辦的喪禮像是在做醮一般，親友家人都不許哭，燒的紙錢不是一般冥紙，而是給神仙專用的金紙，南方澳民眾也頗捧場，準備牲禮上山祭拜成「神」的來福。

來福媽結束廟埕的打掃，坐在椅子上搥著膝蓋，喃喃地唸著：「阿福說他要在廟裡跟仙公在一起，所以我們就為他塑造一尊金身，供奉在正殿陪仙公。」來福的願望也是透過阿同傳達，金身供奉在神殿中，供人膜拜，人世間留著飛機頭的瀟灑岧像嵌在廟牆上，可以看到進來的每一個人，也讓家人每一時空間都感覺到他的存在。

順著來福的媽手指的方向，我走近正殿看看來福。與一般廟宇無異的神龕中供奉不同尺寸、造型的神明，我開始搜尋三太子。《封神榜》中蓮花化身的哪吒與扁平頭的來福相提並論，心中有些滑稽感，但看到他媽悲苦的臉，我不覺也莊重起來。在一排排的眾仙神像裡，我看不到執戟、踏風火輪又長得像來福的「少年哪吒」，找了一陣子也沒

頭緒。他媽走上前來，指著中排一尊神像說：「是這仙啦！」

這是一尊穿著文官服坐在金交椅上的神明，我還以為是年少昇天的廣澤尊王。她說：「唉，無冤無仇，無緣無故，人就沒有了。」

「阿福特別交代他是文身的，所以要做文身打扮。」顯然來福的過世至今仍影響一家人的生活，三兄弟原屬來福最精明，長得也最清秀，他當兵前已有一個論及婚嫁的女朋友，本來打算退伍之後就要成親，沒想到一進軍中便整個改觀。來福死了一個星期之後，家屬才接到部隊通知，骨灰埋葬在蘇澳聖湖的軍人公墓，包括來福的家人、阿同，沒有人敢對「軍中說法」有一絲一毫的質疑。

來福過世後的幾年，家人或是民眾把所有對來福的敬意與思念全部表現在對仙公廟的奉獻上，所以那一陣仙公廟還能維持來福在世時的氣勢。但主人畢竟不在了，隨著日月的推移，仙公廟對信徒的號召有些使不上力，尤其阿同去年因病去世，來福與家人、信徒之間的交通突然斷了線，仙公廟也漸漸地沈寂了。

我的同學來福造神事件是我生命中最貼近神蹟的一次經驗。如果我的慧根像來福一樣深厚，加上一些機緣，遇上我的阿同，「有為者當如是」，雖然有些無稽，可是人世

間的一些「眾人之事」不也是一點一滴的無稽累積而成，公卿名流的成名過程，不常也是另一種造神運動的結果？

回到學校的路途中，承德路與大度路口有人在做功德，綠色對聯上十分顯目地寫著：

「日後此身無憾事，若要相會在夢鄉。」我望著窗外的藍天，想到英年早逝的來福，不覺學布袋戲台詞說一聲：「恭祝哪吒三太子同學聖壽無疆聖聖壽！」

# 湖南廟公與蘭陽徒弟

高中畢業上京赴考，一晃三十年，唸書、當兵、工作、成家，很少有機會再像以前一樣，悠哉悠哉生活在宜蘭，偶爾回來也做客似地來去匆匆。猶記北上之初，天生一副草地滑稽相，除了一口酸酸軟軟的宜蘭腔，就是很會吃飯。幾年京城生活下來，感覺應該有不同的氣質了，然而，牛牽到台北還是牛，不論走到那裡，宜蘭的烙印如影隨形，很難消褪。因為不斷有人提醒你是宜蘭人，好像當宜蘭人是多麼高貴——或多麼可笑，識或不識都從宜蘭尋找共同的記憶與符號，「廟公經驗」便是其中之一。

## 廟公非廟公

廟公並沒有在廟裡當廟公，而是在學校裡教書，光亮的頭戴著深度眼鏡，長年一襲

黃卡其布料中山裝加上一雙黑布鞋，濃濃的湖南國語，不同於台灣顧廟的廟祝，倒像什麼紀念堂的管理員。不過，他把手上的書本貼近面頰，露出滿口金牙的「子曰」、「子曰」時，就有幾分為人解夢讀籤的廟公樣子了。他是我高中時期的導師，也是許許多多宜蘭人的老師，我進宜蘭中學時，他已在這裡教了多年的國文，有時也教公民、歷史等等，那時宜中每一年級才六班，學生被他教到的機率很大，難怪校友常以「有被廟公教過嗎？」做為初見面的問候語。

宜蘭人多的場所，也常有人帶著宜蘭猴囝常見的稚氣熱情地跑過來打招呼：「我認識你，廟公每天都在唸你。」「唸」的意思不是想念，而是唸經，再下去的話我猜都可以猜出來：有個不用功上進又調皮搗蛋的學生，聯考前夕經他諄諄善誘，終於奮發圖強，考上大學……。大學時代我與一位同鄉少年住同寢室，他也是廟公的徒弟，我們沒事就廟公長、廟公短，大談「廟公經驗」。這位學弟在高中時代是用功上進的文藝青年，深受廟公影響，曾經寫了一篇闡述廟公教學理念與讀書方法的文章，感謝這位「至聖先師」對他的啟迪與教誨。通篇文章正經八百，宛如孔門子弟記孔子言行的《論語》，我讀起來沒太多印象，他筆下的廟公與存留在我腦海中的廟公彷彿不同一個人，否則，平平父母生，上課哪會差這麼多？其實，這正是廟公之所以為廟公，他在宜蘭前後三十年，桃

李滿天下、公侯將相、販夫走卒、聰明、愚鈍、忠厚、狡猾俱有之，卻也因材施教，對聰穎資優的同學固然愛護有加，對駑鈍不肖者也能給予體諒與寬容。

廟公這個綽號是哪一屆學長取的，無從查考，反正為老師取綽號是學生的專長與想像力的表現，不管是依照容貌、體型、動作或諧音，似乎都很能掌握老師的神韻。學生叫老師綽號，與對老師的尊崇與否無關，沒有綽號的老師未必最得學生尊敬，同樣地，擁有一大串年年翻新的綽號也未必最受學生歡迎。那時宜中具有響亮綽號的老師不在少數，豬公、棺材板、太空猴、土匪、阿花……無奇不有，但沒有一個老師的綽號像廟公一樣深入人心，垂諸永久。

廟公來自十萬八千里外的洞庭湖邊，年輕時辭別老母妻小，吃糧投軍，進了中央軍校。據學長說是當砲兵，長年打「共匪」，到台灣之後才改行教書，並和師母結婚。他住在學校旁邊的教員宿舍，宿舍不到二十坪，推開竹籬笆，差不多就走進大門，裡面的格局極小，客廳兼飯廳，夫妻倆加上師母前夫留下來的女兒阿月，顯得擁擠不堪。阿月很得廟公疼愛，常騎著單車從校門口呼嘯而過，引起宜中學生一陣騷動，她的芳名每天在同學口中流傳，但究竟長得什麼樣子，我從沒機會好好瞧過。師母身材壯碩，很像電視廣告開喜烏龍茶那位質樸可愛的歐巴桑，不太會說國語，矮小的廟公不諳台語，兩人

如何溝通，一直是同學感到好奇的。我們偶爾發現廟公身上瘀青，常開玩笑地問他，是否挨師母揍？廟公也不以為忤，只是笑嘻嘻責怪我們調皮：「要捶喔！」這是他每天掛在嘴邊的口頭禪。廟公雖然在家裡打不過師母，但出門神采奕奕，六十歲猶如一條活龍，走起路來疾步如飛，與同學外出遠足、爬山，腳程一點都不輸給這些十七、八歲的少年家。

你該捶啊！

六〇年代初的宜蘭對外交通不甚便捷，濱海公路尚未開拓，九彎十八拐的北宜路仍是遍灑冥紙的陰陽小徑，最方便的火車從宜蘭穿越十幾個山洞到台北最快也要二、三個小時。除了極少數到台北的小留學生，大部份還在本地升學，宜中蘭女成為別無選擇的「明星」中學。資質秀異、成績頂尖的學生在此就讀，程度平平、甚至稍差的要進來也不難，顏淵宰予彼此相差甚大。我在學校的成績一直不太特別，屬於吊車尾的學生，幾乎年年補考，面對功課優異同學自嘆不足，也絲毫沒有與他們競爭的念頭。

我的同學來自各鄉鎮，住市區的走路或騎自行車，外鄉鎮的則乘公路局班車或坐火車，每天清早車隊在宜蘭車站集合整隊，一群穿制服、理光頭的中學生，浩浩蕩蕩走三

十分鐘，繞遍大半個宜蘭市才到學校。宜中學生看起來都像清心寡欲的小和尚，實際上已對外校女學生懷抱著幾許情愫，彼此牽引。校內教官、老師為避免學生讀書分心，很有前瞻性地告訴我們，理想的女朋友還在公園邊的女子國小就讀呢！年已花甲的廟公卻極為開明，知道少年人輕重，鼓勵同學參與校際活動，特別是與蘭陽女中的聯誼，他比我們都有興致。班上郊遊一定邀請女中學生參加，蘭女校慶時，廟公也在同學前呼後擁下帶隊前往，給小和尚們帶來浪漫的想像空間。國文課上詩文對仗，廟公一提：「雲對雨、雪對風，晚照對長空……。」大夥默契十足地回答：「蘭女對宜中。」然後再加一句：「師母對廟公。」，師生笑成一堆，高興得像中了愛國獎券似的。

我印象中的廟公從來不請假，即使身體不適，也只是一言不發在黑板抄著：「吾今日病矣，爾等宜善自溫習功課，不可嬉鬧……」。看著黑板上一筆不苟的字，我像讀無字天書似的，反應特別慢，許久才瞭解他的意思。他教課口音很重，我聽不太懂，又沒耐心聽，只好打盹，或者把報紙折成小塊，放在課本下很有技巧地翻來覆去。他用斗大的字密密麻麻寫了廟公式的格言時，才會抬頭看一下，再跟大夥一起起鬨：「老師，這些字要不要抄？」「這些字會不會考？」

廟公在黑板抄寫的花樣極多，卻不是什麼深奧道理，看到同學面色不佳，一副用功

過度的模樣，他在黑板上一筆一劃地寫著：「煩煩惱惱生了病，嘻嘻哈哈活了命。」看到不用功的同學夢周公即寫上一句：「一覺睡到大天光」或「讀書猶如扶醉人，扶得東來西又倒。」我的成績差，又不知用功，經常犯錯，有時把他激怒了，舉手就打過來。

我根據前輩的經驗，知道廟公動手打人時，一定要搶先機，否則白白挨揍。他豈肯輕易饒我，但也不能溜出教室，違反遊戲規則，所以看他氣沖沖走過來，拔腿就跑。他豈肯輕易饒我，但也不能溜追，我「逃亡」的路線是在教室內不規則地繞著跑，在全班鼓噪下，師生在一排排桌椅之間對峙，最後老師被逗笑了，在「你浮啊！」「你該捶啊！」笑罵聲中各自歸位，結束這場嬉鬧了。

國文課免不了要作文及寫週記，廟公批改學生作業十分詳細，刪節過的，還要同學重謄一遍。別的老師用甲乙丙「九品中正」評分，他行的卻是「三十品中正法」，根據內容給予甲上上到癸下下的等第，並以圓圈或打「x」的多寡代表不同評價。雖然嚴格，但在題材方面，卻讓學生有極大的空間，天文地理、人情世事都能接受。我常抓起身邊的報紙、小說抄個片段，聊充「生活週記」，有時連《宏碧緣》這類章回小說都上了：

「卻說駱宏勛竟跪在任正千房門首，駱太太請任正千處治。正千想昨日事，亦記得不太明白，一見宏勛跪在塵埃低首請罪，虎目中不覺流下淚……。」

廟公對這種打混畫五個「x」、「丙下下」加上「懶啊！」兩個簡潔有力的評語。

## 社區主義的前驅

廟公深信背誦對一個人的學習有絕對影響，規定同學每學期要背十篇課文，由他本人驗收，內容不拘，短篇古文、長篇議論文，甚至總統文告皆可。背誦課文的時間、地點，也任君挑選，導師辦公室、教室、走廊隨時可把廟公攔截。同學背誦課文時，廟公照做自己的事，十分輕鬆，有時二、三位同時背誦不同課文，〈岳陽樓記〉、〈水經江水注〉、〈琵琶行〉……縱橫交雜，此起彼落。只見他老神在在地叼根金馬香煙，用拳頭支著臉頰，閉雙眼傾首做聆聽狀，任憑嘴邊的煙灰慢慢滋長，卻又久久不墜。

我通常都在學期快結束時才臨時抱佛腳，放學之後到他家背書。那時廟公正吃晚飯，端著碗站在門口，一面扒飯，一面聽我背誦，我背一段跳一段，趁他挾菜填飯的亂軍之中，再跳一大段，等他從飯廳出來，嘰咕嘰咕幾下，就算背完了，他雖然覺得有些詭異，遲疑了一下，還是在記分簿上登記了。

除了背書，上課還得大聲朗讀，像讀「冊歌」似的，廟公說這樣才能心到、眼到、手到和口到。廟公讀「冊歌」優柔有致，頗具韻味，〈孔雀東南飛〉、〈木蘭辭〉是他

的招牌歌，〈蘇武傳〉吟哦起來更見蒼涼，尤其唸到李陵別蘇武的那首悲歌⋯「經萬里
兮度沙幕，為君將兮奮匈奴，路窮絕兮矢刃催，士眾滅兮名已隳，老母已死，雖欲報恩
將安歸。」廟公眼眶一紅，聲音暗啞，泣不成聲，全班為之動容，打瞌睡的紛紛驚醒，
似乎只有此刻大夥真正觸摸到老師的情感深處。六○年代的慘綠少年不識愁滋味，卻從
飽經風霜的廟公身上找尋「老母已死，雖欲報恩將安歸」的鄉愁與浪漫。

廟公曾經為班上寫了一首沒人會唱的班歌，取名叫《勞動創造歌》，要求大家必須
唱這首「堅毅有力」的進行曲。同學集會也故意逗他開心，爭嚷著要唱班歌，其實光說
不練，沒人真的唱，只有滿口假牙的他一人五音不全地高唱⋯「雙手萬能，開天闢地，
利用厚生，這是先民血汗結晶⋯⋯。肩起鋤頭，深入不毛，暴露筋骨，和日光水空氣鬥
爭⋯⋯。」一面唱，一面偷瞄學生有無跟進。我到現在還不會唱這首歌，但從歌詞來看，
廟公教我們用雙手開天闢地，利用厚生，老早就很有環保觀念呢！

不但如此，廟公還是「社區主義」的前驅。那個年代知識界還視民間拜拜為迷信、
浪費的陋習，他卻選擇神明生生日做「家庭訪問」：正月十三協天大帝生到礁溪，二月初
八東嶽大帝生到宜蘭，三月初三玄天上帝生到羅東，三月初八張公生到蘇澳，三月二十
三媽祖聖誕到南方澳⋯⋯，由一大群戴大盤帽、揹著書包的學生簇擁著，浩浩蕩蕩地到

拜拜區域「鬥鬧熱」，吃拜拜兼作「家庭訪問」與促進「社區文化」。

那時私家車子還少，摩托車也不普遍，出門回家都擠公路局班車，「訪問」工作極為「艱辛」，廟公還是樂此不疲。每個地方通常有三、四位同學，如果人數太少，連鄰班同學一起「訪問」，順便接受招待。請客的人家，都是自己動手，嫁出去的女兒、姐妹回來幫忙，客人來了，湊在一起，如流水席般一桌吃完又一桌。當時不流行什麼食譜，可是都有私房菜，我們一家家享受主人的熱情，從夜晚六、七點開始，直到深夜才結束「訪問」，整個祭祀區仍翻騰不已，車站大排長龍，車子也寸步難行，最後一大群略帶酒意的學生，總算護著早已喝得滿面通紅的廟公擠上車子，一路搖晃回家。

## 廟公也成了黨外人士

廟公曾連續幾年被選為模範老師，除歸因於良好的教學績效，也與他的班級參加黨的比例居全校之冠有關。那時節黨國一家，高中生參加黨是「服膺主義」、「效忠領袖」最具體的行動，廟公覺得一個有志氣的年輕人要「先天下之憂而憂」，就應該參加黨。

他不像其他班導師威脅利誘學生，而是談笑之間，不戰而屈人之兵，叫同學乖乖繳交入黨申請書，有人遲疑觀望，則露出滿口金牙，嘿嘿地笑罵著⋯⋯「再不交就要捶你啦！」

隨著宜蘭政治環境的變遷，也隨著學生的逐漸成長，這位畢生忠黨愛國的老芋、革命軍人、導師，居然做了宜蘭民主運動的見證者，甚至成為「黨外」的一份子。七○年代後期風起雲湧的民主運動，宜中前期學長參與者不乏其人，他們都是廟公心目中品學兼優的高材生。愛烏及屋，廟公在劇烈的變局中調整角色，原諒學生的叛「國」叛「黨」，甚且師法學生，像俗諺所說的「師渡徒，徒渡師」，挺身而出，以實際行動支持學生。

一九八一年底關係台灣現代政治史——尤其是宜蘭地方自治史的關鍵一役，黨外候選人勇奪執政黨包辦三十多年的縣長寶座，廟公在這次選戰中風塵僕僕，四處為學生拉票，功不可沒。第一位黨外縣長誕生之後，政治清明，使原來只以「呷飯配滷蛋」及飯桶著稱的宜蘭縣在文化、環保、觀光、政治各方面的建設有了好的開始，成為各方矚目的「宜蘭經驗」。

四年之後的縣長大選，同樣是廟公學生的執政黨候選人發動耳語，強烈抨擊現任縣長私德有虧。廟公處於手背與手心之間，沒有選擇做一個「全方位」的好人，他義憤填膺地親撰一封致宜蘭鄉親的公開信，保證他的學生縣長品德高尚，公正廉明。投票前夕，我適從國外回來，特別到宜蘭看他，他送我走出離笆門前，仍不斷用湖南國語侃侃而談…

「政治要革新，就要有ｘｘｘ這種人。」寒風夜裡，面對身材日益佝僂，垂垂老矣的他，我突然想到黑板上寫過的一句話：「頭腦要軟，骨頭要硬。」

廟公從我高二開始，教國文兼班級導師，直到把我們送出校門。畢業之後，班上同學絕大部份上了大學，大夥對廟公十分感念，寒暑假回宜蘭都會去看他，而後當兵、做事也一直保持這個習慣。他那兒成了校友聯絡中心，久未見面的同學常在那棟矮籬笆宿舍不期而遇，看廟公也成為我們回宜蘭的理由之一。即使畢業十幾年了，廟公仍能一眼叫出學生名字，有時我故意把名字張冠李戴，「老師，我是林ｘｘ」他瞪著眼看了兩下，隨即用食指輕敲我的頭，很自信地說：「你還騙我，要捶啊！」

我當兵期間，廟公結束他的學校生活，領了十幾萬退休金養老，沒想到一時眼花，被遠房親戚拐走了這筆老本，師母為此哭腫了眼，鎮日責怪廟公糊塗無能，廟公既不能「捶」元兇，也不知如何與妻計較，內憂外患，懊惱不已。同學們輾轉知道這個訊息，奔相走告，幾天之間就湊足相同的數目，在他毫不知情的狀況下，把錢硬塞給他，面對一群他調教出來的學生，廟公欲推無辭，涕泗縱橫，激動得話都說不出來。

二十多年的學生生涯，我接觸過無數老師，從未見過有人像廟公一樣，受到同學──無論是好學生、劣等生──如此普遍的尊敬，並且樂意與他親近。這種情感並非像

《吾愛吾師》的薛尼鮑迪以英雄行徑感動學生，而是建立在極其自然、生活、人性的感情基礎上。在學生心目中，他既是一個誨人不倦的老師，也像隔鄰風趣的歐吉桑，更像家裡「雜唸」的老大人，以及還老返童的學生朋友。

這幾年的「宜蘭效應」有點膨風，有人動輒以宜蘭出人才標榜一番，甚至研究起宜蘭人的性格與風水、地理的關係，「紫氣華蓋，現於斗牛之間，宜蘭有帝王氣。」愈說愈離譜。其實，宜蘭近幾年的變化，是政治人物秉持理念，前仆後繼的結果。但更重要的是，各行各業都有一些知道「頭腦要軟，骨頭要硬」的人踏踏實實做他們的後盾，和而不同，獨立思考。廟公畢生教學，關心學生，不壓迫學生，讓學生在自由的環境中學習，尤其可貴的，他在教人誨人之際，還能夠打開心扉，接受別人的意見，聽別人的聲音，即便是面對後生晚輩，亦復如此。

幾年前廟公拖著一身老病，選擇他的出生地岳陽落葉歸根，「何堪萬里外，雲海已溟茫」，廟公在天有靈，應知宜蘭仍然是他無可取代的故鄉。我們這群學生從不認為不會說台灣話的廟公——杜顯揚不是宜蘭人，因為在這裡，他奉獻了所有的心力，教誨每一個可教與不可教的學生，成為真真正正、實實在在宜蘭人的典型。

## 卷二：
# 歌舞團的故事

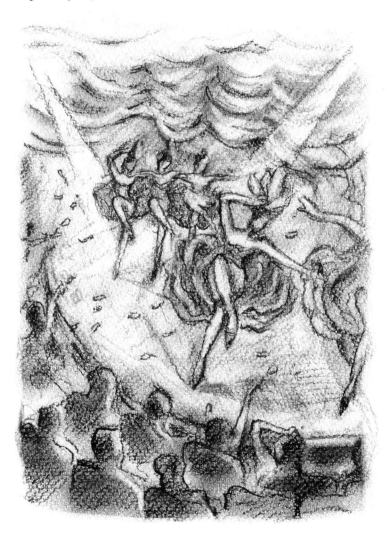

# 尋找第一個跳脫衣舞的人

大概是深受傳統文化影響的緣故吧！台灣人沒事喜歡比大比久比第一，遠東第一大橋——西螺大橋、亞洲第一巨人——張英武、世界最大的小學——老松國校都曾讓人與有榮焉，甚至連居世界前二名的「人口密度」都像中什麼獎似的。這幾年隨著本土化與社區主義的流行，開口社區、閉口本土，可以比的人、事、物更多了。不但創造社會文化史紀錄的偉大先驅者一個一個被找出來緬懷、供奉一番，一條古道、一個戲偶、一隻豬公或無數阿公、阿婆睡過的老眠床，都可能因為它的歷史、重量而被賦予無限的鄉土情懷。

這裡也有一項「台灣第一」，不知道應不應該提出來討論？

擁有這項記錄的人沒有第一位醫學博士或第一位飛行員、法官這種傲人的光彩頭

衛，她（應該不是他）所創造的紀錄，有些像第一個開「阿公店」、第一個製造「石灰拌荖藤」檳榔口味，或第一個發明「大家樂」的人，依世俗的認知，這項紀錄毋寧是一項罪過的開端，不要也罷，不但不值得聲揚，查出來還要罰戲，向社會「正氣」人士道歉呢！

既然如此，有勇氣承認的人就像砍櫻桃樹的華盛頓一樣勇敢了，不過，台灣能有幾個華盛頓？而且，聽說華盛頓根本沒砍過櫻桃樹。沒人敢承認的紀錄追查起來就困難，困難歸困難，事關台灣社會史一些值得觀察的問題，我還是低聲先問問：台灣第一個跳脫衣舞的人是誰？

誰是台灣第一個跳脫衣舞的人？誰會在乎？

也許「台灣第一秀逗的人」才會關心這個問題。因為看脫衣舞在乎的是立即的感官刺激，眼睛看到物體，受到刺激，傳回腦部，腦部指揮心臟加速跳動，刺激唾腺。換句話說，現場的視覺與心理、生理感受最重要，就像吃牛排，吃的是眼前那一塊牛排的口感，誰管日本時代那個人最先到神戶吃牛排！

## 什麼是脫衣舞？

雖然跳脫衣舞僅僅是小道，不能靠它振奮軍心士氣、反攻大陸，同樣地，也不會因為它的存在，四維八德、三綱五常就沒有了。不過，它與台灣大眾文化的互動值得注意，有什麼樣的社會，就有什麼樣的人民，有什麼樣的人民就會有什麼樣的脫衣舞，台灣人的文化性格多少可以從脫衣舞的表演形態、舞台氛圍以及演員、觀眾的互動反映出來。早期的歌舞團，無所不包，無所不能，就是沒有表演脫衣舞。這樣清純的特質，為什麼六〇年代初的某一天，開始有了天旋地轉的改變，歌舞團成了脫衣舞的代名詞，是誰創造了這項驚人的紀錄？

如果你認為脫衣舞傷風敗俗，不值得關注，也不值得研究，那麼就算了，請你去做你認為重要的事吧！比如說，逛逛書店，翻翻雜誌，我可以建議你找本《別鬧了！費曼先生》（Surely You're Joking, Mr. Feynman!）看看。理查・費曼傳奇最近幾年在台灣很熱門，不但好幾家出版社翻譯他的傳記，連日前忙於市長選舉、到處跑步、握手、找人唱歌的候選人都同時推薦，可見他的時髦程度，沒有讀過的人很難在日新月異的台北市與人「豎起」的候選人都同時推薦，有落伍之虞。費曼（Richard P. Feynman, 1918～1988）是一個物

理學家，拿過諾貝爾獎，還做過很多有趣的事，可以說是「美國的李遠哲」，這裡先透

露一下：他的故事可能讓你對脫衣舞會有另類的看法。

　　不管是出自偷窺與好奇，或真的被我的說詞感動，你開始覺得「脫衣舞」有些名堂，

懷著悲壯的心情，希望瞭解攸關台灣現代文化命脈的一頁，那麼，就請你先做個深呼吸，

吞吞口水，一齊關心誰是第一位跳脫衣舞的人吧！

　　要探討誰是「台灣第一位跳脫衣舞的人」這個問題，開宗明義，要先瞭解什麼是脫

衣舞？大部分的人──尤其是男人──不管他是冠冕堂皇，或者偷偷摸摸，大概都看過

脫衣舞。沒有在鄉下戲院看過，也應該在台北「金龍酒店」或西門町獅子林看過；沒有

在台灣看過，也可能在美國拉斯維加斯或巴黎「麗都」、「紅磨坊」看過；即使沒有親

眼看到舞台上扣人心弦的表演，最少也見識過電影、電視節目或錄影帶中的脫衣舞了，

連錄影帶都沒看過，至少也想過。總而言之，男人不知道脫衣舞是很困難的事，除非你

騙人。這玩意光從字面看，用肚臍想，就可以有簡單的概念：在跳舞中脫掉衣服或邊脫

衣服邊跳舞。換句話說，它包括「跳舞」與「脫衣」的兩個連續動作，不是單純脫衣，

也不是單純跳舞，第一個跳脫衣舞的人，不是第一個脫衣服的人，也不是第一個跳舞的

人。

脫衣舞容易讓人有「聯想」或「回想」的空間，一般人談到脫衣舞也知道是怎麼回事，但脫衣舞有脫衣舞的動作與視覺效果，牽涉觀眾的情緒反應，要科學地給台灣的脫衣舞下定義，不見得容易。一個演員穿比基尼泳裝出場表演歌舞，不同於出場之後慢慢寬衣解帶。太太在房間裡打開唱機，邊跳邊舞邊脫衣是否與舞台表演有別？在什麼樣的場合，用什麼的方式脫衣才能算是脫衣舞，或者，脫衣要脫到什麼地步，或穿多少才算數？

這幾年男性跳脫衣舞的風氣也曾在國內的夜總會出現，吸引了不少的女性觀眾，男性的體型、肌肉與生理構造有「阿諾式」的美感，在女客面前表演脫衣舞給台灣女權運動做小小的見證；另外，男性反串女性或所謂「第三性」的邊跳邊脫也擴大了脫衣舞的領域，證明脫衣舞不是女人的專利。我們不得不承認，「脫衣舞」要賦予「本土」的解釋需要花些時間。

## 浪漫之夜

如果我們先不去管吳王夫差或秦始皇宮廷的歌舞表演，有沒有達到「脫衣舞」的標準，據說，人類歷史上第一場脫衣舞表演是發生在一八九三年二月九日午夜的法國，地

點在巴黎一家叫「老四的酒吧」（Bel des Quat'z Art）。一個浪漫的夜晚，一群男女青年正在酒吧裡舉辦巴黎式的狂歡酒會，酒酣耳熱之際，有人起鬨要當晚兩位最受矚目的美麗女孩脫下衣服，看看誰最有魅力。這兩位美女也不拒絕，在喧鬧的音樂聲中，有節奏地暴露出她們的腳踝、大腿與臀部、酥胸，最後她們把身上的衣褲也一一褪去，旁觀者如醉如痴，揭開巴黎脫衣舞史的序幕。

當天兩位女主角，應該就是人類史上跳脫衣舞的鼻祖，其中一位後來的人對她都沒有印象，另一位則不知是幸，是不幸？大家都記得她的名字叫夢娜（Mona），她當夜的大膽表演顯然技壓對手，才會被治安單位帶回警局罰款，並拘留一個晚上，也因為這場意外的牢獄之災使她一夕成名。真要感謝夢娜，以及取締她的警察，讓我們牢記人類色情文明史上重要的一天。夢娜的演出其實只是即興地創造了紀錄而已，就像有人一時興起，在街頭「露」一下，還談不上正式的表演。真正的開始是在一八九四年以後，最早是一群職業舞孃在叫「狂熱的牧羊人」（The Folies Berge）的歌劇院舞台上徐徐寬衣解帶，挑起觀眾的興趣，令治安當局大感頭痛，防不勝防。

不管如何，巴黎的脫衣舞已經走出了第一步，並且逐漸發展，出現一些脫衣舞「名」星，或以容貌、或以動作、或以創意打開知名度。根據一個叫史利納‧凱勒（Celina

Kyle）的專家研究，脫衣舞真正成為巴黎歌劇院固定表演項目是到一九〇七年才開始。

著名的巴黎「紅磨坊」（Le Moulin Rouge）也在這個時候發展出一套曖昧淫浪式的表演，女郎在觀眾面前風情萬種，當燈光全滅的那一刹那，她褪下了最後一件衣物。

巴黎的脫衣舞表演令觀眾如痴如狂，很快地，歐洲的主要城市也大行其道，最後流行到美國，成為紐約、芝加哥夜生活的熱門節目，新大陸創造的表演風格隨後又傳回歐陸，促成了脫衣舞的國際大交流。

那麼，東方國家呢？以中華文化的歷史悠久，博大精深，色情風月叫人不敢小覷，誰敢保證以前的台灣一定沒有中國式的脫衣舞？台北早在一府二鹿三艋舺時期，現在一號水門、華西街一帶就是燈紅酒綠的凹肚仔街，名妓如雲，她們在取悅賓客時是否有「脫衣」加「傳統舞蹈」的部份？一八九五年前後的歐洲脫衣舞萌芽之際，台灣正值甲午戰爭、乙未割台的關鍵時刻，但這不代表台灣脫衣舞一定不會在那段風雨飄搖的年代出現。

國破家亡之際，滿清遺老抒發「宰相有權能割地，孤臣無力可回天」的惆悵，也許就是在酒肆與不穿衣服的藝妓一起憂國憂民亦未可知！

日治初期，「有禮無體」的日本人來了，傳統土娼之外，多了些擅長舞蹈的日本藝妓。凹肚仔街一帶擴大成「遊廓」，有「貸座敷」的公娼，有料理店（旗亭）的藝妓，

而現在保安街一帶的江山樓風化區也逐漸成形，以「藝旦間」名聞全台。「不識藝旦，免講大稻埕」，連中南部的酒樓都得請幾個台北藝旦坐陣，增加號召力。藝旦就如藝妓，總要有三兩下藝術手段，以詩文與戲曲周旋於賓客之間，強調的是賣笑不賣身。

話雖如此，依人體的生理、心理需求，戲曲與詩文酬唱畢竟不及情色接觸的快感，何況一九一〇年以後東京淺草的色情歌舞表演已經逐漸發達，旅居日本的台灣士紳、留學生多少帶回一些資訊。潔身自愛，堅持僅以詩文為風雅之士勸酒的藝旦固然不少，但誰敢說另一「攤」的南北曲與琵琶樂聲中沒有來一段脫衣侑酒？

不過，日治時期脫衣舞就算出現，也只能算是即興、偶然或插花性質的演出，不是職業性或專業性的脫衣舞專賣店，這方面台灣慢「先進」國家很多，大概晚法國六十年，比美國、日本、中國（上海）也慢三、四十年。品質方面，更難望「先進」項背，數十年之間，台灣脫衣舞始終停留在色情與歌舞混合的生態，難登表演的殿堂，至今還在朝這條線觀「光」路線「奮鬥」。這不代表台灣人這方面的慾望不高，相反地，春城無處不飛花的台灣，色情事業就像超級市場，應有盡有，形形色色的招數恐怕非編百科全書不足以描述。如果要從色情行業這個角度談脫衣舞，那便沒完沒了，各地的酒家、酒吧、舞廳、酒廊出現的脫衣舞只能算是開胃菜，甚至只是一小碟泡菜。

隨便舉一個例子吧！六○年代中壢「豬埔仔」原是豬販集中之地，這裡的地下酒家外表看起來都像低矮違章建築，但內部陳設豪華，女服務生作風大膽，客人甫進門，便一絲不掛的跳熱舞迎賓。至於以溫泉聞名的北投與礁溪，更是春光無限，要什麼有什麼，脫衣舞只是「百戲」之一。有人到飯店飲酒作樂，順便找人脫衣陪酒，也許順便跳起舞來；或者「春宮秀」的表演，前面先來一場脫衣舞當做「序幕」或「前戲」，總之，脫衣舞這件事無所不在，只是舞台上的專業表演斷斷續續而已。

中文辭書裡查不到「脫衣舞」這個名詞，老一輩台灣人管脫衣舞叫「史脫利普」，這個日文名詞源自英文Strip，是脫衣服的意思。至於脫衣舞Striptease這個字是Strip（脫衣）加tease（戲弄），所以戲弄、挑逗觀眾應是脫衣舞的基本原則。換言之，脫衣舞的定義不在脫多少，而在於它的表演性質，而表演的特徵則表現在脫衣女郎與觀眾的互動。

依西方各類辭書的解釋，脫衣舞是在劇院、酒吧或夜總會的綜藝節目中，表演者藉由音樂伴奏，以挑逗的方式在觀眾面前徐徐脫衣演出。這個定義雖然清楚，但在台灣也不完全適用，也許是「國情」不同吧！幾十年的台灣脫衣舞史都是在與警察捉迷藏，由於避免警察取締，沒有足夠的時間表演「脫衣」過程，而以快速暴露三點做為重要標記，

有時甚至只是脫衣亮相而已。例如幾年前牛肉場流行「內衣秀」或「透明秀」，由女郎穿著透明內衣表演歌舞，一出場該暴露的就暴露了，何「脫」之有？

說了半天，脫衣舞在台灣容易「混淆視聽」，每個人都有「各自表述」的模糊地帶與想像空間。而這個小小的命題也給我們一個啟示：任何理論與研究都必須兼顧本土經驗。所以，脫衣舞在「承東西道統，集中外精華」與田野實證之後的定義是：演員在公開場所，例如戲院，歌廳、夜總會或Pub有音樂伴奏與舞蹈動作的脫衣或暴露三點的表演。

依這個標準，超級市場式的偶發性脫衣舞便被「忍痛」排除在外。以一般人共同的經驗與認知來看，可能的脫衣舞「專賣店」包括台灣各地戲院出現的歌舞團、歌廳（歌劇院）的牛肉場、Pub的歌舞秀，電子琴花車，綜藝性質的工地秀、喜慶晚會……一切依臨場狀況而定。

為了從戲院、牛肉場這類開放性表演空間瞭解歌舞表演如何由單純、乾淨走向裸露的過程，並釐清脫衣舞與十八般色情行業的分際，本文在範圍上便以符合「大眾」口味，人人「消費」得起的歌舞團或歌廳（歌劇院）牛肉場、電子琴花車為主。而追根究底，戰後以來的歌舞團便成為脫衣舞的「主流」了。

## 誰先脫？

台灣人原是喜歡看表演，也樂於贊助表演的人，即使在戰後經濟困頓的時代，一般人的生活並不寬裕，但是看表演，不管是歌仔戲、新劇或歌舞團的風氣極為流行。歌舞團表演各種類型的舞蹈、歌唱、戲劇，有時還加上特技與魔術，沒有人會把它與色情聯想，也沒人指望歌舞團會有那一種「精彩」的演出。觀眾看歌舞團純粹當作藝術休閒，男女老少咸宜，像「台灣藝術劇社」的「G.G.S跳舞團」、著名歌謠作家楊三郎創辦的「黑貓歌舞團」，以及後來的「藝霞歌舞團」都是極具號召力的「高尚」、「正經」歌舞團，舞臺上乾乾淨淨，「詩書禮樂」，充滿戰鬥文藝氣息。

但另一方面，外國影片與大眾媒介也開了另一個窗口，讓觀眾在模模糊糊之中見識到性與裸露。一九五七年前後台語片興起所引發的市場競爭，有人算準了人性的需求，拿「脫」當利器，便像黃河決堤般，一發不可收拾，其他團也跟進，歌舞團逐漸變成以「脫」為主的團體。當「脫」成為歌舞團主要的號召之後，原來純演歌舞、戲劇的團體無以為繼，不是同流合污，加演一些脫衣舞迎合觀眾口味，就是把執照賣給別人。

原來正牌經營的「黑貓歌舞團」，也換了老闆，新老闆告訴歌舞演員說：「你們要

脫就脫，團裡會發一點獎金。」結果還是沒人願意一試，最後挺身而出的是負責團裡伙食的女工，看在獎金的面上。她說：「那我來試試看好了！」

「沒脫不成團」，原因當然可以歸咎台語電影氾濫，各地的戲院都在放電影，讓戲班、歌舞團失去了演出空間，只好窮則變，以另一種歌舞表演號召觀眾，才能吸引觀眾的眼光。人們發現：「脫衣舞」原來是那麼簡單、刺激。話雖如此，如果人的心底沒有一顆想窺伺別人身體的心，脫衣舞怎會如星火燎原？

不管如何，歌舞團表演脫衣舞，台灣總算有了「專業」的情色歌舞了。而隨著社會經濟環境的變遷，「脫」的方式千變萬化，八〇年代還衍變出「金絲貓」外國秀、「牛肉場」及各種千奇百怪的「秀」，並且由室內而室外，有開放給大眾免費觀賞的電子琴花車歌舞秀，賣藥郎中安排的脫衣舞秀，以及俗稱「1069」的同性戀酒吧的男性脫衣舞……。

從這段簡單的歌舞團變遷史來看，一九六〇年前後歌舞團的轉變對台灣歌舞表演史或色情行業的影響，便不可謂不大了。因為它掀開了表演者身上的遮羞布，也撥動深受道德規範的社會大眾偷窺慾。六〇年代中，當「中華文化復興運動」喧天價響，差不多就是歌舞團最流行的時候。觀眾到戲院看歌舞團帶「有色」的眼睛，看「脫」的期待遠

超過看「歌舞」的表演，不僅大多數的歌舞團群起效尤，連廟會的歌仔戲在「拼戲」的時候都有可能穿插脫衣舞。

由此觀之，第一個跳脫衣舞的歌舞團，尤其是第一個（或第一批）跳脫衣舞的人便具有「劃時代」的地位了。

我曾經迂迴地問過一些老牌歌舞團女演員是不是開風氣之先？每個人都急速地強調她們的表演是如何地注意「藝術」，沒有人承認是脫衣舞的始做俑者。有一次我跟一位「黑貓歌舞團」出身的著名演員開玩笑說，台灣第一個跳脫衣舞的人「就是她！」她立即提高音量大叫：「冤枉啊！」然後指天發誓，說她沒有這個面皮，也沒這個才調。

第一位或第一批跳脫衣舞的人是誰？看來需要做一番研究了。

## 國寶黃先生

看歌舞團有趣，但要研究台灣有「色」的歌舞團並不容易，除了報紙社會版偶爾會有歌舞團發生鬥毆或警察取締脫衣舞的報導之外，歌舞團怎麼經營，如何訓練，歌舞女郎如何表演？從沒有一篇稍為像樣的報導，更找不到任何研究論著，所以要研究這個題目必須現場觀察與田野訪談。找看過歌舞團的民眾當報導人容易，每個人也可以談一籮

筐看脫衣舞的往事，但一般觀眾看歌舞團時，整個精神可能已陷入亢奮或恍惚狀態，光是看舞台上的詭譎多變已自顧不暇，不會那麼具考據精神或宏觀視野去「考古」誰是脫衣舞的祖師爺？

而經營歌舞團的業者或歌舞女郎、樂師雖然瞭解「歌舞團界」的生態，也沒幾個人吃飽飯閒著沒事跟你討論這種事。有些歌舞團團主、樂師連過去這段經歷都不太承認，更何況是歌舞女郎了。那個時候跳脫衣舞的人現在都已是「阿嬤」級的，可能老早就忘記這段歷史，也不會承認是跳脫衣舞的「台灣第一」。何況，跳脫衣舞的人背後可能有一段人生滄桑，僅為了滿足自己小小的研究報告（或偷窺慾）踩痛別人的傷處，豈不是黑心肝！

還好，我找到幾位「國寶」級的歌舞團業者，為我提供最直接的資料，其中最重要的，是一九四三年生於新竹的黃先生，才五十出頭，已是「歌舞團界」身經百戰的退伍上將了。黃先生小學畢業後輟學當學徒，在年少輕狂的十七歲那年與人發生衝突，失手打死對方，被送進少年監獄度過了四年的青春歲月，成了當時報紙社會新聞。出獄之後，經過朋友介紹加入當時極富盛名的「南光新劇團」，演起台語話劇了。雖然以前沒什麼演戲經驗，但粗獷的外型與言行舉止中自然散發的江湖味道，使他成為劇團反派的不二

人選，專門演「壞人」，卻能與當時著名的「話劇小生」南俊並列主角，可見他的「造型」了。

在過了一年新劇團的漂泊生涯之後，黃先生看準了逐漸風行的歌舞團，他說：「那時陣管那麼嚴，稍稍露一下，大家眼睛都亮了，歌舞團當然可以做。」他以六萬元代價買下「洪一峰歌舞劇團」的牌照，「原來我並不想改團名，但洪先生不願意，我只好改名為『真美樂歌舞劇團』，在歌舞節目中穿插脫衣舞。」那一年他不過二十三歲。

黃先生講的沒錯，在民風保守的六○年代，沒有出租A片的錄影帶店，沒有鎖碼台，只要一張瑪麗蓮夢露的性感照片就可以讓許多男人狂喜，更何況是真人真事？歌舞團是那個年代民眾所能接觸到最刺激、最清涼退火的表演秀，不但大城市有票房，即使是窮鄉僻壤也能吸引甚多的觀眾。

澎湖離島的「南榮戲院」，便是黃先生眼中最好的表演地點之一，任何時間都受到漁民的熱烈歡迎。尤其是農曆四、五、九月颱風季節，漁民因風浪無法出海，待在岸上的日子，不是賭博、看戲，就是在家打小孩、管老婆，看歌舞團無疑地比看歌仔戲更能滿足討海人狂野的心。每逢歌舞團演出，觀眾大排長龍，場場爆滿。黃先生先派人坐飛機去戲院清場、收票，演出當天早上大批團員才從鼓山坐五個小時的台澎輪到馬公，在

眾人期盼中準備下午的演出。

「說來你不相信，我們到澎湖表演，比電視台勞軍還稀罕、還受歡迎。」黃先生說。

票房沒有問題，但是歌舞團有它的「天敵」──警察，只要警察依法到現場「指導」，看到風吹草動就取締，歌舞團便做不「下」去了。所以每團都要學習如何面對「人民保母」，團主要做好公關，也要訓練歌舞小姐如何躲避警察，尤其是警察取締時如何迅速湮滅證據，更是從事這一行業的不二法門。經營歌舞團的老闆都有一張老江湖的臉，絕大部分是軍警退休的外省人，憑藉到處都有「老鄉」當警察，多少可以方便些。黃先生是極少數經營歌舞團的本省人之一，個人的江湖背景加上節目精心安排，歌舞團事業做得不錯，有他的一套歌舞團哲學。「做『烏龜』生意，人和為貴，對付警察，該有的『禮數』絕不可省；應付小流氓，也不需要動刀動拳，用一些小步數就足以對付。」黃先生緩緩地說。

他的方法是：每到一個地方就先把手錶拿到當鋪，當小混混要來「借」一點「所費」時，黃先生不慌不忙地把當票放在對方面前，很無奈地說：「實在真失禮，生意還沒做，我也沒錢，你看！我連手錶都當了。」小流氓一聽，看看面目冷酷的他，鼻子摸一摸只好走了。

## 烏龜生意該收了？

六○年代可是台灣歌舞團的戰國時代，在台灣各地跑碼頭的歌舞團甚多，但是起伏很大，要說個明確的團數，簡直像猜六合彩「特仔尾」號碼。

一九六三年這一年一下子冒出近百個歌舞團，打開報紙的戲院廣告，從南到北，由西至東，每個地方都有歌舞團的點。大概太過張揚了，引起警察取締，馬上在短短一、二年之間，縮減到十五、六團，以後就維持差不多二十幾團的紀錄。七○年代初警察在戲院嚴格取締歌舞團，另方面，台北觀光飯店夜總會卻又大大方方地出現香豔刺激的脫衣舞秀，雖然消費比戲院貴多了，但台灣人「敢開甘開」，夜總會經常座無虛席。這一刺激，又把歌舞團增加到五十多團，八○年代多數戲院改建成商場或公寓，歌舞團沒地方去，只剩十餘團，而後就每下愈況。

歌舞團大起大落，黃老闆一直是這個行業的中流砥柱，他擁有五、六家歌舞團的執照，「真美樂」、「綠綠」、「千代」、「超群」、「日光」……。在七○年代的戒嚴時期，有一支歌舞團牌照就如同擁有一份雜誌、報紙執照一樣，可以高價轉讓。「真美樂」牌照後來被「拱樂社」的陳澄三買去，改名為「三蘭歌舞劇團」。黃先生記得很清

楚：「有一天深夜，陳澄三先生來我家，求我賣一隻牌照給他，因為他組織歌舞團出國公演，一切都準備好了，就是找不到牌照。」最後黃先生以八萬元代價把「真美樂」賣了。

歌舞團沒落的今天，黃老闆手中仍有四支執照，他把執照攤在我面前說：「這些牌照以前一支八萬、九萬，現在送人，也沒人要。」黃先生不疾不徐地說著，看不出有什麼惋惜的神情，我突然發覺他也是一項紀錄的締造者：台灣經營歌舞團團數最多的「歌舞團之王」。

八○年代歌舞團進入尾聲時，黃先生毅然結束歌舞團事業，也沒有「轉型」到方興未艾的牛肉場。他淡淡地說：「有歲數了，孩子也大了，烏龜生意應該收了！」他改行做幕後工作，提供晚會所需的燈光、音響之租借服務。另外，還「經營」一座信奉玄天上帝的私廟，當起廟公了。黃先生與神明結緣很早，年輕時代就有高人指點他是上帝爺公的契子，上帝爺公的「金身」一直隨著他的歌舞團闖蕩江湖，保佑他以及旗下的歌舞女郎。

二十多年前，黃先生在新竹市愛文興街建受天宮，自己擔任管理人，也為人解答籤詩，香火鼎盛，與脫衣舞這個行業愈行愈遠了，也不再管「歌舞團界」的事了。當初友

人介紹我我認識他，他再三推託，不是要出國觀光，就是要到南部割香，總言而之，就是排不出時間。最後友人憑著與他的交情，直接帶我到他的廟裡找他，他無法走避，勉強以禮相待，但談起早昔的歌舞團經歷有些顧忌，許多事情不是「唉！這有什麼好講的。」

就是「忘記了！」。

在我們談話時，他住在隔壁的老舅舅剛好過來廟裡走動，正好是我認識已久、擅長製作燈籠的謝先生，這位曾經獲得薪傳獎的民間藝人見到我很高興，急忙把他的弟弟──也就是黃先生的另一位舅舅也找來。兩位謝先生都曾在公家單位服務，算是地方的知識份子，他們的大姊就是黃先生的母親，很年輕時就過世。做舅舅的謝先生顯然曾經對這位外甥傷過腦筋，聽到黃先生與我大談歌舞團，有些尷尬，連忙告誡說：「過去少年時代做的工作，以後不能再做了。」似乎擔心黃先生會重操舊業。

有了謝先生這層關係，我與黃先生的談話逐漸熱絡起來，黃先生不但有問必答，他那位曾經擔任歌舞團台柱的夫人也加入我們的聊天，兩夫妻最後把僅存的一些歌舞團演出照片遞給我，「你要的話就拿去吧！前幾天我才把一堆照片燒掉，只剩下這些啦！」黃先生說。

那麼，誰是第一位跳脫衣舞的人？曾經有人說是一對兄弟仿照外國電影裡的脫衣舞

表演，訓練三個年輕貌美的姐妹花如法泡製，觀眾反應甚佳，開始了台灣脫衣舞新紀元。

黃先生斬丁截鐵說：「不可能！歌舞團哪有這種水準？除非是在夜總會做節目。」他告訴我，第一個帶頭跳脫衣舞的是「松柏歌舞團」，而「松柏」的靈感則受到電影「隨片登台」的啟示。

當時台語電影流行「隨片登台」，影片在戲院上映的空檔，男女演員上台表演歌舞，以刺激票房。「隨片登台」原來還規規矩矩，到「水蛙土」上映的時候走了樣，這支片子「隨片登台」時，女歌舞演員穿的比一般「登台團」暴露許多，讓人眼睛為之一亮，「口碑」很好，吸引大批觀眾。「松柏」的老闆靈機一動，在歌舞團演出時，演員配合音樂與舞蹈，開始脫起衣服來，時間大約在一九六二年。黃先生雖然沒有指明是哪一位先脫，但很肯定地說，歌舞團跳脫衣舞從「松柏」開始，沒錯！

「松柏真的脫了嗎？」我問：

「是啊！脫了。」他說。

「怎麼脫？」我問：

「怎麼脫？演員穿七件衣服，一件一件脫。」黃老闆說。

「到最後呢？」

「最後？上面一件，下面一件啊！」

以黃老闆在「歌舞團界」的地位，當時南北二路誰有新的花樣，他的消息應該很靈通的。

「松柏」踏出第一步，其他歌舞團紛紛仿效，一時之間，到處都在跳脫衣舞，競爭十分激烈。嚴格來說，其他歌舞團跳脫衣舞未必是受「松柏」的影響，每個團主應該早就有所盤算，只是等誰先出招而已。剛開始能脫、敢脫的人不多，許多歌舞團還為了爭奪「脫」的歌舞女郎而交惡。但是，不到半年，每一團的每一個舞者都在「脫」，不「脫」才是稀罕了。

我陸續打聽出觀眾口碑不錯的歌舞演員，例如馬麗莎、千代玲子、金文姬、山本富士子、安娜……這些名字當然都是花名，她們取與著名電影明星相同的藝名，或取一個柔媚的名字無非是激引觀眾一些性幻想。歌舞女郎的脫衣舞能不能受到觀眾歡迎，需要一些條件，最重要是敢「脫」，其次是敢挑逗觀眾，第三才是具備起碼姿色。那麼，誰決定「脫」與「不脫」？

黃先生很有自信地說：「歌舞團要脫不脫由個人決定，你不脫沒人會強迫你，但是在歌舞團的生活環境裡，歌舞小姐看到其他團員在脫，不需要二、三天，她也自然會跟

著脫，要不然，就是自己走路。」

為尋求台灣第一位脫衣舞演員，我花費了一些時間。最後，總算獲得一點領悟：這是一個台灣整體大眾文化生態的問題，歌舞團與戲院、影業及其他娛樂業有密不可分的互動關係，脫衣舞與舞台秀、色情業之間更是縱橫交錯，要理出一條清楚的脈絡，的確需要做大研究呢！

誰是台灣第一個跳脫衣舞的人？哎！誰知道！

# 喔！加爾各答

## 醉翁之意

　　聽說戒嚴時代的男生出國以後，大部分會優先考量兩件事情：首先是找幾本《金陵春夢》之類的書，看看「鄭三發子」發跡的故事，再則是好好地看他幾場脫衣舞秀，為過去寒窗苦悶生活稍微解脫一下。十幾年前，我第一次出國到紐約，幾位住在美西、美中的朋友趕來相會，多年不見，大家都很高興。一陣吃喝之後漫步街頭，有人提議應該針對我的需要安排餘興節目，於是一群人決定看戲。我們看的是一部已經上演六、七年的歌舞劇《喔！加爾各答》。

　　座落在百老匯的「愛迪森劇院」金碧輝煌，六百個座位的觀眾席早已高朋滿座，戲

一開演，全身赤裸的男女演員在台上又歌又舞，笑鬧、逗趣，劇情由十幾個與性有關的片段組成，我不太懂他們的對話，聽得最清楚的台詞就是「喔！加爾各答」(Oh!Cul-cutta!)，搞不清楚它與加爾各答有何關連，後來才知道它說的不是印度的加爾各答，而是從法文引伸出來的「漂亮屁股」。

那一天劇院中有不少東方面孔，從不同方位聽到閩南話交談聲，顯然台灣的客人不少。那時剛開放觀光，出國旅客絡繹不已，百老匯被納入行程，可見泱泱大國的文化水準。台灣觀光團不見得看懂這齣百老匯名劇充滿反諷意味的性批評，但這一點也不重要，對台灣客來說，滿場裸體演員的精彩表演，已為他們這一趟觀「光」帶來甜蜜的回憶。

「愛迪森劇院」這場歌舞表演就是有這個好處，可以打破國界，為不同的人類帶來各自不同的感受，不像看電影、戲劇，非得努力瞭解一段「戲文」不可。

《喔！加爾各答》的醉翁之意不在「戲」而在「脫」，以及因為「脫」所營造出來的氛圍，雖然褻瀆了藝術，但它保持上演二十年的票房紀錄，遠從台灣來的觀光客應該也「做出了貢獻」吧！《喔！加爾各答》的節目單我隨手丟棄，沒想到最近居然從舊書堆中發現，真是異數！它的出現為我十多年前的紐約之行做了見證，也讓我努力回想以往作為情色表演的觀眾，到底都在想些什麼？

情色表演可以發生在任何時空，無所不在。拿脫衣舞來說，它以前都在老舊的戲院、歌廳表演，後來隨著「時代需要」，夜總會、酒店這類高消費場所，或設備完善的歌舞劇院也應運而生。不管在那種場所，看脫衣舞可說是人類——尤其是男性的「本領」，「濟濟一堂」的觀眾涵蓋士農工商、各行各業，每個人都可以用自己的方式與台上表演產生有形或無形的互動。

拿「紅磨坊」來說吧！這個深具巴黎夜生活風味的場所造就不少年輕貌美、追逐刺激的歌舞女郎，也讓巴黎觀眾為她們深深著迷，男士們迷戀的不只是女性身上顯露的性刺激，更重要地，美女的神秘感與充滿挑逗意味的舉手投足才是致命的吸引力。而且，不只庸俗多金的人才迷戀脫衣舞孃，連巴黎一些文豪名流都幻想能夠一親芳澤，聽說卡繆（Albert Camus）就曾經感嘆：「雖然我不想這麼承認，但我真的願意以與愛因斯坦的十次談話交換與那些美女的一次會面。」

《喔！加爾各答》不是一場脫衣舞表演，但是裸露的表演方式給形形色色的觀眾帶來不同的訊息，有人「色不迷人人自迷」，當它是一場脫衣舞秀也不必感到意外了。對許多男人來說，任何形式的脫衣舞帶來感官刺激，也讓人逃避現實生活壓力，所以經濟會恐慌，但脫衣舞場所常能不動如山。三〇年代美國經濟大蕭條，色情表演反而一支獨

秀，投入這個行業的女人源源不絕，也許面對生活、工作上的困境，看五彩繽紛的脫衣舞使人們暫時忘掉失業的煩惱吧！

炫麗的表演台對許多人也許還有刺激靈感的效果。曾經獲得諾貝爾物理獎的美國物理學家理查費曼最喜歡在跳脫衣舞的小酒店一面欣賞女人胴體，一面思考他的科學研究，許多小酒店老闆，脫衣舞孃都成了他的好友，經常給他「special」的服務。有一次警察到一個著名的社區上空酒吧臨檢，以「猥褻」與「妨害社區安寧」的罪名逮捕幾個上空女郎，並要求法庭勒令酒店停業，整件事成為地方重要新聞。酒館老闆到處要求老主顧出面作證，為他們說好話，但每一個熟客都以不同理由拒絕，只有費曼挺身而出，支持酒店繼續存在，費曼的理由是：「因為社區許多不同階層，不同職業的人都愛看脫衣舞。」

雖然最後判決酒館敗訴，但費曼的「義舉」受到脫衣舞業者的歡迎，到處都有人為他保留最好的座位，請他喝免費的飲料。

脫衣舞會引起治安問題的爭議，是因為大家都對它有太多的聯想，其實脫衣舞本身並沒那麼神祕，它的神秘感，來自觀眾窺伺所產生的情緒反應。連歌舞女郎在取悅、誘惑、調戲觀眾的同時，面對眾生相，反射到自己生理或心理的微妙變化，也必然帶有些

快感，使她們的表演更加生動。換句話說，脫衣舞的表演氛圍正是表演者、觀眾共同營造的效果，它吸引觀眾的地方在於過程，而不在結果。歌舞女郎的衣服一件一件脫，讓人在焦慮不安的情緒中發洩偷窺慾，到最後若隱若現的效果最能滿足眼睛的視覺慾望，反應到腦神經進而刺激性腺，帶動口腔唾液的分泌，每個人的臉部表情便會產生變化。由這樣的偷窺心理出發，期待「脫」的那一刻最為刺激，真正一絲不掛，真相大白，反而違背色情原理，有時甚至還會倒人胃口。

## 黑貓在那坐，沒穿褲！

台灣歌舞團原來不需以跳脫衣舞來吸引觀眾。六○年代以前的歌舞女郎如果穿上布料少一點的泳裝，就有「露胸光腿」的嫌疑，可能因此而吃上「妨害風化」的罪名，如果多「光腿」幾次，歌舞女郎的演員證及歌舞團執照還可能被吊銷。那個時候的歌舞團跟新劇團、歌仔戲班一樣，在各地的戲院跑碼頭，一個地方演幾天，便開著大貨車把人和道具一併送到另一個演出地點。透過宣傳車、海報或演員的遊街，鼓吹觀眾攜家帶眷、呼朋引伴來戲院看歌舞、短劇、魔術或特技。在戲院裡看歌舞團表演的人差不多就是看歌仔戲、新劇、台語電影的同一批觀眾，對觀眾來說，看歌舞團或歌仔戲，就像今天廚

房裡的鮮魚要紅燒，還是煮湯一樣，都是生活中的選擇。就算聽不懂台語的外省人，看不慣本地歌舞團帶有日本風格的表演方式，他們還可以選擇來自大陸或海外華人組織的歌舞團。

不管是講台語或講國語的歌舞團，需靠歌唱、舞蹈、舞台條件來跟別的劇團競爭票房。就拿「南方澳大戲院」來說吧！光復初期「台灣藝術劇社」的「G.G.S跳舞團」和「黑貓歌舞團」在各地的巡迴演出，都沒有忽略這個台灣最重要的近海漁港。當時一般人的生活水準不高，但對買票看表演，卻捨得花錢。「G.G.S」的演出有歌唱、舞蹈，尤其是踢踏舞更合漁民的胃口。每天早上歌舞團員就由老師帶從旅社到戲院排練，吸引許多人的圍觀。有一段時間，有錢有閒的南方澳人流行學踢踏舞，就是受了「G.G.S」的感染，我們現在已不太容易捕捉當年這個歌舞團的實際情況，但是歷史比「G.G.S」慢幾年的「黑貓歌舞團」，印象就很深刻了。

我記得「黑貓歌舞團」到「南方澳大戲院」公演是唸完小學三年級，準備升四年級的時候，這是一九五八年的夏天，當年漁港最大的盛事。在歌舞團樂隊引導下，衣著光鮮的男女演員沿著港區大道踩街，圍觀的男女老少可真不少，我也沒有缺席，與幾個玩伴混在人群中，對這個遊行隊伍指指點點，感覺上新鮮、有趣極了。那時還沒有電視，

本國電影也不普遍，眼前這些盛裝的歌舞女郎差不多就是我們所看到最亮麗、最時髦的時代女性了。而吹奏小喇叭、薩克斯風和打鼓的樂師也受到矚目，尤其是鼓面上打著領結的黑貓圖案最能吸引小孩的注意力，鼓棒一揮動，黑貓受騷動般地「咚」一下，小孩子便笑個不停。在日夜場的正式開演前，樂師坐在戲院門口，使勁地吹奏著：「黑貓在那坐，沒穿褲！」的旋律，一遍又一遍，就像戲班鑼鼓鬧台一通又一通，唯恐觀眾不知道表演即將開始。

「黑貓歌舞團」在南方澳演出三天，觀眾一波又一波，天天爆滿，觀眾像參加什麼盛會似的，攜家帶眷，買一、二張戲票帶五、六個小蘿蔔頭，與看門的管理員「會」了半天才進場參與盛會。我也天天都一早就到戲院票口前，央請認識或不認識的大人帶入場，然後就在戲院內遊蕩，直到歌舞團開演。「黑貓歌舞團」的表演，歌舞與戲劇交插進行，先有一段歌舞，再來一段笑劇，然後歌舞，最後才是有情節的新劇，歌舞與戲劇部分有探戈、踢踏舞，也有像《桃花過渡》這樣的鄉土歌舞，頗獲觀眾欣賞，演出場面極為熱烈。「黑貓歌舞團」的當家花旦是「G.G.S」轉來的白明華，她的先生白鳥生也在「黑貓」擔任舞蹈指導。每次演出，就屬白明華最風光，戲迷的賞金從戲院入口處一直貼到舞台上。白明華之外，主唱兼戲劇主角白蘭、歌舞劇和樂器全才的那卡諾也深受歡迎。

散戲後，一群小孩子還在戲院門口等「明星」，卸完裝的演員們排著隊，依序走回戲院外不到十公尺的一間小旅社，我們則在兩旁賣力地吆喝著：「黑貓在那坐，沒穿褲！」把演員逗得笑嘻嘻的，有人作勢要來抓小孩，「來！來！跟我們走！」我們隨即做鳥獸散，跑了幾步又聚集在一起，大叫「黑貓在那坐，沒穿褲！」有很長一段時間南安國小的男生都在唱「黑貓」的歌，取代了原先小孩子最流行的唱遊歪歌：「掠來草埔腳，掠來草埔腳，脫褲！」可明白「黑貓歌舞團」對南方澳的影響。

小時候唱的「黑貓在那坐，沒穿褲！」，到台北之後，發現來自不同地方的朋友每個人都會唱，而且都只會唱兩句，接下來就哼哼哈哈的。雖然大家都唱「黑貓沒穿褲」，實際上「黑貓」從頭到尾都沒有脫衣舞。觀眾買票的目的也是為了欣賞「黑貓」的歌舞和戲劇，沒有人為看脫衣舞而來的。

## 搖了！搖了！

「黑貓」之後最有名的歌舞團就是「藝霞」了。大學時代，我們南方澳一起長大的同學相邀聚會，天南地北，無所不談，有人突然大談舞蹈，他舉「藝霞歌舞團」為例，不但唸出小咪、高梅等著名演員的名字，還可以把演員搭配、舞蹈技巧、燈光布景，說

得頭頭是道，其他人居然也能隨時附和。儘管「藝霞」是一個通俗歌舞團，但對這群赤褲襠、摸魚屁股長大的南方澳同學已是少見有氣質的藝術話題了。談到最後，突然有人問道：「怎麼大家都看過『藝霞』？」好像一下子被拆穿了心裡的秘密，每個人不禁相視而笑。

我們看「藝霞」大約是在高二時，地點就是「南方澳大戲院」，如果您要認真追問，為何小小年紀就對舞蹈產生興趣，大家會給你一個忠實的答案，「真失禮，是看錯啦！」這種答案對六○年代慘澹經營的「藝霞歌舞團」固然失敬，不過南方澳人就是這樣，只有在課堂作文時才會正經八百大談理想，用嘴巴講出來的多是毫不保留，原形畢露。我們之所以會把「藝霞」錯認為一般跳脫衣舞的歌舞團，其實也怪不得我們。當時台灣各地歌舞團演脫衣舞相當普遍，「南方澳大戲院」演脫衣舞也早已司空見慣，每逢歌舞團的海報一出現，大家的心就會隨之浮動起來。

一般歌舞團的海報大多是一群跳大腿舞的少女，未必註明「脫衣舞」三個字。而戲院的廣告三輪車「放送」「藝霞歌舞團」蒞臨漁港的消息，仍不脫「美女如雲、青春艷舞」這類煽動性字眼。有幾個人能分辨其中的奧妙，就像到處都有理容院，但哪一家做「清」的，哪一家做「黑」，哪一家又「清」又「黑」，除了識途老馬，誰搞得清楚？

有人根據理容院門口圓形標幟轉動的彩色指數或店面面玻璃的透明指數做依據，愈是明亮、簡單的裝潢愈「純」，相反地，玻璃愈黑，燈光愈鮮艷奪目的就愈大有玄機。歌舞團有沒有情色表演，也許可從觀眾群看個端詳，歐巴桑愈多的表演，愈是純正，愈不會有花樣。不過，歌舞團女觀眾的比例與理容院的明亮度一樣，都是僅供參考而已。

我們那天穿著便服，滿懷期盼、刺激的心情去到戲院，依舊滿座的觀眾中，出現不少女士、小姐與小孩，期待中有些不安。演出開始，整齊的歌舞陣容，炫麗的服飾行頭與多變幻的舞台，讓我們眼界大開，但是一幕又一幕，舞蹈跳了，歌劇也唱了，就是沒有一般脫衣舞團所營造的氛圍。雖然有點失望，但是總算藉著這個機會，規規矩矩地看到壯麗的舞蹈排場，一直到今天，這場觀賞對南方澳老兄弟們來說，仍然印象深刻，他們都沒有再看過第二場舞蹈表演，連「藝霞」也只看那麼一次，但已成為生活中難得的

「舞蹈」劇場經驗。

我唸中學時，正是「南方澳大戲院」歌舞團最盛行的時代，一團接著一團，好像脫衣舞大競技似的。由於地狹人稠，一、二萬人每天行走在幾條主要道路上，相互之間即使不認識，多少也有些印象，所以歌舞團開演有夫妻一齊來看，也有祖孫三代不約而同在戲院內碰頭。面對舞台上的風光，就如當兵洗澡的「坦誠相見」；而大人對少年人看

歌舞團不但不覺不妥，還有些譴謔的意味，要少年人接受人生的洗禮。當歌舞女郎在舞台上搖擺腰臀時，全場觀眾，不分老少都「搖了！搖了」鬧個不停，彷彿遠古時代的人在集體驅除邪疫般熱烈。

這種情形有些類似六○年代風行的「公共茶室」，小小的南方澳最多曾有幾十家，什麼海風、海濱、港都、集美……在漁港隨便拐個小彎都會碰上一家。漁民到茶室休閒，可以嗑瓜子、與坐檯小姐聊天，也可以就近到後面辦事。每個人都知道到茶室從社交到性交可以各取所需，成年人相邀到茶室走走也是相當大方，不好意思去看歌舞團？通常人，才會偷偷摸摸到羅東紅瓦厝尋樂。女人是如何看待他們的男人溜去看歌舞團？通常她們有恃無恐，有意或無意地予以縱容，也許她們想，看歌舞團除了看、想，又不能採取什麼行動，總比到茶室好；脫衣舞看多了除了容易長針眼之外，也沒什麼害處，說不定還激引男人的興趣，促進夫妻和樂。

從觀眾中的男女比例可以看出歌舞團的變遷，以及它的表演性質。當大部分的歌舞團都在跳脫衣舞，漸漸地，原來戲院中佔重要比例的婦女觀眾拉著小孩子，把這個機會讓給他們的男人，而原來不看歌仔戲、布袋戲或「黑貓歌舞團」的外省男人、「高水準」的都市男人則遞補了戲院裡女士留下來的空位。這時候的歌舞團成了男人的新天堂樂

園，打破了族群、階層的分界，大家有志一同，只要是男人，買票進來，誰管你穿西裝或穿汗衫，也沒人管你的學歷是博士或文盲，更沒人考你聽不聽得懂台上在講什麼？各地軍營、眷村附近的戲院都成了歌舞團「重鎮」，一些聽不懂台語的士官兵都是歌舞團的擁護者。舞台語言無關緊要，身體的視覺接觸能賞心悅目、養眼顧目才最重要。大家的目的只有一個：「喔！加爾各答！」

六〇年代當所有的歌舞團都在脫，不脫的「藝霞」走得很辛苦，但也得到很多掌聲。「藝霞」與走脫衣舞路線的歌舞團，當然有雲泥之別，這個由舞蹈家組織的大型歌舞團人數比脫衣舞團多三倍，所有的團員都要接受嚴格的歌舞訓練，他們的表演也深受好評，不論舞臺布景，歌舞表演都直逼日本的歌舞劇團，連「雲門舞集」舞者都曾集體觀賞他們的演出，並起立鼓掌致敬。面對形形色色脫衣舞團的挑戰，「藝霞」仍能在國內外創造票房，然而一九八三年，在苦撐了二十年之後，仍然不得不宣告結束，打敗他們的不完全是脫衣舞，而是在大環境裡失去了舞台，跟脫衣舞團一樣，都是房地產狂飆下的「受害者」。

# 「轉大人」的儀式

也許是物以類聚吧！我以前遇到的大部分男性在青少年時期多少都受過脫衣舞的「洗禮」，不管是無意中撞上的，或「好奇」看到的，每個人談起以往的歌舞團經歷都興致勃勃，眉開眼笑。說它是「轉大人」的過渡儀式也未嘗不可，這樣的「儀式」比起「七夕」七娘媽生的作為「十六歲」成年禮，新鮮、神秘、刺激多了。當然不是每個人都從歌舞團開始，比我年輕一些的可能從電影「插片」入門，影片雖然不如現場脫衣舞的舞台效果，但是漆黑中的期待所帶來的爆發力，有時也是十分驚人。

我原以為每個年齡相仿的男生都有這種「轉大人」經驗，但與一些藝文界、學術界朋友廣泛接觸之後，趕緊把話收回，看法上也有些修正，我不能一竿子打翻一船人，許多致力於學術的朋友出乎我意料的清純，他們很少有過「放浪人生」的經驗，頂多是在大學或服役時期，才有一窺脫衣舞的機會。我發覺第一次看脫衣舞的時間與青少年學業成績有關。成績愈好、愈用功的學生，接觸脫衣舞的時間愈晚，在街頭馳騁的司機老大，或路邊賣擔仔麵的朋友想必十六、七歲就看過脫衣舞，而出國之後才第一次看到脫衣舞的留學生，毫無疑問，必然是在校成績頂尖的秀異份子了。

我第一次看脫衣舞是在「南方澳大戲院」，團名忘掉了，那是考上高中那一年的暑假，一位滿臉青春痘的鄰居大哥引我入門的。當時他高中剛剛畢業，正值「轉大人」的青春期，我曾經當他的信差，在往宜蘭的公路局班車上，把裝在淺藍色信封的情書遞交給一位清秀的車掌小姐，她面無表情地把信收下，隨手往座位旁的小筐架裡一塞，也不搭話，我沒有受到傳信人應有的尊重，無趣地溜到後座去了。那時候的車掌是鬈時髦、前衛的行業，幾位具有姿色的車掌常是中學生注目的焦點，摸清了她們值班的時段，總會有人選擇搭乘她們的班車以便長相左右。我不知道鄰居大哥與車掌之間的關係進展如何，但這不重要，媒人那有包生子的，他帶我看歌舞團算是對我的酬謝了。

我們比預定開演時間提早一個小時進場，裡面早已坐滿觀眾，其中不乏左鄰右舍的歐吉桑，也許都太專注了，他們好像沒有看到我們。前排的座位都被早到的觀眾佔滿了，我們坐的位置相當後面。過了半小時，有一位穿著花色薄衫的年輕女郎悄悄地出場，不需要音樂，簡單的幾個旋轉動作就引發了觀眾內心的節奏感，她把包裹在身上的薄紗緩緩卸下，露出光滑的胴體，在暈黃的燈光下，我的心不禁碰碰跳，彷彿登上我家後面的山坡，眼前盡是迎風搖曳的蓮招花，豔紅、妖冶。七月的盛暑在沒有冷氣的戲院，感覺一陣涼風襲來，連頭部都有些暈眩。

看歌舞團需要體力、耐性與想像，它涉及的層面不僅是「表演藝術」而已，還包括看表演的時辰與空間，及與警察的周旋哲學。自從正統的歌舞團無法經營，絕大部份的歌舞團走脫衣舞路線之後，警察來現場監督、臨檢成了例行任務。不過，檢查歸檢查，如何檢查，學問便很大。警察臨檢時要不要網開一面，給歌舞團創造表演環境，全憑警察的「奇檬子」。戲院老闆以及歌舞團老闆會用盡一切可能，做好關係，滿足觀眾的慾求，但觀眾也得機靈一些，才能夠不虛此行。

「南方澳大戲院」演歌舞團，最早是在正式開演前加演脫衣舞，內行的觀眾提前趕來，就會有收穫。我那位「啟蒙」老師顯然對歌舞團有些經驗，知道兩點正式開演，一點半便要進場，看得臉不紅氣不喘，還頻頻點頭，擊節讚賞，在他的指導下，我的「第一次」才有具體的成果。這位大哥跟車掌小姐的戀情後來不了了之。他也再沒有請過我。

離開了這位「啟蒙」老師，我的歌舞團經驗並未因而中斷，因為指導教授太多了，我的小學同學金城也是公認的歌舞團專家，素有「歌舞團團長」的封號。他家開設食堂，還有藝旦陪酒呢！金城的歌舞團經驗據說是日治時代全南方澳生意最鼎盛的餐館之一，有部分來自「家學」薰陶，他小時候因為出麻疹，以致左腳的行動不便，但他生性樂天，博學強記，對飲食男女司空見慣，雖然走路一拐一拐，跑過的地方比任何人都多。當全

校學生皆打赤腳上學，對男女之事還一知半解時，每天穿布鞋外加一雙鮮紅的襪子，風度翩翩的金城，經常提供我們成人世界的音訊，教我們人小志大。

國小畢業以後，他與我唸不同初中，不常來往，少了他的指導，我初中階段就變得閉塞寡聞多了。上高中以後，我們又進同一所學校，雖不同班，但每天見面，金城又開始引領我認識青少年該有的事務了。

金城教我的當然不只是歌舞團，舉一個例子吧！我們從南方澳一起搭車到宜蘭，每一站會有哪個蘭陽女中的學生上來，他一清二楚，經他一指點，每天上、下學一個多小時的車程便格外有趣多了。他看歌舞團都是到羅東、宜蘭，他說這樣才能看得自在。當歌舞團演出的消息傳來，金城的神情便會出現詭異的笑容，開始在各班傳遞紙條招兵買馬，於是我們幾位不太用功的同學便在他的英明領導下化整為零地翹課，離開學校之後，刻意脫下學生服，換上便衣，書包則寄放在車站，然後集合整隊，浩浩蕩蕩地往戲院前進。

高中三年之間，我跟著金城跑了不少演歌舞團的戲院。看歌舞團雖帶給我刺激，但還得偷偷摸摸，不敢讓家人知道，金城則是光明正大，好像要去做什麼大研究的，有時還故意邀他阿公一起。金城阿公平常習慣穿花襯衫，戴墨鏡，腳穿日式高木屐，一副老

黑狗兄的模樣，他似乎對於年輕人流行的玩意都有興趣，我跟金城所有的話題他都能提供意見。他早就知道金城常去看歌舞團，欣慰「金孫」已經長大，還會把他以前看歌舞團的經驗拿來比較，他一本正經地說：「現在的歌舞團只會脫褲子，那像以前，歌舞表演是真正的藝術，像『黑貓歌舞團』沒人敢嫌。」

有一次我們到宜蘭「富國戲院」看脫衣舞，在人群中赫然發現學校那位嬉皮笑臉、綽號叫「孝男」的英文老師也在座。一位同學悶聲不響地走到門口跟收票員嘰哩咕嚕低聲交談，一會兒戲院內傳來廣播聲：「省立宜中高二愛班×××老師外找！」只見老師故作鎮定，緩緩地從座位上站起來，一臉嚴肅地往外走，到門口東張西望，在一旁窺伺的我們早已笑得東倒西歪，一哄而散了。

我們的惡作劇還不僅如此，校長、教官的大名都可能出現在歌舞團或有「插片」的電影中。幾年之後我在彰化高中教書，並且擔任高三某班的導師，在一次班級集會時與學生閒聊，曾經把當年這件荒唐事告訴班上同學，才沒幾天，就有人告訴我，彰化一家以演歌舞團和插片出名的戲院曾經打出「彰化高中邱××老師外找」的小啟事。

## 金都戲院朝聖

高中畢業以後，我們幾位來自南方澳的同窗好友，攜帶行囊來到了台北，開始都市的求學生涯。上學的上學，補習的補習，台北的街道還不太熟，水土也不完全順服，大夥沒事就往金城在師大附近的宿舍跑，晚上也經常窩在一起。金城是屬於「大隻雞慢啼」的那一型，大學落榜，正在補習班惡補，可是他找我們聊天的興致似乎超過準備功課，有人來找，他可以馬上放下手邊的工作，與大夥玩在一起。那時經常約好在那兒開「同學會」的宜蘭人有六、七位，先一起吃自助餐，然後再窩在他租賃的那間不到兩坪的通舖上閑聊，有時也會看個電影慰勞自己。

有一次金城安排一個餘興節目，還神秘兮兮地，只說：「別管，跟我走就是啦！」一行人跟著他從師大搭公車，一轉再轉，我們才知道是到三重埔看歌舞團，大家都很驚喜。雖然我們在宜蘭已累積不少歌舞團經驗，但三重埔這個脫衣舞「聖地」應該比較「正統」，我們懷抱「朝聖」的心情來這裡接受洗禮，感覺更加「出社會」了！

當時三重埔可說是台灣演歌舞團的中心，「天南」、「天心」、「天閣」、「金都」等幾家戲院，都以演脫衣舞聞名，吸引不少觀眾。一水之隔的台北市民，不在「大橋」、

「萬華」看「首善之區」的歌舞團，反而往三重的戲院跑，因為他們知道「大橋」、「萬華」雖也演歌舞團，警察抓得緊，歌舞女郎無法發揮，所以紛紛跨區過台北大橋到三重來。「脫衣舞」成為三重的重要景點，三重也幾乎就是「脫衣舞」的同義詞，現在的年輕人大概很難想像這種「盛況」，也許可以回去問問父親或祖父，因為他們可能來過，甚至是這裡的常客。

那個時候如果你看到朋友在三重出現，他很可能跟你一樣，是來「金都」或「天心」看歌舞團，就盡量不要去打擾他。如果兩人「巧遇」了，「我到三重找朋友」、「我來三重買東西」應付兩聲就好了，就別管他找什麼朋友或買什麼東西。「天心」、「金都」盛名在外，但外觀都破舊的像即將廢棄的倉庫，教人更有幾分「冒險犯難」的刺激。

我們第一次集體到三重看歌舞團，有些類似小學時代出外遠足的興奮。金城先跟我們分析三重幾家戲院優劣，他評鑑的標準不是看戲院建築、空間規劃，而是以歌舞團敢不敢「脫」為準。金城說「主觀」上每一團都敢脫、「客觀」上卻不見得完全操之在我，得憑戲院老闆與警察的關係而定。我記得那天我們選擇中央南路上的「金都戲院」作「觀摩」，因為金城認為，「金都」最好，警察很少在歌舞表演進行中出現。而且，「金都戲院」舞台、格局、座椅有點像「南方澳大戲院」，較有賓至如歸的感受。

「金都戲院」內部十分簡陋，到處都有尿騷味，還好我們是來看脫衣舞，不是買戲院，也就無所謂了。在我的印象中，「金都」比「南方澳大戲院」糟多了，我從童年時代整天泡在「南方澳大戲院」，早已熟透戲院內的每種味道，「金都戲院」除了髒亂之外，每個角落看來都蠻詭異的，座椅也很老舊，坐下去差不多就垮了一半，金城把它與「南方澳大戲院」相提並論，有些秀逗。

我們進場時，早就人頭攢動，舞台之前，已經由觀眾抓著小板凳，自動加了三、四排特別座，任何人一看就知道這一帶風水甚佳，既貼近舞台，可以把台上的表演一覽無遺，板凳如何排列，便看使用者的體積、姿勢而定，但太接近前線，隨時要有被歌舞女郎捉弄的準備。對大多數觀眾而言，不入虎穴，焉得虎子，既然來了，何必裝斯文。由於一樓最佳位置已被佔據，我們這群初到台北的少年仔只好往二樓走，雖然身經百戰，卻仍保留一些羞澀，外表斯文，內心狂野地坐在座位上，裝出一付臨危不亂的浩然正氣。

雖然跳舞女郎的許多大膽動作無法瞧得仔細，但是居高臨下，可以綜覽全場，瞧盡歌舞女郎一出場，立刻成為舞台的焦點，數百隻眼睛緊隨著目標四處移動。當女郎手舞足蹈遊走到右側舞台，全場觀眾的頭不約而同，卻又整齊劃一地向右轉，隨後又向左轉，從二樓位置往下看，只見一波一波浪花起伏，像國慶閱兵

般，我們的頭也不自覺地隨樓下觀眾的動作不斷調整。「金都戲院」從早演到晚，中間並不清場，如果中途離場，可讓戲院管理員在你的手上蓋個印戳，做為再度進場的標記，這就是「大」戲院與宜蘭「小」戲院不同的地方，宜蘭的戲院一天最多四場，每場中間間隔甚久，形同清場，而「金都」則可以從早上八點看到晚上十一、二點。

不過，如果你八點進場，可能會大感驚訝，因為一些老面孔已經各就各位，在裡面好整以暇地等待，你不得不懷疑他們是不是前一個晚上就在戲院門口睡覺、排隊。事實正是如此，「內行」觀眾常在清晨五、六點就來戲院售票口排隊、進場，搶張板凳，佔一個視野最好的戰鬥位置，而後一整天的攻守進退，全憑一張板凳。好位置不但有利於窺看，不想看的時候還可以轉讓，「十塊！十塊！」在「金都戲院」裡經常會有像魚市場喊價的聲音，有人出讓好位置，馬上就有後排觀眾迫不及待的掏錢買下。

觀眾來自四面八方，有老兵、有商人、軍人、公務員，多是慕名而來的外地客，可能也有台大教授，或像費曼這樣的頂尖物理學家。不少觀眾以戲院為家，成為歌舞團的常客，風雨無阻，天天報到，而且分秒必爭，以便搶得先機。戲院裡面有叫賣便當、茶葉蛋的小販，隨時服務觀眾，有人果真一天三餐都在戲院解決，簡直就是戲院的台柱。

有不少觀眾看歌舞團時，儼然舞評家姿態，對台上的表演一面品頭論足，一面向四

周觀眾報導其他歌舞團的近況，一答一和，相互熟識的程度，宛如數十年老友，只差沒有歃血結拜。但是，走出戲院大門，立刻分道揚鑣，陌生得很，也許人性中真有與陌生人講些不正經悄悄話的慾望，用以抒解生活中的焦慮吧！

一九七一年一月十九日這一天——我記得很清楚——我正在金城的宿舍打地鋪，大清早，他手拿報紙，一面嚷叫：「不得了，不得了，『金都』火燒了。」報紙社會版斗大的「三重鬧大火，『金都戲院』燒燬」標題，對於許多人而言，可能是比前幾年甘迺迪還教人震驚。「金都戲院」被大火燒燬，有人說是客人對節目安排不滿意，一氣之下在深夜放火，但報紙的社會新聞認為純屬意外，是一家歌舞團演出期間，電線走火，把木結構的戲院建築一下燒得乾淨。我後來問一位資深業者，他也是相同的看法，大概真的不是「陰謀份子」的傑作了，一個名聞遐邇的戲院就這樣消失得有些「輕如鴻毛」。

## 喔！加爾各答

男人偷偷摸摸或大張旗鼓、呼朋引伴的看歌舞團，全隨個人習慣而定，套句俗話說，就是：「空氣在人積」，你要吸多少空氣，沒人管得了你。我們看歌舞團其實頗有集體

戲謔、誇大聲勢的傳統，有時還有外出踏青的感覺，簡直就把歌舞團三個字寫在臉上，其實多看幾次，就沒太大的興致。七〇年代我從學校畢業，服完兵役，開始忙碌的工作，也許是已經渡過了「成年禮」階段，對歌舞團意興闌珊，差不多退出觀眾的行列。

這個時候的歌舞團因為失去表演場地，加上治安單位的大力取締，奄奄一息，但是，外國秀卻像各種水果、蔬菜一樣地被引進，豐富了國內的「消費」市場。以往只有外國影片或到巴黎「麗都」、「紅磨坊」、拉斯維加斯才能看得到的西洋美女，如今呈現在「本土」觀眾面前，大家有了參觀、比較的機會，內心不禁一陣狂喜。

外國秀的出現把台灣的脫衣舞事業一下子往前推了好幾年。高頭大馬的外國女郎跳起脫衣舞，的確比起國產的專業，看盡了傳統歌舞女郎面無表情的演出，眼前竟有一群活潑、快樂的脫衣舞女郎，大家自然趨之若鶩。它的鮮豔、誇張、煽情的演出海報張貼在鄉間、農舍、廟牆，顯得十分的突兀。外國秀藝人來台灣拿的是觀光護照，只能停留三個月，對於業者而言，「根植本土」才是重要的，牛肉場與電子琴花車很快地取而代之。

牛肉場與花車秀聲光舞影都比以前的歌舞團來得講究，以前歌舞團唱歌與跳脫衣舞

者大多屬兩批人，歌唱者只管穿著禮服唱歌，包裹得密不通風，少有脫衣舞的特別表演，而真正展露三點者通常沒有歌藝，只靠扭動身體取悅觀眾。牛肉場與電子花車打破傳統歌舞團的歌、舞之分，許多容貌美麗、穿著禮服、歌藝不遜著名歌星的女歌手在唱完第一首抒情歌曲之後，開始褪去身上的衣飾，配合節奏較快的歌曲，表演一段動人心魄的熱舞。這些年輕女郎脫與不脫的決定跟收入有關，衣服穿的愈多，收入愈少；在牛肉場只唱歌，就如同歌廳的駐唱歌星一樣，雖然光鮮，待遇卻少得可憐，但若肯寬衣解帶大膽表演，觀眾給的紅包便會給表演者帶來一些驚喜。

牛肉場在全盛時期可能比真的屠宰場還多，它的經營型態猶如歌廳，就是在固定空間安排檔期，設計節目。它與歌廳最大的差別在於六○年代流行的歌廳，以歌唱為主，舞台上缺乏引人遐思的表演；牛肉場則以大膽、暴露的方式表現歌舞，出現在人口較多的城市，業者處心積慮安排「精彩」節目，吸引各地觀眾，以維持長期演出。

外國秀或牛肉場興盛時期，我們這群看歌舞團長大的朋友正式進入談情說愛時代，對於風起雲湧、日新月異的脫衣舞反而沒有興趣。「團長」金城每天都在為生活周邊的女孩操心，也很少有什麼指示與行動，但我們沒興趣，並不代表別人也沒興趣，以前專注功課的好學生可能剛好搭上這一波脫衣舞熱潮。

我差不多都快忘記生活中還有脫衣舞這件事了，有一次回南方澳，正好看到廟前演脫衣舞，才猛然發覺它早已擴散到大城小鎮的每個角落，不必買票，不需搶板凳，生活中處處都有「衆樂樂」的脫衣舞了。本來牛肉場風行全台時，並沒有在南方澳出現，因為「南方澳大戲院」早已被改建成飯店，在寸土寸金的漁港要開闢一個新的表演空間也不容易。不過，漁民專程到羅東，甚至台北看牛肉場倒是常有的休閒。找場所開牛肉場不容易，但要僱一部花車來風神一番就輕而易舉了。

與看歌舞團、牛肉場買票進場的方式不同，電子琴花車只要有人僱請就完全開放，並逐漸成為廟宇祭神活動的新寵。尤其這幾年的媽祖廟戰爭——南方澳舊有的媽祖廟，與從北方澳遷入的媽祖廟展開「正統」之爭，在輸人不輸陣的心態下，每年迎媽祖更是兩座寺廟較勁的場合，電子琴花車的脫衣舞不能免俗地成為戰爭中的嶄新陣頭。業者不需固定班底，歌舞女郎也無需經紀人，只要雙方連絡上，按照一般「公定」價格，像路邊攤一擺，就可湊成一場吸引男女老少的花車歌舞秀。圍繞在廟前花車的觀衆站著、坐著、蹲著、在青天之下，神佛之前以及長者、小孩、女士的身邊，好像在看鐵牛運功散的手腳功夫一樣，故意做出若無其事，臉部也帶著「沒什麼」的表情，與以前看歌舞團的經驗十分不同，缺乏買票進入戲院、歌劇院密閉空間的舞台想像。

有一年媽祖生日，我又看到某一家媽祖廟在祭典中，除了援例請戲班扮仙演戲應景，也邀請電子花車表演脫衣舞「恭祝天上聖母千秋」，吸引了眾多駐足觀賞的男女老少。

脫衣舞出現在莊嚴祭儀雖然有點猥褻，但廟宇的負責人與出錢請脫衣舞的信徒似乎還有點幽默感，他們只讓脫衣舞在廟旁空地盡情發洩，廟的正前方仍然煞有其事的請戲班演出，扮仙、演戲一應俱全。戲棚前觀眾零零落落，與電子琴花車高分貝的喧鬧聲，及人頭攢動的情況呈強烈的對比，現代生活的荒謬，突顯了漁港快速變遷的蒼涼之感。

花車上，歌舞女郎使力地扭動身軀，觀眾雖然比看歌仔戲的人多，但與當年戲院內歌舞團的盛況相較，仍有今非昔比之感。許多該來的男人沒來，可能因為電子琴花車少掉買票看表演的參與感，也有可能錄影帶與第四台鎖碼頻道正提供最舒適、自在的服務，分散了男人的興趣與注意力。即使站在花車下與婦孺老幼一起觀賞的男人，也一派正經，沒有「搖了！搖了！」的熱勁。

反倒是圍在花車四周嬉戲的幼童十分投入的拍手叫好，喧鬧聲中，彷彿聽到這些未來主人翁正在高叫著：「喔！加爾各答」。

# 貝多芬不幹了

## 貝多芬的電話

吳老闆來電話的時候，我剛好離開座位。助理留了個字條：「貝多芬歌劇院找」。

「貝多芬歌劇院找」？我腦海浮出《英雄交響曲》的貝多芬、音樂之都的維也納、巴士底監獄改造的歌劇院，一幕幕樂聲悠揚、花團錦簇的動人畫面，可是，這些跟我有何關係？「貝多芬歌劇院」怎麼會找我？大概是音樂系哪個老師邀請外賓來訪或洽談什麼交流計劃吧！但稍一定神，電話035開頭，是新竹市的區域號碼，新竹的「貝多芬歌劇院」？我立刻想到是怎麼一回事：這是吳老闆打來的電話。

吳老闆個子不高，濃眉大眼，身材保持不錯，有點像華西街的舉重選手，他的外型

有些傑克尼可遜的味道，不過缺了那份神經質，多了點江湖味，說起話來條理清楚，氣概十足。他與我同齡，經常西裝革履，也許長期在脫衣舞秀場打滾，養眼「顧目睭」的關係，神采奕奕，看起來比我年輕多了，他一生璀璨的經歷，我五輩子也做不來。

他正式學歷只有小學畢業，但在「社會大學」的研究超過三十年，從色情行業到社會經濟、政治都很有他的看法。這位彰化和美出身的「海口」子弟國小畢業後曾在故鄉做了幾年學徒，二十歲不到，就離開老家出來闖蕩，幹了一陣日光燈業務員，到處推展業務，這段經歷開拓了他的社會視野與人際關係，也因而結識一位在餐廳當服務生的福隆姑娘，兩人結婚之後開始投入脫衣舞事業，四十歲成為台灣牛肉場的大亨！

我曾經去過吳老闆那裡幾次，只顧著與他談天，或到「牛肉」現場實地考察，沒注意出現在招牌、看板海報的劇院名稱一下用「鄉村」、一下用「唐伯虎」，有時用「貝多芬新樂園」，令人眼花撩亂，難怪我對「貝多芬」沒有特別印象。不過，後來我發現每個熟悉新竹的人，不分男女老少，路過中華路的「歌劇院」，總會對這裡五彩繽紛的看板與美女海報多看幾眼，我辦公室的女工讀生來自新竹，她很得意地告訴我，從國中時代就常到「貝多芬歌劇院」看《美女安娜與靈犬萊茜》之類的煽情海報。

吳老闆曾同時在台北、桃園、新竹、台中、高雄等地擁有六家專門跳脫衣舞的「歌

劇院」。「貝多芬歌劇院」之外，隨便舉一家你可能知道的，台北「珍珠城」你去過或聽說過嗎？沒錯，在南京東路五段，這家也是他的「關係企業」！把貝多芬扯上牛肉場，就像宮本武藏拿菜刀般的滑稽。不過，我倒不覺得太突兀，也許作曲家許常惠早年那一段「音樂與牛肉」的故事深入我心的緣故！

同樣是和美子弟的許常惠當年信心滿滿地到巴黎學小提琴，有一天在牛肉店買牛肉，老闆見這位清瘦的東方青年提著琴，有幾分音樂家模樣，當場邀請他合奏貝多芬的《弦樂四重奏》，把我們的音樂家嚇了一跳，也深受刺激，從此放棄成為小提琴家的夢想，改行專修理論作曲與民族音樂學。法國賣牛肉的擅長貝多芬音樂，那麼，小許常惠二十歲的吳老闆把台灣牛肉場以貝多芬為名，也可看出他的幽默與智慧了。

我不知道吳老闆為何急著找我，是有什麼「特別」的節目要找我去鑑賞？要我幫他推介「歌劇院」？還是要與我一起研究貝多芬？懷著滿腹狐疑，我回了電話，才響了一、二聲就接通了，聽電話的是春生，吳老闆的長子，他在台北一家私立高中畢業之後，一直跟在父親身邊幫忙，自己也投資過KTV與酒店的生意，算是克紹箕裘了。春生長得白淨清秀，有些像歌手張信哲，搞笑的滑稽模樣則似孔鏘，總之，是吃影視這行飯的材料，他直接了當地告訴我：「貝多芬要收了！」

原來是這回事。春生在電話中說他父親最近心情非常不好，整天坐在小辦公室裡，不說幾句話，十分反常，令他非常擔心。說完，把電話交給吳老闆。「喂！我告訴你，要看趁早，再過一個禮拜貝多芬要收了！」電話裡傳來吳老闆果斷的聲音。

「貝多芬不幹了？」我問吳老闆。

「是啊！做不下去了。」語氣憤慨，與他平常的談笑風生判若兩人。幾年前林懷民宣告暫時結束「雲門舞集」，恐怕也沒那般沮喪、沈重。他似乎在等待我對這項重大舉措的惋惜。我卻一時不知道要如何安慰他，總不能說，牛肉場也是文化資產，政府應該像保護古蹟文物一樣，出面幫助最後的「貝多芬」吧！

「要死大家來死！」短暫的沉默，他突然冒出這句話來，我可以想像他這時的神情，話說得重，但語氣仍然平和，就像江湖老大下最後的決定，仍然保持一絲的笑容。

我不太體會牛肉場王國國王面臨最後一座城堡失陷的滿腔悲憤，咿咿啊啊應付了幾句，我答應過兩天會去看他。

在往新竹的車上，「貝多芬不幹了」，一直在我腦海中盤旋，可是要我具體述說一些感嘆、惋惜的話又說不上來，這不是貝多芬放棄音樂，也不是那一個「一黨獨大」的政權要禁止貝多芬音樂，而是一家牛肉場要從人的視線消失。我開始把「貝多芬倒了」

與「金都火燒了」聯想，但是，整個感覺還是稀稀疏疏，「貝多芬不幹了」對我來說，是慢性病一點一滴累積的結果，病發，是因為時間到了，反而沒有太大的訝異，不像三十年前乍聽三重埔的歌舞團聖地「金都戲院」被大火焚燒，給「娛樂界」帶來極大的震撼。

年輕時候的吳老闆沒去過三重的「金都戲院」，但是，「金都」火燒的消息，也聽說了。比起跟著歌舞團跑的脫衣舞迷，吳老闆沉著、客觀而不暈船，他自己不賭不嫖，不喝酒，不抽煙，甚至年輕時代不常看脫衣舞，顯然不是這個行業的好顧客。尤其在台北待過幾年居然沒去過「金都」，嚴格來說，更沒資格當牛肉場老闆。但他卻又對經營脫衣舞事業有獨到的見解，甚至可說情有獨鍾，談到歌舞團、牛肉場，精神就來，他把脫衣舞當做一個「作品」來看，自嘲「出世」來到這個世界，就是要幹這一行的。

他能在牛肉場界大展身手，得力於年輕時期江湖闖蕩的經驗，使他能夠掌握社會底層的脈動，把原已沒落的歌舞團予以「轉型」。如果牛肉場可以成為一個宗教或政黨，無疑地，他就是教主、黨魁。幾年下來，他自稱已成為「人體藝術」專家，任何漂亮女郎，光從外型，就能一眼看透她衣服內的身材、甚至三點的形狀，他有些無奈地說：「沒辦法，看太多了！」看到我有點會意不過來的樣子，他詭異地笑著說：「你知道嗎？在

牛肉場的後台能有幾個換衣間，小姐那麼多，節目又那麼緊湊，大家都是當場換衣服，光著身子走來走去，我跟他們說話，她們也是邊脫邊說。什麼奇形怪狀，黑的、白的、紅的，我沒有見過？看到最後都不想看了，腦筋也不會多想了。」

## 吃牛肉

我結識吳老闆是因為手邊正在進行一項與歌舞團有關的研究計劃，而不是看牛肉場的緣故。但說完全沒關係也不正確，最起碼，我會擬定這個研究計劃也必須追溯年輕時代的歌舞團經驗，因為這些經驗才讓我有興趣進一步瞭解戲院、歌舞團與大眾文化的一些互動關係。在這堂堂的理由下，少年時代基於偷窺心理的歌舞團經驗突然隆重與正當起來，荒唐往事成為工作的重要經歷的確詭異，不免覺得有些好笑。

當我苦於無法從業者中找到訪談對象時，我的一位朋友正好是春生的高中老師，而且是讓他看得起的「恩師」。在這家以打架聞名的私立學校，用普通教學法未必帶得動生毛帶角的學生，春生從國中開始就經常與同學打架，只要聽到有人笑他家是跳脫衣舞的，不管對方塊頭再大，整個人義無反顧地撲過去。到高中之後，遇到不公平的事也隨時發作，還曾經發動同學罷課而與學校幹上。我這位朋友年輕時有與春生相似的江湖歷

練，兩三下就與春生稱兄道弟。他早就知道這位書讀得不怎麼樣，但言談舉止頗有幾分義氣的少年有一個非凡的家庭背景，透過他的介紹，我認識了吳老闆父子。這個時候吳老闆的牛肉場王國已日薄西山，「店」一家一家收了，最後僅剩下新竹的「貝多芬」而已。

吳老闆告訴我的朋友說：「叫他儘管來，我把所有的內幕都告訴他。」後來我才知道，他肯接受我的訪問並非完全看在「兒子老師的朋友」這份關係，而是對「有關單位」迫害牛肉場已到了忍無可忍的地步。他開始聯絡媒體，準備發難，也就是他掛在嘴邊的「要死大家死」這句話，所以聽說我要請教他脫衣舞的事，也很乾脆地答應了。

我記得第一次從台北專程搭車到新竹中華路找他，他正在歌劇院內的小會客室泡茶，有一個一毛二的警員坐在一旁，沒什麼熱絡的表情，也沒寒喧幾句，就推開一扇門帶我進去「牛肉場」坐。這一天的現場觀眾不到十人，清一色是男性，老少皆有。一個不到二十歲的青澀女郎正在閃爍的燈光下機械地跳著熱舞，看起來像主持人、也像保鑣的中年男子站在她旁邊，注視全場。

當歌舞女郎在第二支歌開始邊唱邊解除羅衣時，主持人要大家鼓掌，他鄭重其事地對觀眾說：「為你們的健康著想，你們一定要用力鼓掌，活動筋骨，要不然整天坐在這

裡，關節不動一動，容易麻痺。」

有人的手還是不動，主持人誇張地說：「你們知道嗎？美國總統雷根就是因為在美國看牛肉場秀沒有鼓掌才變成老人癡呆症的！」

當歌舞女郎身軀只披著一件薄紗時，他指點她從伸展台走向觀眾席，擺個pose，讓觀眾看個清楚，主持人調侃一位老觀眾：「娶回去做某啦！包你生五個兒子！」無甚表情的女郎隨著歌聲在不同的方位走動，主持人抓著一位觀眾的手：「來，讓你摸一下，來嘛，不要見笑啦！」這位觀眾有些不好意思，像觸了電似地即時把手縮回來。「要不要，兩千就好，馬上帶走！」主持人斜著頭，用嘲弄語調大聲問道。

節目結束後，我去找吳老闆，他一面沏茶，一面問我：「你知道為什麼叫『牛肉場』嗎？」似乎有意展示他的老經驗，也順便考考我的「膽識」。我雖然聽過一些有關「牛肉場」名稱起源的各種版本，但沒太注意。他沒等我回答，就接著說：「牛肉場是因為表演時警察不在，主持人用『大家吃肉喔！』暗示演員可以脫衣服，『吃肉』就是『可以脫了』的意思。」他笑著說：「人的衣服脫光了，白白嫩嫩的看起來就像一堆肉。吃肉喔！說快了就說成牛肉喔！表演牛肉的地方自然就是牛肉場了。」

他開了一個小玩笑之後隨即嚴肅起來：「以前跳舞的一穿就是十多件，一件一件

脫，最後還有一件不脫，也會把觀眾挑逗得很刺激。後來露三點了，敬業的會在奶頭略作化妝，上下毛髮也會梳理一番，不像現在跳脫衣舞的，青青菜菜，毛髮凌亂，難看死了。」他感慨現在跳脫衣舞的人沒有前人敬業，難怪觀眾愈來愈少。

以前的歌舞團都像歌仔戲班或新劇團一樣，到處跑碼頭，每個戲院演三、五天，與戲院老闆採四六或五五分帳，比例的高低是看歌舞團的名氣與戲院的設備、地點而定。

普通一個歌舞團大約十二、三人，包括六個歌舞女郎，四個樂師，一、二個變魔術的，加上一個管事的，人數比五、六十人的內台歌仔戲班或是二十多人的新劇團少很多，也沒辦法跟「黑貓」、「藝霞」這種五十多人的大型歌舞團比。

一般鄉鎮的戲院演歌舞團大約是下午、晚間各演兩場。都市戲院則從早演到晚，有時則一場歌舞、一場電影交插進行。節目通常由稱為萊茵舞的團體大腿舞開端，接著舞蹈與歌唱輪流演出，舞蹈有時solo，有時雙人舞，當《櫻桃樹下》的音樂響起，便是脫衣服的最好時機。節目最後常安排一首《梅蘭梅蘭我愛你》之類的歌曲，宣告節目已經結束，並趁機做最後的暴露，牛肉傾巢而出，端在觀眾面前，如果警察仍在場，可以反覆演唱，唱完第一遍最後警察還站著不走，那麼，便再翻唱一遍、二遍，看警察能不能識相。

在不清場的戲院演出，許多觀眾都是有始有終，從第一場開始，直到最後一場才離

開，演歌舞團時全神貫注，到放映電影時，便打盹的打盹，上廁所的上廁所，電影結束之後、燈光大亮，司儀喊出：「全體肅立、唱國歌」時，原先睡覺的、走動的，精神大振，艷舞又呈現在眼前……。

吳老闆告訴我，歌舞團加演電影可以減少稅金，也可以限制觀眾，免得有人從早坐到晚，影響戲院的票房收入。而且電影與歌舞並演，也讓警察「好做人」，可以依法執行勤務，又不掃老闆與觀眾的興，只要在演電影時來檢查一下，演歌舞時走，便能公私兩便、皆大歡喜了。

## 王國的興衰

我這一趟從台北搭車到新竹，感覺路上比以往阻塞，下交流道之後，通往中華路的一段道路正在修補，車輛必須改道。繞了一個大圈，比往常多花了不少時間，抵達「貝多芬歌劇院」已是黃昏時分，我突然想到台灣僅剩的兩家牛肉場都在中華路上，果真牛肉場與中華文化有一定的關聯？還是在諷刺它的「假仙」？

我進入歌劇院的辦公室，吳老闆正無經打采地攤在沙發上，依舊有一位警員兀自在泡茶，他也是奉命來監控，但因著與吳老闆的交情，覺得脫衣舞不會影響社會治安，所

以行個方便。我跟他們打過招呼，先竄進歌劇院內看看，雖然這幾天地方新聞已經報導

「貝多芬」要收了，但觀眾並沒有熱情回應。好像「貝多芬」幹不幹都與他沒什麼關係，

也不會覺得惋惜。全場看到的觀眾仍然只有十幾個人，節目已近尾聲，最後一位女郎搖

擺著裸露的軀體唱了一首快歌，跟觀眾宣告節目結束，並且預告星期天的最後一場，也

是牛肉場的最後一夜。

　　眼看著牛肉場即將煙消雲散，吳老闆仍在作頑強抵抗，牛肉場對他來說，不僅是職

業、興趣，可能也有一點「飲水思源」的意味，畢竟脫衣舞曾經讓他渡過人生最大一次

的經濟難關。那是七○年代初，他經營的機車配件工廠被倒賬，負債累累，靈機一動，

在所經營的海產店旁租了一個空地，蓋了座露天劇院，專演歌舞團，結果大發利市。不

過，也因此成為治安單位注意的焦點，雖然以吳老闆的社會經驗，禮多人不怪，但最後

還是擺不平某個警察首長，天天派人嚴密監視，生意便做不下去。而後幾年吳老闆重新

過著小生意人的平淡生活，不過，有了露天劇院脫衣舞的經營經驗，吳老闆瞭解這一行

的「潛力」，無時無刻不在找尋大展鴻圖的契機。

　　終於，七○年代台灣的經濟奇蹟，也給「歌舞團界」提供一個生存的空間，脫衣舞

有了脫胎換骨，面目全新的轉變。

那時台北的娛樂業者從外國引進一些歌舞女郎來台灣「觀光」，順便在具「觀光夜總會」性質的場所演出，這些來自北歐與南美高頭大馬的金髮女郎，令觀眾大開洋葷，一時之間，各種外國秀到處可見。台北的金龍、國聲、中泰、中和南勢角都是外國脫衣舞秀的重要場所，除了北部歌廳、夜總會的脫衣舞表演，一些外國舞者也流竄到中南部的戲院、酒廊，其大膽程度比在北部有過之而無不及。外國表演者因屬「觀光」，停留時間僅僅三個月，流動性很大，加上「金絲貓」看多了，觀眾還是懷念自己人表演的「土秀」。看準了這一點，吳老闆重出江湖，繼續他中斷數年的脫衣舞事業，並且予以發揚光大。他用夜總會的方式來處理傳統的歌舞團，為原本已幾近絕跡的「本土」脫衣舞打了一隻強心針。

吳老闆在一九七一年，也就是長子春生出生這一年，包下楊梅富岡的一家戲院，邀請歌舞團來演出，當時台灣有執照的歌舞團只剩下四、五家，他一團一團地請來表演，每一天開銷至少五萬多元，包括戲院租金四萬元，歌舞團演出費一萬元。為了節省開銷，所有的海報印製都由夫妻倆自己動手，年輕的吳太太還親自帶著一大捆海報坐公車到不同的地點一張一張的張貼，十分辛苦。還好觀眾熱情捧場，場場滿座，有了資金，吳老闆開始北伐，由「富岡戲院」向大園、中壢、桃園、林口、木柵推進，最後終於進駐台

北市，專門安排在戲院或歌劇院表演，一檔接著一檔。

一九八○年代初到一九八七年短短五、六年之間，是吳老闆牛肉場王國的黃金時代，也是台灣牛肉場的全盛時期。根據吳老闆的估計，全台灣有四十多家「歌劇院」，歌舞演員有八百多人，一檔秀有二十多名能歌善舞的亮麗女郎。吳老闆排出來的秀清涼有勁，深受觀眾的好評，關係企業涵蓋北中南各地。

吳老闆經營的牛肉場是歌舞團的變奏。如果就時間來區隔，歌舞團流行於七○年代之前，牛肉場則是八○年代台灣經濟起飛後的產物，這兩種表演之間的變革，吳老闆可說是重要的見證人。牛肉場的興衰所涉及的不僅是歌舞女郎、經理人與觀眾之間的互動，觀眾是這個行業的衣食父母，他們的口味影響脫衣舞的表演型態，但對業者而言，與色情業表演最強烈的互動與其說來自觀眾，倒不如說來自警察。

牛肉場業短短幾年間大起大落，吳老闆一方面責怪演員的隨便，再方面也把牛肉場水準低俗，歸因於政府不重視這種「表演藝術」與長期打壓的結果。「人民保母」每天都要到演出現場看一看，如果他們睜一隻眼、閉一隻眼，歌舞團、牛肉場的表演便有很大的空間，足以號召觀眾。相反地，天天到場站崗，歌舞女郎不敢造次，觀眾也索然無味了。因此，一部脫衣舞史，差不多就是一部業者對抗警察的歷史，業者在陰暗中求生

存，只能夠掩掩遮遮，不能冠冕堂皇地把脫衣舞脫得藝術些。「找時間偷脫褲子都來不及了，還講究什麼藝術、美感？」他說。

如果從脫衣舞史的角度來看這個行業的興衰史，吳老闆這段話倒也不是遁詞，警察監視、取締脫衣舞好像是世界性的警察工作項目之一。二〇、三〇年代美國的脫衣舞業亦復如此，塚歌舞團」都曾經受到警察的監視與取締。二〇、三〇年代美國的脫衣舞業亦復如此，當時警察常來臨檢，業者為了躲避警察，在售票口加裝警鈴，萬一警察臨檢，售票員及時按下警鈴，舞台表演立刻淨化。只不過「先進」國家的歌舞藝術老早就脫胎換骨，在「表演」上逐漸強化，甚至成為戲劇的一部份，終能成為專業的情色演出，那像台灣的脫衣舞一直停留在偷偷摸摸的階段。

業者與警察捉迷藏，觀眾也必須精明地掌握時間、位置才能看到想看的表演。最早業者在警察未到前先來段脫衣舞，後來則從兩側翼幕安排精彩表演，「內行」觀眾多選擇兩邊座位。不過，再怎麼捉迷藏，也必須設法與警察建立交情，打通關節，讓警察雖然按照時間來監控，也能視而不見。如何經營「警察學」，吳老闆深知箇中三味，他一生的脫衣舞事業史差不多也就是與警察周旋的歷史，有多半時間是在設法打通警界的任督二脈，王國的全盛時期，他每個月的公關費用超過兩百萬元。

然而，警察畢竟是一種行業、一個機關、一種公權力，不是某一個人一句話而已，要一時一地罩得住幾個警察，也許還容易，但要經年累月與警察水乳交融恐怕非有一身特異功能不可。吳老闆每天研究警察學，最後是踢到鐵板，「被奸所害」？還是錯估情勢？恐怕吳老闆本人都不見得知道。

## 革命尚未成功

「台灣真是無三年好光景啊！」吳老闆有些感嘆。他辛苦建立的牛肉場王國從一九八七年開始像骨牌般一家一家結束。由於國內經濟好轉，房地產業狂飆，一日三市，漲幅遠超過一九七三、一九七九的兩波房地產暴漲。業者見有利可圖，紛紛收回租約，把位於市區的表演場所改建商業大樓，牛肉場的表演舞台大量流失，有些原本經營相當不錯的牛肉場不得不中斷演出，吳老闆的幾家牛肉場就是在這種情況下被迫解約。

「經濟壞煩惱，連經濟好也要煩惱，」他懊惱地說：「講到這些屠主天就黑一邊，我說起租金要漲隨你漲沒關係，他們就是不肯，真是沒眼光啊！」就在牛肉場因為缺少場地，「一家一家收」的同時，治安單位又像吃錯藥地把「掃黃」列為重要政策，愈是人口集中的城市抓得愈緊，牛肉場發揮的空間更小。不知是時代進步還是退步，吳老闆的

公關逐漸失靈，警察不再像從前那麼配合，常故意在歌劇院前指揮交通或長坐在觀眾席中，使得生意難做，觀眾減少，歌舞女郎也相繼轉移陣地到酒店、應召站，甚至退休了。

以往一個檔期，吳老闆一排就是近三十名歌舞女郎，現在能調得動的只剩下七、八位而已，每場只能安排二、三位，每位歌舞小姐，一天四、五千元，再加上主持人一天四千，平均十幾個客人的門票光是付租金都不夠。

吳老闆說：「這幾年硬撐，實在也是有一份豪情在，否則生意這麼冷清，哪裡還需要請一個主持人，如果真要人主持，我太太和春生老早就有主持經驗，可以自己上陣，何需外人？只因為這位主持人跟我好幾年了……。」

其他牛肉場陸續收攤，全台灣只剩下「貝多芬」，和台中那家時開時關，一下叫「大五洲」，一下叫「大中華」的牛肉場，這項「唯一」或「唯二」的紀錄不僅沒有好處，反而更成為警方「關注」的焦點。台中的「大中華」也在警察監控下，施展不開，生意毫無起色，但它能夠前仆後繼，是因為房東本人對牛肉場有興趣，乾脆收回自己經營，十足的「開茶室賺『倒』」哲學。

吳老闆有時也不免感慨死生有命，富貴在天。牛肉場的鼎盛時期，他在新店、永和買了兩棟公寓，手上還握有現金四千萬元，當時桃園鬧區的房價一坪才四萬元，有人勸

他多買些房地產，他不聽。

他說：「我除了做牛肉場，敢衝敢拼，什麼我都是老觀念，我想房子只要夠住就好，何必多買！」他沒有在房地產上多做投資，幾年下來，只出不進，手上的現金漸漸流失，慢慢變薄。

「如果那時四千萬能好好利用，今日經營牛肉場便沒有那麼大的壓力。」

吳老闆人攤在沙發上有氣無力，他突然憤憤不平：「台灣的建設我也有功勞，以前每年都繳三、四百萬的稅金，現在剩下新竹這一家，還是要交三十多萬。開牛肉場的人不偷、不搶、不害人，不但不會影響社會善良風俗，而且能解決社會問題。」

在生意清淡的這幾年，吳老闆苟延殘喘，苦撐待變地堅守「脫衣舞」陣容，部分原因也是為了觀眾。他說：「看到一些年老的觀眾，我實在不忍心剝奪他們這份嗜好。」他指著正要離開歌劇院的一位老者說：「這些老先生不讓他們來這裡，叫他們去哪裡；打麻將就一定比看牛肉場好嗎？」

他告訴我一個故事：有一個來自鹿港的老先生，每個星期總會有兩、三天專程從鹿港搭兩個小時的車子來看秀，看完再搭車回去，數年來樂此不疲，有時還會跟吳老闆泡茶聊天。最近幾天，他告訴老先生「貝多芬」要收了，老先生頓時眼眶一紅，直問：「為

什麼？為什麼？」看到老人家失望的神情，吳老闆也潸然淚下。

就是這份對牛肉場、「貝多芬」、老觀眾的「惜情」，他每個月都要虧個十萬元，

一、二年來無怨無悔。他愈說愈起勁，把話題轉向年輕人。「年輕人來這裡也很好，他

們就不會去賭電動玩具，不會去吸毒，不會去惹事生非了。」看著吳老闆自信的神情，

我還在思索牛肉場與青少年犯罪的關係到底如何辯證。

吳老闆喃喃說著：「貝多芬不幹了！罪魁禍首就是政府啦！」

一位剛從後台卸完妝的歌舞女郎走過來自個倒了杯茶，邊喝邊說：「老闆要關門

了，那我怎麼辦？」「怎麼辦？到華西街『站壁』好了！」吳老闆開玩笑說。這位才三

十多歲，已然飽經風霜的小姐說：「脫衣舞有什麼見不得人的？外國到處都是。人家是

把它當藝術，哪像我們政府把歌舞當色情，社會那麼亂，不去抓歹徒，天天派警察站崗，

我們又沒偷又搶，完全靠勞力賺一點辛苦錢，為什麼把我們當犯人看？」

歌舞小姐往吳老闆身邊一坐，兀自點了跟煙，同時把手伸長到吳老闆面前，吳老闆

愣了一下，「剛剛沒給妳嗎？」邊說邊從口袋掏出了錢，數了四張遞給小姐，懊惱地說：

「每天眼睛一睜開，錢就像自來水一樣流出去。這是什麼土匪政府，歌舞團不能演？政

府官員出國到歐美日本，還不是都去看脫衣舞？你到海南島看看？要脫就脫，誰管你，

我們比阿共仔還不如。還說什麼民主國家，還說什麼三民主義統一中國？告訴你，如果讓我來做，牛肉場就可以統一中國啦！」

他對「帶帽仔」每一場都來監控，讓他生意做不下去十分感冒，尤其一位常年與他稱兄道弟，也曾接受過好處的二毛三警官，居然還要求「貝多芬」演出「透明」的，讓他取締當做業績。「生意不做沒關係，我也不會讓他們好過！」幾十年與警界累積的一些資本，似乎在一夕之間土崩瓦解了。

「脫衣舞是藝術還是色情，看你用什麼眼光啦！」吳老闆說。

歌舞小姐吸完最後一口煙，把燃著的煙頭用力捏死在煙灰缸裡，說：「如果和其他特種行業比起來，我們介高尚，我們不和客人「踏雞」（touch），不和客人產生感情，也不會妨害別人家庭！」說完起身離去。

吳老闆坐在沙發上低頭沉思，看到他萬般無奈，我不知如何安慰他，只好半開玩笑：「你千萬不要想不開。」

「什麼想不開？」吳老闆從後台走出來，與吳老闆打了個招呼，走下歌劇院門口的階梯，我沒有繼續說，他也沒有問。突然，他站起來，對即將離去的歌舞女郎交代：「禮

拜日出車的時間、地點相同，這次老顧客很多，服務做好一點。」原來這幾年來牛肉場

不景氣，警察抓得又緊，吳老闆想出最機動的花招，把遊覽車變成牛肉場，到處流動，

客人一上車便海闊天空，不會看到惹人厭的警察，可以盡情享受歌舞女郎的熱情表演。

吳老闆三五句話就把事情交代完畢，語氣緩和，彷彿忘了剛剛的憤慨。轉頭對我說：

「我想組一團全省巡迴，每個戲院演二、三天，『帶帽仔』大概不會來囉嗦才對！」他

笑著。

想來吳老闆對「貝多芬」還有一份深情，他的確是為脫衣舞而活。依目前的情況，

台灣社會已經不是十年前、二十年前的社會，各地的戲院不是拆掉，就是改成沒有舞台

景深的電影院，吳老闆率領的歌舞團大軍要南征北討，應該可以吸引觀眾，但要找到合

適的演出場地卻不容易。

不過，這種事也不必杞人憂天，以吳老闆的幹練，總會有實現構想的方法，說不定

哪天台灣在他手上出現一個像「紅磨坊」或「拉斯維加斯」那樣夠「水準」的脫衣舞

場。他說：「如果那天政府真正開放，我一定要經營一個比美紅磨坊的秀場，這是我畢

生最大的願望，如果實現，我也可以含笑歸土了。」

談到牛肉場的遠景，吳老闆整個人明亮起來。「要做牛，還怕沒有犁可拖！」他詭

異地笑著。

我向眼前這位台灣牛肉場奇葩──吳老闆深深一鞠躬，用力吸一口氣，走出「貝多芬」，踏上回家的路。

「革命尚未成功，同志仍須努力！」祝福吳老闆！

# 澎湖蚊子的一生

## 人生運命看造化

偶爾的機會找到一張泛黃的舊照片，照片中一排一排著卡其制服的小學生，女的黑裙、清湯掛麵，男的短褲、光頭——除了一位因癩痢頭而特准留「海結仔」長髮。第一排正中央坐著白西裝、白皮鞋的級任導師，兩側的同學穿著整齊的襪子、鞋子，正襟危坐，後面三排立正站好的同學上半身看起來也很乾淨，有些制服一看就知道還沒有浸過水，每個人神情肅然，眼睛微睞，宛如被安排在豔陽高照的大白天出席一場追悼會。

這是我小學時代的畢業照，離現在三十多年了。我看到站在後排左邊的自己，形容猥瑣，黃卡其上衣的第一個扣子扣得很緊，有些呼吸困難的樣子。我也一眼就注意到中

排的蚊子，她有清秀的五官，高亮的額頭和修長的身材，與身旁矮小的男生比起來可以用「鶴立雞群」來形容，可算是全班最漂亮的女生了，但是以前眼睛真是給蛤肉黏住了，才會一直覺得她又土又俗。

那天正值六月底的盛暑，不知為何穿長袖制服在教室前頂著陽光拍照？我也忘了有沒有破例穿鞋子？有一點我可以確認：如果我那天也穿鞋，那麼後排的同學大概都穿鞋了；否則便只有坐第一排的人穿鞋讓畢業大典畫面好看些，站在後面的，就如往常般打個大赤腳了。

這張照片帶給我許多回憶與感觸，人生際遇難以逆料，照片中幾十個孩童在拍完照片之後，分別走上升學與就業兩條截然不同的道路，路不完全是自己選擇的，有環境的必然，也有冥冥之中的幾分宿命。這些失學同窗的影像，在我的腦海中已逐漸失去記憶，甚至連名字都模模糊糊了，但將近四十年的歲月，隨著年齡的增長，我反而更加想像他們的處境，猶覺幾分淒楚，如果自己的子女十三、四歲小小年紀便離開校園、家庭、故鄉，該教人多麼不捨？

「就業」的男生在小學畢業後到工廠當學徒，或上船做船員，都在南方澳，還能保持一點連絡，女生有的待在家裡，有些則外出工作，少有見面的機會。他們不升學是否

因為成績很差，考不上初中？好像也不是，可能是家裡窮困，也可能是家長認為讀書無

三小路用。總而言之，就是生長在較差的環境，沒有人鼓舞他們上進。待在家裡的女生

通常會揹著背包，帶著裁縫練習簿、刀剪，坐幾十分鐘的公路局班車到蘇澳、羅東的洋

裁補習班，學學「新娘」起碼的手藝，等待姻緣一到就出嫁做個好家庭主婦，並且趁著

魚季來臨，全南方澳散布一陣撲鼻魚香時，到魚寮剖魚做罐頭，這是南方澳婦女最簡便

的打工，也是未婚少女賺取積蓄的重要管道。

外出工作的女同學則看造化了。她們比留在南方澳等嫁人的女生提早接受塵世的歷

練，也比男生承受更多更大的社會挑戰，男生就業有一段學徒生涯，女生則一下變成了

女人，背後可能都有不足為外人道的艱辛，畢竟小女生在他鄉外里能做什麼？

我唸高中時，偶爾還會在街上遇到已然是一副小婦人模樣的女同學，手上牽著小娃

娃，年輕媽媽的臉龐依舊保存著鄉下少女的純真，有時也會碰上穿著時髦，引人目光的

小姐，直覺上認知她是小學同學，但對方卻視而不見。有一次在往宜蘭的公路班車上，

一上車就看到一位身材高挑、豔麗的女郎坐在中間的座位。雖然隔著一層濃妝，感覺有

些像蚊子，她的眼波也注意到我，但很快就把視線移開，低頭假寐，我在顛簸馳行的車

上搖搖晃晃地摸著到後面的座位，思索著是否要趨前問候她。猶疑間有人拉鈴，車子在

鄉間的小站停住，她匆匆忙忙提起皮包下車了。

如果那個女郎就是蚊子，那麼她急著從熟識人的視線中消失，是可以理解的。當初她在「賺」的消息只是巷口一群人茶餘飯後的閒聊，有人說：聽說蚊子在台北「賺」，別人緊接著問：怎麼「賺」？那個人都還沒回答，蚊子的媽已經衝到面前，破口大罵：「賺？誰在賺？有賺到你老父嗎？」這件事免不了引發鄰里間的一些爭吵，有人調節，最後不了了之。有了「賺」的污名之後，蚊子一家與熟人之間原有的寒暄因而互有顧忌了。

在閉塞淳樸的漁港，這種事司空見慣，每一段時間總會有人在某一個風月場所碰上某一個人家的女兒，事情就這麼傳開。在此之前，大家都以為平常打扮時髦的鄰家少女是在百貨公司當店員呢！

蚊子到台北「賺」什麼？大家都不清楚，最後，有人具體說出：她在歌舞團跳脫衣舞。這是一位鄰居歐里桑到頭城農漁之家看歌舞團發現的。他在演出現場看到貌似蚊子的女郎半掩半遮暴露三點，最初他還不敢確定，散場之後藉著上洗手間的機會故意誤闖後台，看到卸妝後的蚊子。被認為是蚊子的女郎看到歐里桑有些吃驚，也許她沒想到與南方澳一南一北，坐公路局班車接近兩個小時的頭城還會碰上熟人。這位鄰居回來迫不

及待地向大家宣布他的發現，他還特別解釋這麼專程到頭城，是去收稻穀會錢，硬被朋友拉去看的。

歌舞團是怎麼回事，南方澳人不會比別的地方的人笨，因為這裡的戲院每個月總會來一、二團歌舞團，什麼天宮、超群、松竹、薔薇、小貓……像走馬燈似，剛走一團，另一團隨後又到，沒有人注意到團名，只知道脫衣舞又來了。不管是鯖花魚季，或是颱風季節，歌舞團來的消息透過戲院三輪廣告車以及口語傳播，很快就會傳遍漁港的每個角落。一顆顆男性的漂泊心情，不分老少通通騷動起來，期待、興奮的心情竟然有些像迎媽祖的喜悅。

蚊子如果真的待在歌舞團，那麼她的團必然來過南方澳，因為這是歌舞團市場的一個大站，最容易吸引「海面做家庭」的觀眾。在「南方澳大戲院」看歌舞團的觀眾多是住在本地的人，少有專程從外地來的觀眾，親朋好友在戲院內碰頭稀鬆平常。不過她也必然會找個理由避開在「南方澳大戲院」亮相，否則很可能就被她的父親澎湖仔在台下認出來。因為只要人在岸上，澎湖仔從來不會錯失「南方澳大戲院」的歌舞團，他對於哪一團什麼時候要來，瞭若指掌，不但呼朋引伴，也以戲謔、鼓舞、挑釁的意味，要左鄰右舍的少年家去開開眼界。

蚊子跳脫衣舞的事在南方澳傳開時，大家都非常震驚，半信半疑。我媽對這個乖巧的鄰居女孩走上這一途，當著澎湖仔的面不說，私下有些不忍，她一直很喜歡蚊子，因為蚊子幫她拔了好幾年的白頭髮，直到拔不勝拔，又改為她按摩。至於澎湖仔，更不用說，整個人變了，從此不再談歌舞團，歌舞團來的時候，任人再怎麼起鬨，就是不發一言。整天在家裡喝酒，酒喝多了，一口怒氣發洩在老婆身上，澎湖嬸有一次還被打得遍體鱗傷跑到鄰居家裡躲了三、四天，澎湖嬸的委曲真是無處哭訴，蚊子的事她也是無可奈何啊！

蚊子為什麼會到歌舞團，她原來是要去台北唱歌的，以她的個性，歌唱不成，就會回來，或找個店員之類的工作。記得唸小學時，一群同學被老師叫去他的宿舍幫忙打掃，有人在老師床頭找到一張瑪麗蓮夢露的裸照，男生又吼又叫地傳閱著，別的女生低頭裝沒看見，只有蚊子一臉不屑地罵我們：「不死鬼！」「不死鬼」翻成國語就是輕薄鬼、色鬼。她跟歐巴桑們一樣看不起在「賺」的女人，也討厭色瞇瞇的「不死鬼」，那麼，是什麼環境逼她選擇這條在「不死鬼」面前跳脫衣舞的路？

## 澎湖蚊子較大隻

蚊子家姓蔡，是從澎湖偏遠的花嶼搬來，一家四口操著「嚕嚕」的澎湖腔。蚊子的爸爸長得黑黑壯壯的，瞇著眼，留個大光頭，在夏日裡經常打赤膊，穿著藍布內褲，滿臉通紅像喝醉酒般地在大街小巷晃來晃去，大家平常叫他澎湖仔，但私下叫他憨仔。他喜歡看戲，一張票帶自己的一對兒女，還會普渡眾生，拉一、二個鄰居小孩，經常為此與戲院的收票員大吵。蚊子的母親澎湖嬸，私下也有一個旗鼓相當的綽號——瘋仔，在左鄰右舍眼中又煙又酒又檳榔的兩夫妻都有些不精明、不正經。不過，這個澎湖家庭與鄰居處得還不錯，澎湖嬸經常打著光腳、捧著一鍋澎湖風味的青花魚麵線分送給鄰里，也常大屁股般地隨便在鄰居門口一蹲就是一天，聽廣播歌仔戲，逗逗正在旁邊嬉玩的小孩。

澎湖仔夫妻沒有生育，家裡的一男一女都是抱來的，蚊子有一個日本味道的名字——文子，大概是她的父親從若尾文子得來的靈感，希望女兒也能像這位紅星那般美豔。他很慎重地告訴大家，文子不念做「Fumiko」而要像若尾文子一樣念做「Ayako」。從小長得瘦瘦高高的蚊子，比同年紀的足足高一個頭，只是以前的人都較矮小，小學男生

尤其個個像橄欖子，相形之下，蚊子的瘦長身材反教人不習慣。算命的告訴她媽媽「長腳主奔波」，說女孩長大以後，會四處奔波，忙碌不堪。澎湖嬸還開玩笑地跟鄰居說：

「沒關係，愈忙愈會賺錢。」

在學校裡，「文子」唸起來就跟「蚊子」一樣，所以文子很快就變成「蚊子」，男生都叫她「高腳蚊」或「澎湖蚊子」。蚊子的弟弟輝仔比她小四、五歲，到上小學了才斷奶，平常不是抱著奶瓶賴在澎湖嬸懷裡吃奶，就是隨姐姐帶著跑。蚊子家就在我家後面的半山腰，我從家裡走後面的小山路到蘇花公路，會從她家經過，有時我爬到屋頂玩，順著屋頂中脊走動，為了怕踩破瓦片，或從中脊隨著傾斜的瓦頂溜滑下來，必須半蹲半走的移動，但稍一站直便會看到蚊子家的低矮木房，她不是在餵雞、洗衣，就是在燒飯，好像有做不完的工作。

「蚊子」比我大兩歲，但是因為入學晚，才與我同班，算來也是機緣，澎湖仔本來不打算讓蚊子入學，還是「管區」三不五時強調讀書是國民應盡的義務，不盡義務，就要罰款，才說服澎湖仔讓蚊子入學。而我入小學報到當天，一早就與鄰童拿著銅罐出外撿龍眼核，半途被我母親攔截，像「拉伕」般拉到學校。如果沒這一拉，可能也慢一年入學，自然不會與她成為同學。

她上下學或到小店為父母買菸酒都得經過我家，我不喜歡與她交談，她也不太講話，除非我媽要她帶話叫我早點回家。我主動與她講話大多是有求於她，例如「央」她早上煮飯時，「順便」在灶坑下烤個甘薯給我，她通常反應冷淡，不置可否，但是，隔天早上我的書桌上就會有一個用日曆紙包著的熱甘藷，還燙著呢！

在同學期間，她的座位總被安排在我的後方，因而蚊子也成為我的後勤供應站，學校需要的大小道具，例如大掃除的竹掃把、晨間檢查的衛生紙、美勞課的剪刀，我經常都是用她的，連賭資都跟她借。

那時男生的課外活動無所不賭，橡皮筋、紙牌、龍眼核、彈珠、連學校發的榮譽券都成了賭資。榮譽券有紅、綠、黃三種顏色，紅色一分、綠色五分、黃色十分，老師視學生表現，發給榮譽券以資鼓勵，例如考試成績優良發紅券一張，掃廁所認真發紅券兩張，集滿五張紅券可換綠券一張，十張紅券或兩張綠券則可換一張黃券，就像鈔票兩張五十元鈔可兌換一張百元鈔，學期結束依券數為操行和學業成績加分。這種制度能激發同學的榮譽心，大家都很認真，不論考試、上課、清潔、掃地都力求表現，爭取榮譽券，也把所獲得的榮譽券視同珍寶。不過，大約只實行一個學期就宣告作廢，因為老師發現榮譽券被少數男生拿來當賭資，在下課或午休時間，各自把同等值的榮譽券放在桌面，

有校徽的一面朝下，大家輪流用手掌拍打，翻過來就算你的。我平常表現不佳，得榮譽券的機會不多，當僅有的幾張紅券輸光了，轉頭跟蚊子「調」，她二話不說，捲起燈籠褲管，從中拿出一疊榮譽券，像老太婆數鈔票般抽出兩張借我。我如果翻本了，有借有還，輸了賴帳，她也只翻個白眼，嘰咕幾句：「要告訴你媽！」就算了。

蚊子從小很會唱歌，是鄰里、學校都知道的事。不論是《媽媽請妳也保重》、《月夜愁》這類流行歌謠，或《沙漠流浪的姑娘》、《人民公社害人民》這類反共歌謠，她都唱得很起勁，在學校唱，回家也唱。在那個學校沒有好好上過音樂課，街上沒有KTV，沒有電視節目，歌唱訓練班也不普遍的年代，唱歌完全需要天分。

不過，那時候會唱歌，好像還算不了什麼才藝，對讀書或找工作沒有太大的幫助。

大家對學童的要求就是「會不會唸書？」「考第幾名？」鄉下教育的所有教學措施好像完全在為升學的同學設置的，老師關注的也只是這少數人，不打算升學的人便有些自生自滅，只要不影響課堂秩序，沒人管他們，蚊子就是其中一例。從進學校開始，澎湖仔也曾有心讓蚊子好好唸書，他常掛在嘴巴的一句話是：「只要Ayako能唸，唸再高的學校，我都讓她唸。」蚊子每學期都唸四十幾名，大概倒數七、八名，澎湖嬸曾很得意地拿蚊子的成績單與鄰居炫耀，在受到嘲弄之後，兩夫妻又回到女孩子不必讀太多書的老

觀念。

蚊子好像也覺得自己不是讀書的料，上課都不太講話，成天跟男生一樣打著光腳ㄚ，不像升學的女學生偶爾還會穿鞋。在我印象中，她很少唸書，不是掃地擦玻璃，就是坐著發呆。在學校寫作文「我的志願」，蚊子說她以後要當南丁格爾，這當然說說而已，我也說我以後要當醫生。

雖然小學生對兩性關係懵懵懂懂，但男生愛女生，天經地義。男生會藉種種方式吸引女生注意，或用粗暴的方式，例如罵人、捉弄人表達潛藏對異性之好感，或像耍猴戲般自個擠眉弄眼，以博得女生一笑。我們的注意力都集中在「漂亮」女生，所謂「漂亮」與否，完全決定在她的成績好不好，好像會唸書的女學生天生麗質，穿著體面，不升學的相對就長得難看。功課不好，又不打算升學的蚊子像陷入淤泥的蓮花，很難獲得男生的裝瘋賣傻，我們覺得她很醜，連說話聲聽起來，都像蚊子「嗡嗡嗡」，有人還故意用歇後語「蚊子叮卵葩──歹（難）打」捉弄她。她像高腳蚊子般瘦高的身子以及修長的腿也常成為同學取笑的對象，幾個粗野的男生常對著她學蚊子的嗡嗡之聲，然後伸開雙手，口中「嗡嗡」地讓身體像轟炸機般亂闖亂叫著：「澎湖蚊子較大隻」。

因為我們住得近，學校來回的路上，常會碰在一塊，但只要她趨近，我必定即刻跑

開，不願跟她同行。有一回同學開玩笑地把我們拼湊成雙，我當場翻臉，用一串醜女生的名字與他配對。

隱約聽大人說蚊子的生母是個未婚媽媽，「為環境所逼」，蚊子在襁褓時被送到澎湖仔家。蚊子懂事後，對自己的身世一知半解，澎湖嬸只告訴她是個父母雙亡的棄兒，在垃圾堆撿來的。這段養父母逗小孩的玩笑話說者無心，但在蚊子心靈中可能一字一淚，才造成她沈默寡言的個性，沒有同年齡女孩的活潑。

在升六年級的時候，蚊子確定不升學，這應該不是她的本願，她也沒跟父母表示強烈的意見，卻離家出走一陣，大家都傳說蚊子被「魔神」誘走了。「魔神」是虛無、俏皮的幽靈，專門勾引人的魂魄到處遊蕩，吃牛糞，每個小孩談起「魔神」都言之鑿鑿，誰也沒親眼見過。蚊子後來是在南方澳幾十公里外的隘丁海邊被發現，當時她雙眼茫茫，好像真的被「魔神」誘拐的樣子。

蚊子回來之後，變得更不愛說話了，一直到小學畢業前夕，陳芬蘭來了，她才好像在飄游的茫茫大海中抓住了浮木，有了方向。那年夏天來了BK999鋼筆的康樂隊，吸引了圍看歌舞、魔術表演的本地觀眾。我最喜歡看主持人在「工商服務」時，拿起鋼筆「喲！喲！」地用力猛刺長條木板，而後在觀眾訝異聲中，拿著BK999在紙板上

隨意塗寫，「你們看，愈刺愈好寫。」我當時對這種鋼筆欽羨不已，做夢都會夢到口袋插了一支ＢＫ９９９的神氣模樣。晚會最後安排自由歌唱，讓觀眾上台演唱，報名的男女老少很踴躍，我忽然發現蚊子也從人群中閃上去了。她唱了一首《孤女的願望》，清脆的歌聲中有些悲愴，主持人誇張地說：「如果這位小妹妹早一點出來唱歌，就沒有今天的陳芬蘭了。」雖是主持人的客套話，必然也給她帶來莫大的鼓勵，也許這首《孤女的願望》正是與陳芬蘭年齡相若的蚊子的心聲吧！成長在幸福人家的陳芬蘭自比人海茫茫的孤女有些強說愁，卻也給許多少女和她們的家長一個做夢的機會。

蚊子離開學校以後，並沒有馬上離開南方澳，跟很多鄰居少女一樣，隨著歐巴桑到附近魚罐頭加工廠打工，她穿著包裹緊密的工作服，戴著麻布手套，把一箱一箱、一條一條的青花魚剖開，熟練地取出魚卵、鰾，分箱裝好，再做成各種風味的魚類加工。這類的工作並不繁重，但需要體力與耐力，而且沒有時間性，漁船一進港就有得忙。一年三百六十五天，一天二十四小時，隨時有人在街上走動，尤其魚獲豐收時，南方澳數十家魚寮燈火通明，婦女們的工作更是日夜顛倒。那時節南方澳沒有小偷、強盜，偶爾有人抓到一個小偷，就像捕捉到千年紅猩猩那般聳動，足以引起全南方澳人的圍觀。對南方澳的治安有貢獻的夜歸人中，部分就是這些魚寮的婦女與小姐。

因為常常唱歌，蚊子自然成為魚寮裡的「刮魚歌后」，每天哼哼哈哈的，魚寮的老闆娘發現收音機送出來的歌聲還不如蚊子，開始鼓舞她參加電台舉辦的歌唱會，蚊子也被說動了。她在宜蘭電台歌唱比賽中拿了好幾次冠軍，大家都覺得她有機會變成歌星。

她開始穿起洋裝，頭髮也留長了，雖然只是淡掃蛾眉，但看來青春有朝氣，人也變得漂亮，老闆娘說她愈來愈像陳芬蘭了。

## 流浪到台北

現在來看，蚊子唱歌才華對於她不知是幸還是不幸？因為唱歌，她有了希望，希望能像陳芬蘭走出自己。可是，這需要多少努力與機遇，稍一不慎，不只希望落空，可能還擇得粉身碎骨。促使蚊子決心朝歌唱事業發展，或許跟一椿婚事有關。蚊子畢業後的第三年，有人來她家作媒了，對象是宜蘭金六結一位四十歲官拜中校的外省軍官，人長得體面，也頗有積蓄，一份厚重的聘禮，讓蚊子的父母有些心動。照以前的家規，父母決定，就算決定了，做女兒的是不會，也不該有意見的。

蚊子原來不太反對這門親事，還跟軍官在冰果室約會過幾次，但幾天之後逐漸有了聲音，什麼年紀還小啦！年紀差距太大啦！真正的理由可能只有一個：希望趁著年輕到

台北鬧一鬧。依澎湖嬸的說法，是有人在煽動，有一次我聽她在門口對鄰居說：

「女孩子安安份份過生活就很好了，何必拋頭露面。Ayako有什麼本領，想要做歌星？歌星那有簡單，要有大老闆捧。都是魚寮那些說閒話的在使弄，還說什麼不要嫁外省人，其實外省人最『疼某』，人家這麼中意她，她還不答應，若是我，半夜在棉被裡都會偷笑！」

澎湖仔的老家花嶼，女孩子十四、五歲嫁人很正常，尤其遇到好人家，不把握機會更待何時？他們夫婦從澎湖群島最西邊的小島越過台灣海峽，跑遍大半個台灣到南方澳落地生根，深知生活的不易。他們後來並沒有強迫蚊子嫁人，同意她到台北求發展，也許「養父母難為」不願讓人多說閒話，也可能是把蚊子的一段話聽進去了。蚊子說：「我去台北唱歌賺錢，會好好照顧自己，每個月都會寄錢回來，說不定免三、五年，我能把家裡低厝翻修，讓輝仔能讀高中、大學！」

蚊子在她不到十七歲那年離開南方澳。我媽媽跟許多鄰居歐巴桑一早隨著澎湖嬸到蘇澳火車站送行，就像歡送入伍的年輕人一樣，希望她有個好前程，當個歌星或電影明星。那時候南方澳漁市場附近出了個台語影星，雖然在影片中專演壞女人，名氣也不大，卻已讓南方澳人感到驕傲了，她每次回來南方澳，總會引起小小的騷動。蚊子如果能夠

成功，不但她和她的家人高興，左右鄰居也與有榮焉。

我當時正升上了高中，沒有跟左鄰右舍湊這熱鬧，對蚊子的遠征不感興趣，也不相信她能在台北有什麼發展。青少年離鄉背井到「繁華的都市台北」求發展，不是順利升學的人所能瞭解，人海茫茫，前途未卜，加上電信交通不便，一封信、一班車的失誤可能就造成相當大的缺憾。《孤女的願望》、《離別月台票》、《台北發的尾班車》就是當時許多人的心聲。只是，同樣的時間，我隨著校園的流行，喜歡國語和西洋歌曲，對於粗俗的台語歌謠不屑一顧，自然不會去評量聲音、文字背後的深刻含義了。現在大街小巷、餐廳、計程車裡再度流行這些老歌，有些今夕何夕的荒謬感，我反而能體會三十多年前像蚊子這樣的少女孤伶伶地提著簡單的行囊，佇立在台北街頭的畫面。她背負著一家人的期望，在薄霧的清晨，她那清純的臉龐與修長的身材必然散發著幾許悲涼！

我不知道蚊子到台北的時機對不對，六○年代初期的台灣，電視業雖已嶄露頭角，為有志歌唱、演藝的人提供一條平步青雲的大道。但是，這條大道荊棘遍佈，陷阱也多，掛羊頭賣狗肉的訓練班、演藝公司到處可見；舞廳、應召站也如影隨形地緊跟在後，為一些迷失的少女提供「月入萬元」的工作。涉世未深的鄉下姑娘初來乍到，人生地不熟，猶如處在都市叢林之中，稍一不慎，便有被吞噬的危險。

蚊子在台北的情形，我完全不知道，剛離開南方澳的一、二年，她常常有信件回來，有時寄來「現金袋」，教澎湖嬤開心不已，帶著信件以及掛號笑嘻嘻地要人代她讀信，順便回答街坊鄰居的關心。

「Ayako在哪裡做歌星？」

「在台北中山北路啦！」

「一個月賺多少？」

「現在幾百塊，再過幾個月有二、三千元。」

「Ayako一個月寄多少回來？」

「沒多少啦！前兩天才寄三百元回來！」

她每年會回來幾次，妝扮雖已超過二十幾歲少女的容顏，但也增加幾分嫵媚。歐巴桑們圍著她噓寒問暖，笑說哪天上台北讓歌星請客，蚊子總是說：「來啊！來啊！」但沒人真的到台北找她，蚊子也從沒有認真邀請過。而且，她回來的次數愈來愈少，甚至她後來在做什麼？說法逐漸分歧，有人說在唱歌，有人說在拍電影，也有人說在跳舞。蚊子確實的工作是什麼？一個月賺多少錢？大家都不清楚。漸漸地，大家也不太問了，最多只是遇到澎湖嬤時，順口問問，就算是一種關心與禮貌了。

有幾次年節，蚊子穿著花俏的服飾，帶著一臉的濃妝，少了以往略帶羞澀的笑容，要不是澎湖嬤跟在後面，根本認不出來，她匆匆從我家門口經過，都來不及問話，就一溜煙地鑽進停在巷口的黑頭車，絕塵而去。

其實，我常讀蚊子的家書，也應澎湖嬤之託，權充「代書」，照她的意思寫信，並把信的內容重覆唸一遍。但信讀來讀去，寫東寫西，好像都是虛應故事，行禮如儀，有一點搔不到癢處的感覺。比如說，她延平北路的通訊地址是不是她的住處？她跟誰住一起？她到底在哪裡唱歌？大家僅有的資訊，是蚊子透過在宜蘭電台一位做節目的先生介紹，到台北找一位也在電台做節目的黃先生，由黃先生安排一切。黃先生的模樣是圓，是扁？澎湖仔一家毫不知情。

我上台北唸大學之後，沒有繼續當澎湖嬤的「代書」，但這不會困擾她，因為「江山代有才人出」，幾個唸高中的鄰居早已接下這件推辭不掉的工作，就像再皮再貪玩的小孩，只要鄰居歐里桑、歐巴桑一吆喝，也不得不暫停遊戲，幫大人跑腿買醬油、買香菸。因為少了當「代書」的機會，漸漸也忘了蚊子，有一天，一位小學同學很神秘地告訴我，他前不久在三重的歌舞團裡看到蚊子，歌舞團每個女郎都濃妝豔抹，在燈光樂舞之下，怎能確定就是她？「是蚊子不會錯啦！我的直覺很準。」他說。

## 落入風塵

如果不從色情問題來考量，蚊子喜歡唱歌，喜歡表演，電視台上去不去，參加歌舞團倒是很合適。以前「東寶」、「松竹」、「寶塚」這幾個日本著名的歌舞團來台灣公演，吸引許多少女對歌舞的興趣，連一些家長都不反對女兒去當個耀眼的歌舞明星。當時這類大型歌舞沒有在「南方澳大戲院」演出，但不少人全家專程到羅東看表演，回來之後讚不絕口。蚊子如果在像「寶塚」這樣的歌舞團表演，也會成為地方的光榮吧！

問題是：蚊子參加的是以脫衣舞為號召的歌舞團。「脫衣舞」、「史脫利普」與「賺食查某」在鄉下人保守的觀念裡差不多都是有損門風的同義字。蚊子如何進入歌舞團我不知道，聽說許多鄉下來的姑娘到台北人地生疏，只好到職業介紹所尋找工作機會，三找四找，最後找上歌舞團。而歌舞團的老闆也需有一些表演人才，他們與介紹所維持密切的合作關係，隨時去挑選合適的歌舞女郎，大概就像到牛墟挑購牛隻的情形，女郎的身材、長相、才藝……決定自己的身價。

蚊子原是懷抱著歌星夢到台北，應該不是由介紹所介紹到歌舞團的，可能是歌星沒當成，在朋友引介下到歌舞團唱唱歌。可是，到歌舞團唱歌就唱歌，為什麼賣藝又賣身？

是不是被人控制或強迫？還是覺得身體臭皮囊，讓人看看有沒什麼關係？我一直以為歌舞

團的後台人生必然是弱肉強食的黑暗世界，可是，一位經營歌舞團的朋友很有自信地說：

「歌舞團裡誰欺騙誰，誰欺負誰？你如果堅持不脫誰管得了？不過，歌舞小姐看到其他

團員在脫，不需要二、三天，他也自然會放寬尺度了，要不然自己走路了。」看來，進

入歌舞團的少女雖各有滄桑與無奈，但每個人多少還有自主性，連要不要脫光也由個人

決定，電影或小說裡惡霸壓迫女郎的情形並不多見。蚊子進歌舞團也許是為了表現她的

歌藝，可是，形勢比人強，處在龍蛇雜居環境只好有樣學樣隨波逐流了。

我大一暑假回家時，蚊子跳脫衣舞的消息早已成為里巷的舊聞了。澎湖嬸用著面不

說，私下早已動作頻頻，矢志要把蚊子帶回來。可是他們的人際網路畢竟有限，歌舞團

的流浪舞台又是一個戲院接一個戲院地跑碼頭，戲院則是一團接一團的送往迎來，要去

歌舞團或戲院找女兒，無異於大海撈針。澎湖嬸用盡了所有可能的眼線找人，還特別要

了我台北的地址，請我在台北看歌舞團時，留心有沒有蚊子，我媽還斥責她三八：「讀

書団仔怎會看歌舞團？」

有很長一段時間，我的確常注意戲院、歌舞團的看板廣告以及放置在方形框格中的

演出照片，想看看那些頭戴長羽毛花冠，穿著緊身低胸泳裝，肩並肩，手牽手，縮腰提

臀踢腿做金雞獨立狀的歌舞女郎中，是不是有蚊子。很難想像本性質樸無華的她，在舞台上面對一雙雙饑渴的眼睛，手拿薄紗半遮面的旖旎風光。也許是因為歌舞女郎都戴睫毛，塗眼影而把眼睛變大變亮像洋娃娃的關係，歌舞團的廣告照片中每個人看起來都妖冶俗豔，造型也極為相似，好像是同一家工廠大量製造，再由同一位攝影師用同一個角度拍下的形影。

我這小小基於同窗情誼的憐憫之心，實際遠遠落後於青少年時期偷窺脫衣舞的那份好奇與刺激吧！我看歌舞團聯想起蚊子，有些不安，我是真的要找到她？我找她幹嘛？與她敘舊，叫她請吃飯？勸她脫離龍蛇雜處的地方？我擔心看到她也擔心看到我，如果真的看到蚊子，我如何面對她在舞台裸露身軀的樣子？不過，這樣的擔心很快地被眼前閃爍多變的歌舞表演沖散了。站在舞台的光區，台下的每張容顏也不可能看得清楚，她不可能認出我，我也不可能認出台上的她。

大家都說蚊子在「賺」，但是在歌舞團能「賺」多少？風月場所女人的「桃色交易」是以犧牲色相賺取實質的金錢，而歌舞團的收入靠門票，還要和戲院老闆拆帳，分到最後，跳脫衣舞能分到多少錢？聽說是跟樂師差不多，每天十至二十元，如果歌藝好可到二十五元。蚊子的身材、容貌漂亮，又會唱歌，在歌舞團的收入可能比一般薪水階

級好，但與日進斗金的風月女郎相比，又差了一大截。

她如果有心出賣靈肉，可以憑藉本身的條件獲取暴利，她為何甘冒污名，卻又選擇歌舞團？雖然在舞台上跳舞、唱歌，看起來快樂、輕鬆，但每個戲院只演二、三天，連夜拆台，轉換場地，人擠在卡車上，隨著道具在夜晚的公路上奔馳，不談心理上的疲憊，身體上的勞累也不是一般人所能負荷。

我唸大二那年冬天的一個清晨，澎湖嬸突然打了個電報到學校給我，差不多同時間，我也收到家裡寄來的限時信，講的是同一件事，要我某一天下午在台北火車站等澎湖嬸。

他們沒告訴我是怎麼一回事，我想澎湖嬸不會專程到台北觀光，她來台北應該與蚊子有關吧！在車站等到行色匆匆，帶著包袱的澎湖嬸，唸高中的輝仔也來了，一見面，澎湖嬸迫不及待告訴我：

「Ayako被人揍得半死，我要來帶她回家。」

說完，把一張皺皺的薄紙遞給我。這是台北市延平警察分局寄來的通知書，大意是說蚊子與她的同居人喝酒作樂，引發深夜爭吵，被同居人揍傷，正在醫院急救……。

「夭壽，她與人同居我卻不知道，還被打到入院，我一定要找這個男人算帳！」澎湖嬸從來沒來過台北，一下子就忘掉原先對這座城市的恐慌感，開始指天罵地，她對於

蚊子的遭遇憤憤不平，但總算有了確切的下落，焦急之中不覺也鬆了口氣。

我們對究竟先到醫院或到警察局，還是直接到蚊子的住處猶疑一陣。畢竟大家都沒有經驗，我在台北一年多，對道路有一些概念，但從未與警察、醫院打過交道，對男女感情糾紛與刑事案件更是毫無頭緒。隨澎湖嬸來的輝仔更不用說了，他只是幫媽媽看看站牌指示，並提防媽媽走失而已。

我們決定先到醫院找她，在掛號處看了半天，也問不出蚊子的病房號，後來才知道她已在前一天出院了，我們立刻搭計程車到延平北路三段的地址。多年來，蚊子一直用這個地址與家人連絡，我曾經應澎湖嬸的請託去查詢過幾次，每次都沒有人在家，也不確定這裡是否就是蚊子的住處。

我們從一個陰溼的防火巷內的後門上去，找到蚊子的房間號碼，一推門就看見蚊子。這是個兩、三坪大的套房，床頭、衣櫃、電視、冰箱、沙發一應俱全，空氣中有些霉味和煙臭味。她正坐在床邊整理衣物，好像準備遠行的樣子，她的面色慘白，身體有些虛弱，看到我們十分訝異地站起來。

「阿母！」蚊子低聲地說。澎湖嬸立即向前握住她的手，放聲大哭：「怎麼變成這樣?﹖有要緊嗎?﹖」

蚊子拖著微弱的語調說：「阿母，沒要緊啦！」

「走！走！回家。免賺了！家裡再窮，不差妳一個！」心急的澎湖嬸一心想帶蚊子回家。蚊子慢條斯理地站起來走到小廚房，打開冰箱，拿出飲料，遞給我們，繼續整理她的衣物。

我仔細看她，這隻「澎湖蚊子」真的長得很高，腿很修長。我彷彿回到小學時代，

「無話講傀儡」地問她：「妳好像又長高了！」

「長高有何用，算命的說，腳長主奔波，一點都沒錯。」澎湖嬸說。她顯然沒有心思談這些三五四三，繼續追問：「那個男人是幹什麼的？怎麼把你打傷？」

「沒有啦，我們只是不小心……」蚊子低著頭。「什麼不小心？」澎湖嬸仔細看了蚊子的傷口，臉是蒼白而浮腫，看得到的四肢還有大片的擦傷，她額前的瀏海雖然還算整齊，但額頭上縫合的痕跡在她一次次的撥弄和不經意的甩頭之間，仍可很清楚地看到。

對於澎湖嬸的逼問，她大半時間是以沉默來回應。最後澎湖嬸生氣了，「那個男人對你有多好我是不知道，不過你卻可以放著你的老母苦苦哀求，連正眼也不看一眼，我也不知道你在緊張什麼。輝仔，走了，免得你姐仔看我們好像看到鬼！」

「阿母！」蚊子身背對著我們，欲語還休，最後才說跟她同居的是歌舞團吹薩克斯

風的樂師兩人在歌舞團裡結識，不久就同居。這位樂師花天酒地，經常跟團主借債，團主若不答應，便跳槽到別的團，連帶把蚊子也帶過去，因此常跟人發生衝突。幾年來，蚊子隨著他一團換過一團，所賺的錢也被他花掉。最近，樂師又跟另一團的團主借錢，準備轉到那一團。這一次蚊子不答應了，她冷冷的說：「要去你去，我不去。」

樂師盛怒之下，抓起她的頭髮，猛撞牆壁，隨後拳打腳踢，蚊子不哭也不鬧，隨那樂師的拳腳在她身體上恣意揮舞，最後還是驚動了隔壁的房客。警察來的時候，蚊子已奄奄一息，送到醫院急救了幾天，才挽回一命。蚊子說：「阿母！我真不應該，這一年都沒寄錢回家。」

「錢？我才不稀罕妳的錢。妳以前寄回來的錢，我也是用妳的名義跟會……不說這些啦，那個男人呢？死到哪裡去了？」澎湖嬸焦急地問。蚊子沒作聲。

「算了！跟我回家吧！不要再做了。」澎湖嬸有些不忍，語氣平和多了。她開始抓起放置在牆角的衣箱，把蚊子的衣物一件一件往裡塞。

「阿母，妳先回去，我這邊的事處理掉，我就回家了。」蚊子說，顯然蚊子還沒有回家的打算。

「不行，不行，你爸爸交代，這次非把你帶回去不可，其他的事改天慢慢處理。」

澎湖嬸的手更加快速。原來在一旁呆坐，只顧喝飲料的輝仔也幫忙把裝好的皮箱上拉鍊，拿到門邊放著。

當天下午，母女三人搭乘往宜蘭的快車走了。我送她們到車站，蚊子因為傷勢還沒有完全痊癒，行動呆滯，精神更顯得疲憊。我一整天跟蚊子說不到三句話，她也沒有正眼瞧著我，說話有一搭，沒一搭的。我懷疑她還記不記得我是誰？臨上車前，她才低聲問我：「你阿母他們好嗎？」從她上車的身影，我看到才二十初頭的美顏少女步履竟是如此的沉重！

## 蚊子消失了

兩星期之後，我接到家裡的信。信上說：蚊子死了。死了？死了？我的心像被電擊般，兩個禮拜前澎湖嬸的手不是還緊緊挽著蚊子在台北車站和我道別嗎？那天，出了難得一見的冬陽，陽光下他們一家三個人的形影充滿溫情，我還為蚊子即將結束在外漂泊的日子而高興，她終於可以回家了。怎麼新生活才要開始，就傳來蚊子的死訊？

那一天她跟她的母親、弟弟上火車，到八堵站時她說要上廁所，就一直找不到，她媽媽只

好回到南方澳。她爸爸很生氣，就把她媽媽打一頓，還說自己要去台北抓人。我就去跟他講，過幾天再說，因為現在去也找不到她。澎湖仔聽了我的話才說下星期就要去台北……。

我媽的信大概是鄰居那位高中「代書」寫的，信寫完再把內容唸一遍，我媽點個頭，就算是她的意思了。信中說一星期之後，澎湖仔還沒動身到台北，繼續在家裡喝悶酒，他在澎湖老家的哥哥託人帶來一個不幸的消息⋯蚊子的屍體在海灘被發現了。原來她從八堵下車之後，就連夜轉車南下，於隔天清早由高雄搭船回到澎湖，找跟伯父同住的祖母，住了幾天之後，說要出去找朋友，當天晚上就沒回家，祖母還以為她又去南方澳了，但一檢查，行李還在。等了一個晚上，第二天清晨，就有人傳說，海邊有一具浮屍，伯父自己跑去看，果然就是蚊子⋯。

蚊子為何回澎湖找祖母？會不會是為了從祖母那裡探聽生母的最後消息？不管是什麼原因，她終究像鮭魚一樣歷經艱辛，回到了出生地澎湖，這裡是她的故鄉，是她生命中最沒有負擔的地方！蚊子選擇從澎湖走入生命的終點，算是真正她為自己做的事。這些年來她的生活究竟是什麼樣子，大概只有她自己清楚，或許就是太清楚了，才不得不做這樣的決定吧！她在澎湖群島的海域中走了，沒有引起南方澳人太多的談論，就像人

世間少了一隻真正的蚊子，從未引人注意。只有澎湖仔繼續喝他的酒，輝仔正式上船當船員，承擔了養家活口的責任，澎湖嬸突然變得沉靜起來，不再抽菸喝酒，常常待在家裡，偶爾會說：「以前Ayako在的時候⋯⋯」

一年以後，澎湖仔舉家南遷，一個島接一個島地由澎湖回到望安鄉的花嶼，與南方澳好像分屬地球的兩極，從此無聲無息。

蚊子死的時候二十二歲，玫瑰般的荳蔻年華。我，才二十歲的大二學生，仍然受盡呵護，人生都還未真正開始，而與我小學同窗，從我家屋頂可以看到一動一靜的蚊子已結束了短暫的一生。事隔二十多年，原來曾經為蚊子寄望、惋惜的左鄰右舍早已垂垂老矣，他們可能已忘了這段在澎湖結束的故事，而我，隨著到處都可能聽得到的《孤女的願望》，反而不易忘懷澎湖蚊子的一生。

卷三：

# 青春悲喜曲

# 金光傳習錄

## 玉筆鈴聲世外衣

小學畢業的升初中考試是我平生第一次參加科舉，果然一試落第，原因很多，磬竹難書。親友事後的分析，「萬惡罪魁」是「玉筆鈴聲世外衣」。他在大考前夕翩然降臨我們的漁港，掀起一陣旋風，十天演出檔期，我與玩伴早被熠熠金光攝魄勾魂，天天到戲院報到，把考初中這種傷感情的事丟到九霄雲外。別的同學在自習用功，我們幾個武林高手手握書卷，卻不忘遊戲，經常挪動書桌坐椅，製造特殊音響，出口貧道，閉口貧道。有一次為了一句「死道友不死貧道」，把老師惹火了，一個黑板擦丟過來，罵道：

「要死，死你這個妖道！」

「玉筆鈴聲世外衣」童顏白髮，武功十分高超，高超到雙眼必須戴著黑罩，否則目光所至，人即化為血水。他登場時習慣配上一曲《霧夜的燈塔》，在這首演歌中，大俠冉冉升起，英氣逼人，投手頓足地球連轉三圈半，遇到世間不平事以筆代劍，玉筆一揮，人頭落地……。

這是我最早接觸到的金光布袋戲，光怪陸離、卻又趣味無窮，內心震撼不已，平常用食指撐手帕玩的布袋戲相形見絀。望著戲台上形形色色的武林高手及書寫「高雄林園國興閣主演張清國」的彩樓，感覺自己突然長大了，打心底油然起雙膝跪地拜師學藝的衝動。當時蘭陽地區並不時興布袋戲，但家鄉許多漁民來自南部，早已在小琉球、東港、高雄等地接觸到「金光閃閃，瑞氣千條」的布袋戲。因為他們喜愛，中南部戲班巡迴演出，也把本地列為演出點，我們才有機會看到五光十色、眩人耳目的「西」方文化。

國興閣的「玉筆鈴聲世外衣」只是武林一個要角，無論劇團名氣或藝師資歷，在高手雲集的掌中世界尚屬後生小輩，竟也千里迢迢地到台灣頭的這邊誤我前程。

國興閣之後，我幾乎沒有放過來南方澳演出的任何布袋戲班，從西螺新興閣、虎尾五洲園、南投新世界到名不見經傳的小班，刀光劍影，伴隨我走過青少年時代。每一班的藝師都有傲人的獨門絕活，纖巧的掌上塑造了呼風喚雨、劇力萬鈞的武林人物「斯文

怪客」、「賣唱書生走風塵」、「文俠孔明生」……這些偶戲明星每天在我腦海中廝殺不已。

## 南北風雲仇

六〇年代末電視上的《雲州大儒俠》統一天下之前，布袋戲已經在台灣天旋地轉數百年，它不僅是一種傳統戲劇，也是最具開創性與想像力的現代民間藝術。每個藝人都有傳統的底子，也有創新與調適的能力，「食老學跳窗」的情形比比皆是，不足為奇。早期藝人遵照古法，演出前輩流傳下來的所謂籠底戲，不論是南管、北管、潮調，一個腳步一個鼓介。而後，又從演義小說尋找題材，創作出與傳統風格有異的劍俠戲與公堂戲。戰後初期李天祿的《清宮三百年》，就請專人在少林寺故事之外重編劇本。中南部的藝人更變本加厲，逐漸脫離戲曲的規範，走入嶄新的戲劇道路。舞台型制，戲偶造型、情節、語彙、配樂、音效方面各出奇招，形成所謂金光戲，流行於全台，聲勢直逼歌仔戲班。無以計數的布袋戲班盛行於民俗廟會，或長駐戲院作商業演出，當時大城小鎮都有專演布袋戲的戲院，高雄市的「富樂」、「南興」，台南的「慈善」（今成功），台中的「合作」、「安樂」、「安田」，屏東的「合作」，嘉義的「興中」，彰化的「萬

里」，台北的「芳明館」……，一演十天及至數月。不但在舞台上大車拼，電台布袋戲節目也如過江之鯽，每日在「空中」為聽眾講述武林大事。

舞台上的布袋戲人物造型從古裝、時裝、牛仔裝到「星際大戰」裝五花八門，千奇百怪，像「南俠翻山虎」全身西部牛仔打扮，外加墨鏡，活像《荒野大鏢客》裡的克林伊斯威特，令人大開眼界。不論正邪，布袋戲人物個個非士、非農、非工、非商，而是有金光護體的修道者與練氣士，屬於不需申報所得稅的自由業人士。他們報起名姓冗長卻又鏗鏘有力，舉例來說吧！有一位叫「金光奪日月，真氣散群星，拳聲一響恐龍愁，魔帝九玄祖」，誰知道他姓什麼？這位很難「請問貴姓」的先生住在「九九八環迷，巫島斷魂天」，地址也很難找。論武功，這些新興奇俠個個有如魔鬼生化人，出場時五顏六色的彩帶揮舞，表示金光沖沖滾，而後一場火拼倒下來的，紅巾在其身上揮動，就表示他已化為血水；如果黑巾揮舞，運氣不錯，只是破功而已。

在金光戲席捲台灣城鄉間的武林之際，用傳統鑼鼓叮叮咚咚的布袋戲成了稀有「動」物，除了台北因為根柢深厚，仍有不少古典大師之外，寶島處處金光一片。新興閣、五洲園勢鈞力敵，人才輩出，兩派在中南部恩恩怨怨纏鬥不已。新興閣鍾任祥、鍾任璧父子的《大俠百草翁》和《斯文怪客》享譽南北二路，派下弟子進興閣廖英啟的

《大俠一江山》、光興閣鄭武雄的《五爪金鷹》亦名震武林。五洲園方面，開基祖黃海岱本人尚以劍俠聞名，但其子真五洲黃俊雄的《六合三俠》、徒弟寶五洲鄭一雄的《南北風雲仇》、正五洲呂明國的《東海老鱸鰻》、小桃源孫正明的《流浪度一生》皆遠近馳名。鄭一雄《南北風雲仇》的「天下美男子」更在空中盛行十數年而不衰，成為電台節目的異數。

五洲園派首創以東南、西北兩派概稱正邪的二分法，後來又出現東北對西南這樣的組合，無論方位如何，天下事皆因魔道鬥爭而起，但魔道不是國共雙方，也非民新兩黨，而是以東西南北方位進行忠奸善惡的辨識。不過，我無法知道後來是否真的邪不勝正，東北派的道友把西南派消滅了？因為從頭到尾打打殺殺，永無終止，而觀眾也似乎不太在意武林的最後結果。

新興閣、五洲園兩大江湖主流派系之外，還有一些非主流的金光布袋戲系統，亦各領風騷。南投陳俊然新世界在中部山區異軍突起，自立門派，代表作《南俠翻山虎》演的是明江派與八卦教正邪兩派的大車拼。「文俠孔明生」、「價值老人」和「南俠翻山虎」聯手大破妖道，從山城殺向平原，在中部地區的聲勢足以與閣、園兩派鼎足而三。

南部地區則另有天地，「仙仔師」黃添泉創立的玉泉閣在南台盛行一時。他的大門

徒黃秋藤的《怪俠紅黑巾》以紅龍派「紅巾」與黑龍派「黑巾」的對抗最為出名，聲勢及於中北部各地，堪稱金光戲的第三勢力。派下美玉泉黃順仁「殺人三百萬，血流三千里」的《黑雞賣人頭》用關廟腔演出，趣味十足，亦曾盛行一時。

在武林一片殺伐中，許多人物並鬧雙胞，甚至多胞，一些金光戲大俠，像「五爪金鷹」和「風速四十米」就經常出現在不同流派的布袋戲中。前述武林英雄，除了稱霸中、西部平原之外，也揮軍北上，進行金光戲的文化「侵略」戰，在台北的戲院堂堂售票演出。影響所及，連一向演南北管布袋戲聞名的布袋戲藝人亦不得不有所回應，許王連演十多年的《龍頭金刀俠》及後來電視上的《金簫客》即因應而生，雖然仍屬劍俠性質，但已沾染金光戲色彩。

## 賣唱書生走風塵

可能是從小看戲的經驗，我一直都能接受全盛時期金光戲融合荒誕、超現實的表現手法，以及自由活潑、節奏明快、充滿活力的演出型式，它產生的魔幻效果，頗有馬奎斯《百年孤寂》的味道。大學時代《雲州大儒俠》攻佔電視台時期，不但小孩子入迷，連一些「大人大種」也為之廢寢忘食，我就是其中之一。想當年，學校正課不上，每周「選

修」五個布袋戲「學分」，從星期一到星期五準時坐在房東客廳的電視機前，風雨無阻，從不缺席，很像一個勤學用功的空中大學學生。

在金光戲人物中，我最喜歡的不是史豔文，也不是哈麥二齒，而是黃俊雄六〇年代初在戲院演出的《六合三俠傳》中的三俠，也就是三秘——「賣唱書生走風塵」、「老和尚」和「天生散人」。這三個角色分別代表儒釋道，作為東北派的核心份子，專門對付西南派的妖魔邪道，人物塑造非常成功。「天生散人」羽扇綸巾，深沉多謀略，武功高深莫測，不輕易動手，十分神秘；「賣唱書生走風塵」身揹七弦琴，沉靜鬱卒，一派儒生造型，「魔音傳腦」的琴聲使人忽喜忽怒，有說不出的「酷」；頂著一個高額大頭的「老和尚」有健忘症，常忘記一身武功，卻性愛風神，遇事好發議論，常在發表「老和尚」式的高見時，被「天生散人」以一句「歡迎！」設計去面對強敵，一陣挨打之後，才猛然想起迎戰的招式。

初見真五洲黃俊雄的表演是在南方澳第三家戲院——「神州大戲院」開幕時，整整十天的表演，天天爆滿，靠的就是黃俊雄、洪連生等人塑造的角色性格、豐富的想像力與雋永、逗趣的口白。每個重要人物都有固定的主題歌，角色一登場，就帶來極強烈的「造勢」效果。「賣唱書生走風塵」出場時，彈唱一首《求愛的條件》，十分的唯美。

《噢，媽媽》的樂聲傳出，披麻帶孝、手持白幡的白如霜出現了，觀眾的情緒不自覺地受到這位萬里尋親的孝女感染；當《內山姑娘要出嫁》的前奏「喂！扛轎的啊！」響徹舞台，整個劇院頓時活躍起來，而觀眾也知道「神秘女王夢中神」神秘轎出現了，武林將可以化解一場大劫難。不過，在我的印象中，「神秘女王夢中神」有聲無影，從未看過她走出神秘轎。

真五洲的《六合三俠傳》不但劇情緊湊，高潮迭起，也很會製作噱頭，每天演出結束前都先來一段「緊張！緊張！」「危險！危險！」的口白，並預告東北派丈六大金剛次日將大鬧江湖，使我每天時間一到，就不得不往戲院跑，左盼右盼，也一直沒有看到這個大金剛出現過。

金光戲雖然風光，但由於品類無雜，所有不用傳統戲偶及場面伴奏的武俠布袋戲皆被歸納為金光戲，加上藝人素質不一，良莠不齊的現象自是難免。對於喜愛古典布袋戲的觀眾而言，金光戲放棄了傳統造型、動作、聲腔、樂曲、戲文古典柔美的部份，而以誇張、粗暴、熱鬧的神怪內容刺激觀眾，不但難登大雅之堂，並且造成傷害傳統藝術的「藏鏡人」。一般人對金光戲的印象其實只是廟會中由二、三個人操弄造型鄙俗的戲偶，配合粗糙的音響，演出效果奇差，乏人問津，也成為環保單位亟欲取締的「民俗噪音」。

此情此景對於曾經在劇院、電視、電台呼風喚雨，製造「金光戲奇蹟」的藝人，真是情何以堪了。

## 田都元帥的契子

看布袋戲經驗使我的童真年代充滿「魔幻寫實」的色彩，但當時有兩件憾事一直無法釋懷。其一是沒機會感染砂眼，當年全人類最古老的眼疾正在校園流行，每天早上同學上自習時，患砂眼者一個個像領獎似的在講台上排成一列，由導師逐一為他們點眼膏，誇張點的還戴上眼罩，刻意模仿「玉筆鈴聲世外衣」的動作，只差沒有即席演講。學校檢查眼睛當天我「正巧」溜課去看布袋戲，沒有被列為罹患砂眼名單，失去接受老師關愛眼神的機會，引以為憾。履次向老師報告，也請同學代為關說，但是老師始終不理不睬，最後被問煩了，竟回答一句很有味道的話：「邱××沒時間生病啦！」

「無時間生病」是很有布袋戲風的，我懷疑老師大概也常看布袋戲吧！

另一件令我遺憾的是沒有做神明的契子。童年觀念中的神明，就是木雕或泥塑的神像，差不多等於布袋戲中道行深高的大俠。當時鄉下人認乾爹乾娘的風氣不普遍，倒是家長因為小孩難飼養，常以牲禮金紙為禮，請神明收為義子女，希望從此平安順遂。我

有許多同學都做了神明的契子，平常頸項掛了紅色香袋，宛如運動場上的金牌選手，他們的契爸個個來頭不小，有哪吒三太子、有田都二元帥，也有二結王公，一個比一個大，十分「神」氣。

我特別羨慕二元帥的契子，因為廟就在學校附近，農曆六月十一日神明祭典時，常看到這些同學在擺滿供品的神桌前向一副狀元模樣的契爸獻香。據傳田都元帥的母親跟聖母瑪麗亞一樣，都因為聖靈而懷孕，做了未婚媽媽。田都元帥出生後被丟至田裡，靠毛蟹以泡沫養育，長大之後，像日本打鬼的桃太郎一樣，帶著金雞玉犬去征番平蠻，建立大功。為了感謝毛蟹之恩，他的神像額頭或嘴邊畫有毛蟹圖形，非常前衛。我曾經向父母吵著也要認二元帥做契爸，被大人臭罵三八叮噹，無代無誌，沒病沒恙，認什麼契爸，哭爸啦！

雖然沒機會做田都元帥的契子，但冥冥之中有緣，長大以後，讀書做事竟然需要經常與池神交一番，也認識不少田都元帥分散各地的信徒，包括許多我年少時代崇拜至極的推動金光戲的手。他們的演出雖然脫離傳統戲曲的規範，混雜各種流行歌，即連莫札特、貝多芬的音樂出現在劇中也不足為奇，但是仍然自認是吃鑼鼓飯的，不論是在廟口做「民戲」，或在戲院演出，對神仍然尊敬有加，該拜的就拜，不能「鐵齒」的就不能

演布袋戲的人，並非全都信仰田都元帥，正如同所有信奉田都元帥的人並非都是布袋戲藝人一樣。大致上，潮調布袋戲出身的，如新興閣派信奉田都元帥，與皮影戲、歌仔戲、南管戲藝人相同；北管布袋戲出身者，如五洲園派、玉泉閣派，則與亂彈藝人、北管子弟相同，信奉西秦王爺。

田都元帥之外，我與西秦王爺同樣有接觸，跟王爺的信徒也有相當深的交往。拜王爺的與拜田都元帥的以往曾經因為信仰不同、樂曲不同，有如今天的追風少年，常常相互看不順眼，發生械鬥。但在我看來，這兩位戲劇祖師爺的神格其實很像，似乎愈來愈相看兩不厭，難怪有人會說：西秦王爺和田都元帥實際是同一神祇。白臉無鬚的田都元帥正值英雄年少，有鬍鬚的則是年長當了王爺的戲劇之神，所以拜田都元帥的是拜年輕時代的西秦王爺，拜西秦王爺的則是拜年老的田都元帥。

藝人拜祖師很可以理解，因為演戲需要點天賦，學後場的有所謂「年蕭月品萬世絃」之說，前場的何嘗不然，意即容貌、肢體、手藝、嗓音都決定一個人是否能成為好演員。

除了戲文搬演，為人消災解厄、祈祥迎福也常是布袋戲藝人份內的工作，而民眾之所以喜愛戲劇，或不得不與它接觸，追根究底，在於布袋戲的演出本質兼具祭儀的功能：表

「鐵齒」。

演者亦如僧侶、法師可以為人驅邪迎福。

## 祖師爺再現江湖

台灣的夏季是颱風季節，卻也是西秦王爺和田都元帥的壽辰日期——農曆六月十一日與六月二十四日，以前無論是藝人、子弟、民眾處處可見慶祝活動，並隨地域、劇種、節氣展現不同的紀念特色。不過，時至今日，民眾已不再像早前一樣生活在「金光沖沖滾」的戲劇情境中了。戲劇的整體發展已朝現代劇場發揮，藝人的生活態度逐漸與以前不同，信仰祖師爺也是存乎於心，真正的祖師爺其實是藝人自己。禁忌亦已因乾坤移轉而自行調整了，特別是毛蟹味美，不管牠是否曾經有恩於田都元帥，紅蟳米糕、清蒸螃蟹佳餚當前，不吃的少之又少。祖師爺已經退位，藝人們除了在他的誕辰殺性祭拜外，工夫點擺場慶賀一番，如此而已。一般人不知田都元帥與西秦王爺為何方神聖，除非轉行為「阿樂伯」（大家樂）、「阿彩嬸」（六合彩）報明牌，才可能博得信徒尊敬與信賴。

據傳，中南部某些三田都元帥廟從大家樂到今天的六合彩時代，都以報明牌聞名，忙碌得很。

也許從小看布袋戲以及接觸二元帥的關係，我一直很想讓已經退休的田都元帥和西

秦王爺能重新被民眾所認識，不管現代人如何看待他們，都應該知道這兩尊神明，畢竟祂們曾經在民眾生活扮演重要角色，正如同全盛時期金光戲的英雄人物應該再渡風塵，值得現代人回味一樣。

我決定來一個南北祖師會，邀請演藝朋友參加，請的不必一定是田都元帥、西秦王爺的金身，不論「內行」、「子弟」，也不僅限布袋戲藝人，南北二路的戲劇前輩濟濟一堂，共數風流人物。不管你演的是傀儡戲或歌仔戲，是金光戲或古路戲，也不管你是不是田都元帥的契子，統統歡迎，共同為台灣戲劇歷史做見證。

這個會「師」行動幾位大俠必須參加，否則黯然失色。我迫不及待地趕緊掛電話給中南部的超高齡老師傅黃海岱。在群俠會集的關渡，「雲州大儒俠」當然應該出現，這段「轟動武林，驚動萬教」的故事，最早是老師傅從《野叟曝言》改編的，原來在廟口、戲院演出，其子才將它搬上螢光幕，加油添醋，竟使舉國瘋狂。那段時間，全台灣民眾被冠以「祕雕」、「怪老子」、「藏鏡人」、「醉彌勒」、「二齒」這類綽號的，恐怕在百萬人以上。而且歷久彌新，成為民眾生活語言的一部份，到現在「祕雕魚」都還經常出現在媒體上，為人類的環境污染做控訴呢！

黃海岱雖已九五高齡，短壯健碩，健步如飛，不輸給任何一個少年郎。他有一顆性

感的金光頭，很像戲中的「老和尚」，風趣爽直，演起戲來，十分入神地雙眼半閉半睜，邊唱邊白，一旁的小徒弟把將登場的戲偶遞上，不放心地問他：「是這仙吧？」他瞧也不瞧一眼地說：「對！對！」等到手掌穿入戲偶，冒出前台，正要開口，感覺不對，睜眼一看，「幹！拿錯了。」

這位五洲園派的「通天教主」個性十分四海，就像他的團名一樣，五大洲四處遊，平常打電話找他還不容易找到。他的徒子徒孫滿布全台，現有數百個布袋戲班，約有三分之二出自他門下。一九八八年八月八日，衆晚生後輩為他舉辦八八壽辰的情景，我至今記憶猶新。數百名分散各地的徒弟個個西裝領帶、白布鞋，戴著墨鏡，開著高級進口車趕來，先在高速公路出口處整隊，然後在虎尾市區遊街，就像黑手黨大閱兵般地引人側目。

這天的運氣不錯，電話一打就通。「摩西！摩西！」老師傅在電話那端用日語應話了，我可以想像他眯著眼聽電話的神情。我問他「咱人」六月二十到二十二伊是否有閒？農曆六月是戲班的淡季，但王爺生這幾天大多戲路不錯，這也是必須及早與他敲定時間的原因。他毫不猶疑地回答：「要閒就有閒」然後笑著連幹帶罵，把最近如何四處游蕩，如何演戲賺食說了一遍。

「那麼，選一天，請布袋戲老仙來學校開講。」我大略說了一下活動的屬性。教各地布袋戲藝人前來鬥鬧熱，美則美矣，但是相關的技術問題多如牛毛，一時之間也不知如何與老師傅說明，只想一切規劃完成，再請他幫助聯絡。而後連續幾天的忙碌，祖師會的企畫早就被擱置一旁。有一天下午老師傅突然光臨，十分匆忙的模樣。關渡是他常來的地方，以前只要有人開車帶他到台北，都會來這裡走一回，通常沒多大停留，閒談幾句便又回去，有時甚至不先打電話，人就跑來了，不管我當天是否在學校。

也許是完成使命的成就感，老師傅一走入我的辦公室，即十分快慰的告訴我：「你講的事情我去台南、高雄走一圈，已經辦妥當了。」說得滿頭大汗，我頓時感到茫然，有什麼大事把他忙成這樣，但立即會意過來。只是，我一直未曾跟他提到祖師會的具體時間與內容，他如何傳達這個訊息？

「你去說些什麼？」我問。

「我就說王爺生那幾天要來藝術學院受訓。」老師傅毫不思索地回答。

他反問我：「是要來受什麼訓？」

老師傅的精神、體力堪稱異數，行事做風也十分有趣。二、三年前我請他到系上開一門「傀儡劇」的課程，他回函也是：「承邀老衲到貴校受訓，不勝惶恐之至。」

關渡大會「師」

前不久，我為邀請日本佐渡島的文彌人形來台演出，特別往這個曾經以產金和流徙罪犯著稱的島嶼走一趟。船從兩津港登岸，濱田座的主人派他的女大弟子在碼頭迎接。

濱田先生年紀與我們的老師傅相仿，身材也差不多，只是容貌較為清瘦，神采也不如老師傅那般有神。他已被日本政府指定為重要無形文化財，受到相當崇高的禮遇。當日，他端坐在劇場中，兩旁女弟子伺候，我比手劃腳地希望濱田先生能帶團來台灣親自登場表演，他老人家尚未回答，弟子們已堅決表示反對，他們的理由是濱田先生為日本國寶，年事已高，不堪旅途勞頓……。

我還沒有把這段故事告訴老師傅，但可以想像他的回答一定是「幹！哪有多老！」

我們老師傅的誠摯、認真與宛若鬥雞般的精力，很容易感染周圍的人，任何常人無關緊要的請託，對他都是人情義理，奔波勞累，樂在其中。雖然他沒像日本濱田先生一樣受到應有的保護與禮遇，演起戲來卻完全一副寶刀未老的英雄氣概，既然是英雄，自免不了有些浪漫。都已近百歲人瑞了，有時也老人固仔性，吃老妻的醋。他的親友偷偷告訴我，老英雄有時會很「福爾摩斯」地在老夫人常用的電話本上，對某些有「問題」

的名字特別註明：「此人可疑」。

一九九五年七月，一個沒有颱風的夜晚，關渡國立藝術學院戲劇系館燈火通明，傍依著觀音山脈與腳底地價已然被炒熱的關渡平原，老藝人三三兩兩擺場做仙；金光戲大角色也一一出現，「龍頭金刀俠」、「玉筆鈴聲世外衣」、「南俠翻山虎」、「斯文怪客」、「大俠一江山」、「風速四十米」、「天下美男子」……，用他們慣常鏗鏘有力的口白訴說一段台灣偶戲滄桑史，尤其是老師傅，連唱帶演，縱橫全場……。我深深為他感到驕傲，也為台灣出現許多這樣的民俗藝人驕傲。掌中乾坤有如人世幻影，起起落落，老藝人畢生為生活奔波，為台灣戲劇打拼，必得上天眷佑，以及後生晚輩永恒的懷念與尊敬。如果這輩子來不及，下一輩子也應該有此回報吧！

# 闊嘴師的滿面春光

闊嘴師走的時候，我正在中國重慶，那天整座山城籠罩在薄霧之中，格外顯得陰寒。

也許是電訊系統品質不良吧，台北打來的國際電話斷斷續續，極不清楚，以致於連「王炎去了」這幾個字，都半晌才能意會，霎時之間，竟然感染不出驚愕與悲傷。掛完電話，我彷彿看到他瘦削的金光頭戴頂草帽，鼻梁上架著金絲眼鏡，習慣性地上身挺直，臀部微微翹起，裂著大嘴，作很紳士的「愛沙子」說：「勞力喔！我要回去了。」

躺在旅店裡，闊嘴師沙啞、宏亮的談笑，慢條斯理的手勢、動作頓時充滿腦際。我彷彿

我第一次看到他，大約是二十年前。在台北一帶，不論走到那裡，總是有人熱心的推介「闊嘴師」，「少年吔！這件事要問闊嘴師才清楚。」這是我經常聽到的話。不僅顯示他是個經驗豐富的資深藝人，更代表著他「好作伙」、人緣極佳。後來我在一處野

台子弟演戲時，認識了他，那時他已七十歲，就帶著一副金絲眼鏡，端坐在戲台的左邊拉著胡琴，為前場演員伴奏，十分專注，也十分自得，比常人稍大的闊嘴不時露出微笑。

我走到他的身邊，仔細一看，他的眼鏡只有一個鏡片，見我好奇的神情，他「嘿嘿」兩聲，得意的說：「眼鏡是要派頭的，有就好。」有人好心地遞過來西瓜，他禮貌問他吃不吃，在喧鬧的鑼鼓聲中，他幾乎用吼的說：「我四十歲就發誓不吃西瓜了。」原來他年輕時曾經吃西瓜半夜「反症」，突然呼吸困難，找醫生也查不出病因，幾乎就要一命嗚呼了，後來想到可能是西瓜子作怪，於是用根筷子，攪弄喉嚨，吐出西瓜子，才救回一條命，從此立誓，終身不再吃西瓜。

初識闊嘴師時，他已逐漸從布袋戲生涯退隱，當時他跟年輕的陳文雄合夥組織布袋戲班，陳文雄當主演，闊嘴師當副手，不過有些地方的父老常堅持要他主演，拗不過老朋友的好意，他每年總要親自主演好幾齣戲，像劍潭古寺觀音媽祖生的酬神戲，年年指定闊嘴師當頭手。

平常時間他都在永樂市場的「金海利」「顧館」，與親朋好友泡茶聊天，我一有空就來「金海利」找他，也在這裡認識不少的民間藝人。「金海利」是台北漁商組織的子弟團，常在大稻埕地區的神明生迎熱鬧時，出陣表演。闊嘴師不僅熱心地為「金海利」

發落大小事項，外頭有熱鬧時，更是風塵僕僕地東奔西走，調樂師、請子弟，純粹是義務幫忙，除了收幾包香菸意思意思之外，他不接受任何車馬費。他從年輕時就參加新莊的「西園軒」子弟團，彈彈樂器，有時也登台演演三花或雜扮，一直以做子弟為榮。「演布袋戲是賺食，當然是要拿戲金，但是，子弟就是娛樂，怎能拿錢？」這是他堅持的原則。

也因為這種性格，「金海利」後來因為經費的問題，連續幾年不演戲，不出陣，他一怒之下，就離開這個看顧十餘年的子弟館。

離開「金海利」之後，他住到景化街的巷子裡，與兒子一家人擠在小平房。我第一次去找他時，他擔心我找不到，不厭其煩地叮嚀：「我加你講，從延平北路一直來，過大橋頭，就看到仙樂斯舞廳。仙樂斯舞廳你知道麼？就是從仙樂斯舞廳旁邊的巷子拐進來，就好找了。」

就這樣，找闊嘴師，要到仙樂斯舞廳。

＊　　＊　　＊

闊嘴師的一生可以用困阨、清苦來形容，他四歲喪父、八歲喪母，從小由叔父撫養，

然而，阿嬤「無量」，年小的闊嘴師總是有一餐沒一餐的。他沒進過學校，到糕餅店、打鐵店當過學徒，但都半途而廢，童年大部分時間，個性好動的闊嘴師都在民間迎神、送喪場合扛大旗、拿幡帛，賺食一番。一直到十四歲時，才被布袋戲班招去當學徒，開始他漫長的布袋戲生涯。

幼年時的困頓，並未使闊嘴師孤僻、極端，反而養成他「哈哈笑」的樂天個性，他的戲劇經驗也是童年以銅罐做胡琴開始玩起的。或許與其開朗的個性有關，他的布袋戲最擅長的就是玩笑戲，不論是家婆、小丑，演起來詼諧逗趣，叫人忍俊不住。我印象最深刻的是他演的一齣小戲！一女子趁丈夫外出時招情夫至家中歡聚，正要雲雨時，其丈夫突然因事中途折回，匆忙之際，情夫至天花板上藏匿；此時一小偷潛入其宅，也先躲在天花板上，準備半夜時出來行竊。當小偷爬行時，發覺天花板上已有人，不禁叫道：

「喔，有人比我還早來……」。

闊嘴師善於敘述民間掌故、歷史和戲劇軼聞，他能把中法戰爭時，一個戲班的藝人阿火旦（張李成）如何投入孫開華部，如何擊退進犯滬尾（淡水）的法軍，因功被封為守備的事蹟，講得栩栩如生。張李成事蹟見於史冊，惟資料不多，許多老藝人也不知道孫開華、阿火旦其人其事。闊嘴師對於近代戲曲變遷亦瞭如指掌，例如早前四平戲的表

演情形，他從大鑼鼓的演唱到如何搬演征番、報冤、掠猴、火燒樓，講得神氣活現，連說帶唱。這些資料在連橫的筆記裡亦有簡單的記載，闊嘴師不識字，當然未讀過連氏著作，但憑著驚人的記憶及豐富的人生閱歷，卻生動地保存了這些戲曲變遷史料。

又如近代牽亡魂、牽紅姨這類民俗活動變革更是快速。闊嘴師能清楚地描述當年紅姨陣在迎神賽會的表演情形，他最擅長講毛粒嫂牽紅姨的故事，把一些江湖騙仙擅長用「活口」裝神弄鬼的伎倆描繪得淋漓盡致。毛粒嫂請紅姨為他牽其夫亡魂，紅姨婆唱著：

「三層三、四層四，是你的丈夫抑不是？……」毛粒嫂說：「不是，我丈夫入殮時穿的壽衣是七層的。」紅姨婆立即見風轉舵：「三層三、四層四，合起來正是七層也不是？」

紅姨又問：「你丈夫的風水坐南朝北？」毛粒嫂說不是，「我丈夫的風水坐北朝南。」

紅姨又說：「賢妻喂！賢妻喂，彼年遇到夕年冬，羅庚反，子午變子六、東西變南北……」

聽闊嘴師談天說地，論古道今十分引人入勝的，不僅是瞭解民間傳說而已，簡直就是在聽說書、看表演一樣的精彩。這些軼聞傳說，從古早鄭國姓、鴨母王的傳奇，到中法戰爭的「西仔反」、日本仔進台北城，乃至於台北火車、自動車的故事，他不是親眼目睹，就是「聽老輩說的」，或是「新聞有賣的」，轉述起來十分動聽、自然。從他那兒聽到的許多傳奇，我幾乎是百聽不厭，有時帶學生、朋友去看他，常「點唱」某些傳

說，他毫不思索就唱起來，每次內容幾乎都無差異，我也照樣笑得唏哩嘩啦。

＊　　　＊　　　＊

八〇年代初的某一天，他突然對我說：「啊，再過兩年，雙春雙雨水，我就要回去了。」當時我還傻傻地直問他要去哪兒。

照闊嘴師的「人生規劃」，他本來到一九八四年就要走的；那年歲次甲子，正月、十二月接逢立春、雨水，百年難得一見。對生在一九〇〇年的闊嘴師來說，能夠活到甲子年，經歷一年兩個立春、兩個雨水的節氣，已經蒼天保佑了。

他天天準備要走，三天兩頭就對唸五專的長孫說：「孫仔阿！阿公再兩個月就要回去了。」

「阿公，不會啦，你可以食百廿歲。」

「食那麼久要做什麼？愈老愈艱苦。」

兩個月過了，闊嘴師還沒走成，好端端地坐在兒子家的小客廳裡。過兩天又跟孫子說：「孫仔啊！阿公再食一百天就夠了！」

一百天之後，闊嘴師也沒走，精神還是一樣好。但仍成天喊著要走。據他當水泥匠

的兒子統計，光是「雙春雙雨水」那一年，闊嘴師有二十二次「預測」自己就要走了。

「雙春雙雨水」之後，闊嘴師活了九年，這九年，他似乎活得不是很快樂，經常喃喃自語，「天命不可違，甲子年不回去，注定要受苦的。」果不其然，原來身體健朗，成天在外與老朋友做伙的闊嘴師眼睛逐漸不行了，白內障一直困擾他，終至雙眼全部失明。

他再也不能任意外出了，與人談天必須借重聽覺，而後竟連耳朵也失靈了，只好帶副助聽器。遇到熟人，他必須像關西摸骨般，緊握對方的手，來加以辨識。起先，他的老朋友仍會邀他參加各地的子弟攏場，但因為耳朵不靈光，常常自拉自的，久了，朋友也不便再找他幫忙了。他每天閒坐在家中，常問媳婦說：「咦，怎麼好久沒人招我去門腳手？」

不能任意出門訪友，不能約老友到紗帽山泡溫泉，不能參加戲曲活動給各地的子弟「奧援」，每天像雕像般地坐著，對他而言是最痛苦的事，因為除了眼睛耳聾，他的身體仍然硬朗，記性也特佳。躺在床上睡覺時，他常像說夢話似地把戲文一齣一齣拿出來搬演，自我消遣一番，害得睡在隔房的媳婦緊張地問道：「阿爸，您是在做夢，還是在做戲？」。

失明的這幾年，闊嘴師最常去的地方是住家附近的景化公園，鄰居一位陳先生常來與他聊天，唸當天的新聞給他聽，所以他仍然「能知天下事」。哪個地方發生戰爭，哪個地方發生車禍，只要陳先生唸到了，闊嘴師就牢記於心，聽到精彩處，還會擊節讚賞。

「陳先生，今仔日有什麼『客事』（case）？」闊嘴師每天到公園等陳先生，陳先生來了，劈頭就問。「美國仔出兵打伊拉克了！」陳先生邊看新聞邊說。

「喔，『海參』這聲該死囉？不過，石油恐怕會起價。」闊嘴師用他慣有篤定的口氣「評論」這件國際新聞。

對於外界「子弟界」的活動，他更是了然於心。我幾次與他見面，除了問候致意外，也趁便打聽民間活動情形，他仍然毫不猶疑，屈著指數著：「喔，咱人十五，港仔嘴迎熱鬧，陣頭恐怕有二、三十陣，再過兩天，三重埔自強師伊也要上棚……。」

＊　　　＊　　　＊　　　＊

闊嘴師的一生是一部台灣近代布袋戲史，他經歷了布袋戲發展史上的南管、北管和金光戲幾個不同時期及流派，從學徒、二手到主演，前後經歷了七、八十年。他精湛的戲曲表演技巧、純真恬淡的個性及豐富的人生閱歷，放眼今日文化界、民藝界，無人能

及。他大概是我所見最博聞、最真實、最具代表性的民間藝人，不僅熟習各種戲曲，其他山、醫、命、相、卜及民俗掌故、習俗，套具他常用的口頭禪，「無所不」地娓娓道來，饒有興味，就如同他所表演的任何一齣布袋戲，那般自然、生動感人。

這幾年政府為了保護民族藝術，設薪傳獎，選拔民族藝師，舉辦傳藝計畫，用意甚美，然而原來純樸的民間藝人之間卻因為爭求名位，明爭暗鬥。許多藝人都知道如何包裝、如何宣傳、如何提升形象，惟獨王炎，幾十年如一日，保存了傳統藝人不忮不求的質樸特色，不知如何爭取權利，不知如何表現自己。雖然他曾經得到薪傳獎，雖然媒體也曾報導他的一些動態，但這些都未能改善他清苦的生活環境，也未曾改變他樂天認命的個性。

偶爾有人告訴他，新聞有「賣」他，他總是闊嘴一裂⋯⋯「甘有影？」嘿！嘿！兩聲，就忘掉是什麼回事了。

我有時很難理解，國家最近幾年花了不少經費保存民族藝術，獎助民間藝人，何以保護不了一個失明的闊嘴師?!⋯⋯當別的藝人在領取國家津貼，在策劃文藝季或出國演出時，資格最老的闊嘴師忙著為別人「奧援」，出陣、坐場、鬥腳手，或是在景化公園與老朋友談天說地，闊嘴師在這方面的追逐總是慢半拍。縱然晚年眼瞎耳聾，坐在公園裡

的他仍然是挺直腰桿，十分的瀟灑。

闊嘴師終於走了，多年來，他一直是我最可敬、最可親、最可愛的長者、老師、朋友，我再也不會遇到像他這般的民間藝人了。對他，能在天公生日那天從睡夢中走了，或許是椿喜事吧！我理當為他慶幸，只是遺憾的──他這一趟遠行，我竟來不及送他，與他話別，聽他再講一次毛粒嫂的故事，尤其是在台北前陣子寒流壓境的時刻。

闊嘴師！我謹代表您的一些友好、學生，以心香一炷，就請您「慢慢而走，慢慢而去」吧！甲子年「雙春雙雨水」去不成，癸酉年的新正年頭，玉皇上帝聖誕這一天，您春光滿面，也不失為歸去的好時候。

# 溫泉鄉的吉他

打電話給曾扁時已是晚上十點多。窗外下著雨，電視節目正在為剛得到法國文化部「騎士勳章」的布袋戲大師做專訪，容貌清癯，體重只有三十多公斤的大師正用他慣見的U型大嘴大談文化重任。

我想等會電話接通，先恭維他一下：「你哪天也會得到什麼獎吧！活得老就會變成寶。」他一定會咯咯笑個不停地說：「那有這麼好孔的，我又不會說話。」可是拿起電話竟有點膽怯，只讓它嘟了兩三下，就告訴自己：「阿扁伯不在家啦！」趕忙掛上了電話，隨即又覺得好笑，打電話又不是上陣打仗！

我從來沒有這樣的經驗，以前碰到棘手的、困難的問題，只要硬下心來，還不是一下子就過去了。縱然需用電話罵人，氣呼呼地也可以當「機」立斷，何況，我又不是要

跟曾扁吵架，也不是要跟他道歉，我不覺又笑起來，再打吧！

我打電話找曾扁，其實沒有什麼特別的事，不是要開他玩笑，也不是要找他聊天——至少這一次不是，那是為什麼？一下子也不好說，可是這通電話幾年來一直就想打。

我已經十五年沒見到他了，更確切地說，我十五年沒他的消息了。打電話要談的是，這樣吧，先確定他還適用不用這支電話。

十五年不見，打電話給他，他可能會嘟囔幾句，但我可以確定他一定很高興，他是如此慈祥、好客的人，就算怪我這麼久不找他，還是會要我隔天到他那兒洗溫泉、喝酒、吃飯吧！就如同往常一樣。我認識曾扁的第一天，人都還沒見過，他就邀我做這些事。

那時，我一把牙刷走天涯，對各地的車鼓弄感到興趣，曾扁是許多人稱許的車鼓旦，人稱「阿扁仔」，那時候，「阿扁仔」這個綽號，最多只讓人聯想西門町的「鴨肉扁」，哪會像現在這麼時髦，在台北簡直喊水會堅凍。

「知道車鼓無效啦，這是過時的，落伍啦！」記得第一次跟他通電話，他就是這樣回答的。說歸說，他還是邀我去他那兒坐坐，「來吃飯，順便洗礦水。」多年的田野經驗，老藝人的古意、可愛處，往往不是賣弄他擅長的技藝，而是隨時「騙人來坐坐」，即使是一個陌生人亦然。

＊　　　＊　　　＊

其實，如果我直接去找他，不用先打電話，他也會很高興，他就住在北投溫泉路上，離我的學校不遠，只要一揮手，計程車可以在二十分鐘內把我送到，以前我經常沒有事先約好，就直接驅車去做不速之客。可是我已經十五年沒見他了，人生還有幾個十五年？還是先打電話吧！會是他接電話嗎？？應該是吧！他的老伴習慣做完家事就睡覺，只有阿扁會趨來趨去，動動胡琴，抄抄劇本，忙夠了，才會就寢。十五年不見，他還是會這樣吧！

我第一次見他那一年，他才六十八歲，體型瘦高，精神奕奕，掛著一副金絲眼鏡，看起來十分斯文。電話中約好下午三點去找他，我準時到達時，他已經在住處旁邊的一家大飯店等候一陣了。

飯店內傳來男女划拳的吆喝聲，加雜那卡西的《溫泉鄉的吉他》歌聲，為溫柔鄉的旖旎風光，增添不少漂泊與滄桑之感：

**溫泉鄉白色煙霧，一直滾上天，**
**閃爍燈光含帶情，動阮心纏綿。**

啊，想起彼當時，阮也來洗溫泉，

快樂過一暝，

今夜孤單又來，叫著你名字。

「我怕你找不到，所以兩點四十分就下來等。」他用手指著山坡上一座樹木扶疏的小宅院，「我就住在那裡！」像怕我誤會似的，他連忙補充說：「厝不是我的，我是替人顧厝。」

從馬路到他那兒要爬上百公尺長滿苔蘚的石階，經過許多住家後院，狗叫聲此起彼落，他引領我走上去，臉不紅氣不喘。一進竹籬笆門，他的兩位老友已然在等候，他手往更高的山上一指：「他們都是山頂人。」他們年齡與曾扁相仿，更具山頂人的古樸，從年輕時代，幾個人就常在一起弄車鼓，這天是被曾扁徵召來逗陣的。他們特別為我表演幾段「車鼓弄」，曾扁演旦角，他的老友則一人拿大廣絃，一人抱月琴。這種表演十分生活化，一丑一旦扭擺著身軀，邊歌邊舞，許多葷黃雙關語結合臀部的扭動，突顯農業文化中「性」之層面。「以前弄車鼓，我都妝查某的。」曾扁得意地說。他在這車鼓三人組中，是主人兼發言人，一邊說著，一邊就在屋前草地表演起來，他的同伴也無須交代，就很有默契地彈起樂器。曾扁擰弄著一條手巾，邊唱邊舞：

看燈五十，月夜元宵，郎君騎馬遊街上，樂逍遙，

看見郎君青春少年時，暝日思想，為伊病成相思……

他的嗓音十分清亮，動作也極為伶俐，一下扭臀，一下碎步，把一段南管曲調搬弄得格外風流。眼前這位年近古稀的長者彷彿就像邂逅心儀男子的深閨女子，欲語還羞，十分嬌媚。我隨口稱讚了他幾句，他笑眯眯著說：「你沒機會看我二十幾歲妝旦的型，唉呀！一些有錢的阿舍看到都要流口水呢！」

第一次的訪問，問不到一個鐘頭就打住了，因為四點鐘才過，阿扁姆已經開始清理桌面，端出菜餚了，我極力推辭，不是客氣，而是下午四點是要吃哪一餐？曾扁由不得你，他拿出一瓶雙鹿五加皮，邊開邊說：「山頂所在，無菜啦！加減吃點，等一下還可以洗礦水。」

曾扁住的地方從日本時代開始就是著名的溫泉鄉，酒家、飯店林立，一般民宅也都有私人的溫泉。他說：「青菜挖一個孔，就有礦水。」這天我果真就照他的指示，舒舒服服地泡了一個溫泉澡。

＊　　　＊　　　＊

電話接通了，「喂！」電話那邊傳來一個陌生婦女的聲音，似乎不是阿扁姆，我感覺我的心幾乎要跳出來。大約是二十年前吧！我辦了一場有關民俗藝術的藝人表演會，邀傀儡戲、布袋戲、南管北管的著名老藝人來講解表演技巧與演戲的經驗。曾扁原來也在名單之列，卻意外地缺席。我知道老藝人的習慣，答應參加的事總是鄭重其事地提早到場，向來沒有「交通阻塞」、「臨時有事不能來」這些有孔無筍的理由，可是那天卻一直等不到他的人影，我一面請助理打電話查問，一面讓演唱會準時開始。過了一會兒，助理告訴我，「電話打通了，是曾扁接的電話，他只說不能來，問他什麼原因，也不肯說，好像在哭泣的樣子。」我隨即打電話給他，還是曾扁接的電話，他說：「真失禮，不能去開會了，有閒再來洗礦水……」話還沒說完，一位較年輕的接過電話：「我跟你說啦！阿扁伯伊孫今天一大早被拖拉庫撞死……。」

第二天我去看他，他雖然神情黯然，說話的語氣卻很平靜，彷彿參透人世間的悲歡離合。身旁的阿扁姆一把鼻涕一把眼淚地告訴我，他們的長孫剛剛當完兵退伍回來，準備要到一家工廠上班，媳婦也看好了，沒想到卻遇到不幸。「昨天早上，阮孫來看我們，

走的時候還塞了點錢給阮兩位老的。阿扁說，你剛退伍還沒開始賺錢，不要拿啦！兩人推來推去，他最後把錢往我口袋一塞就跑出來了，沒想到才下石梯，要騎歐多拜，就遇到這款淒慘代誌。」她哭著說。

原來一旁沈默不語的曾扁嘆了口氣：「這是伊的命啦！免怨嘆。」他指著房間角落的草綠色帆布袋和一支吉他，「你看，伊的行李都還放在這裡。」這樣天大地大的人倫慘劇在阿扁伯的口中，就如同在敘述家裡的雞籠倒塌，壓死了幾隻小雞那般無奈與認命。

曾扁的老家在竹子湖那邊，沒唸兩年書，就一直在做山種田，偶爾也出來當雜工，或應聘到大戶人家當長工。幾年前開始幫人看管房子，雇主是住在台北的生意人，一個月才回來二、三次，是專工來洗溫泉、渡渡假的。曾扁平常整理庭院，主人來時再準備一些酒菜，有空就呼朋引伴，把以前玩車鼓的搭檔找來遊戲一番。「反正閒閒，加減運動啦！而且頭家人也不歹。」

認識他以後，我常去找他，有時也介紹學生、朋友去看他，目的都是跟他請教車鼓，有些甚至跟他學起表演來。平常打電話跟他聊天，他都會再三叮嚀：「來啦！來洗礦水。」有一次他慎重其事地對我說：「講來都是你，要不然，那會有少年學生對車鼓有興趣，連一些美國仔亦知道來這裡找我，現在連阮孫也開始叫我傳授他幾步喔！」

我第一次出國遊學時，曾扁特別約我到他那兒，他說：「我認識的人那麼多，還沒有一個出國留學的大學士，不慶祝怎麼行！」當晚我們喝了不少，曾扁的酒量不錯，滿臉通紅地一邊喝酒，一邊手舞足蹈大談他年輕時在各地表演車鼓的情形，突然促狹地叫我「稍等咧」，跑進房間，抱著一把吉他出來。「這支吉他是阮孫以前放在這裡的，伊走了以後，我把它藏起來，怕我牽手看了傷心。我上禮拜想到，把它找出來，隨便彈了幾下，還有出聲音哩！」隨即播弄了幾下，正是《溫泉鄉的吉他》的旋律。

「你會彈這款歌？」我好奇地問。他笑嘻嘻說：「歌名我不知道，但住在這裡，每日差不多都會聽到，不是這邊唱，就是那邊唱，聽久就熟了。」一旁的阿扁姆笑著罵他：「食老學風流！」「風流沒關係，不要下流就好，對不對？」他對著我說。我開玩笑地要他彈兩首車鼓來聽，他果真試彈了幾個音，似乎不太滿意。「很難聽，還是用大廣絃合適。」他說，「不過，我慢慢練習看看，說不定你回國以後，我就可以用吉他彈車鼓給你聽了。」

　　＊　　　＊　　　＊

　　在國外，我每年寫賀年卡給他，但他一直沒回，這原是我預料的，番仔地址叫他怎麼寫。回國後因為換了工作，較為忙碌，打了幾次電話，沒能與他連絡上，就失去再到他那兒洗溫泉的機會；而後又出國一年，再回來時，一直掛著要打電話給他。我特別請人選了一把吉他，不管他是否真的學了，就當作是十多年來的再見面禮吧！但打了一、二次都沒人接，我開始有些擔心。

　　「他差不多八十八、九歲了吧！」我突然從年齡的數字看到現實的意義，有種不安的感覺。這種不安與時俱增，也愈發不敢打電話。我很後悔過去那麼多年為什麼不早一點跟他連絡上。

　　八十多歲的人，十五年沒有消息，他人在做什麼？我實在不敢想。是你，你會在哪裡？如果有一張牌記錄你十年、二十年或三十年之後某一天的生命現象，你敢毫不考慮地就掀底牌嗎？

　　電話打通，我急忙問：「請問阿扁伯在嗎？」

　　電話那端的陌生女聲一直在「喂！喂！」也許是線路有些問題，聽得不十分清楚，

我把電視關掉。

「喂！你找誰？」

「阿扁伯，曾扁在嗎？」

「誰？」

「曾扁，阿扁伯啦！」

「你找曾扁？」對方總算聽清楚我的問話，似乎有點愕然，也似乎感到有些滑稽！

「伊去山頂啦！」

「喔！伊去山頂？」我鬆了口氣，掛上電話，竟忘了問他幾時回來，反正人不在，下次再打吧！不過，片刻之後，我就開始後悔，也開始懷疑起來。

「這麼晚了，他還去山頂？」我如此問我自己。大概是找他山上的老友開講，或者回去他山頂家吧！可是對方為什麼不乾脆說他不在或回家呢？方才聽對方的口氣有點嘲謔，我鼓起勇氣，再撥電話過去。

「你講阿扁伯伊真的到山頂啦，是哪一個山頂？」

「山頂就山頂，還有哪種山頂？」說完就掛了電話。

我更加猶疑，但已無勇氣再跟對方問個究竟，便打電話給一位助理，請她代打。過

了一會兒，助理回電說：「好奇怪喔！我打電話過去要找曾扁，一位歐巴桑接的，只說了一句『你要找他去山頂找他好了。』就把電話掛斷了。」

＊　　　　＊　　　　＊　　　　＊

我決定到曾扁那兒走一趟，隔天下午，我請助理開車載我去北投，原來晴朗的天氣在車子開動的那一刻又飄起雨絲了。終究要確定曾扁的現況了，我有些莫名的緊張與不安。準備送他的吉他就放在車上，從中央北路一路下來到溫泉路，溫柔鄉的景況依舊，我很快就在東皇大飯店旁邊的小巷找到通往曾扁住處的石階，小路旁民宅鐵窗內的惡犬撲向前來，凶猛地趴在窗架上狂叫不停，嚇了我一跳。我突然有些害怕，顧不得男子漢與師道的尊嚴，厚著臉皮請助理先到曾扁住處探詢，自己回到車內坐著。我那小個頭的女助理二話不說，在狗吠聲中從陡高的階梯，勇往直前地跑上去。我躺在車內閉眼假寐，但思緒卻像浪濤般起伏著，我沒有睜開眼，但感覺車外的雨愈下愈大。過了一會兒，助理跑回來了，一面竄入駕駛座，一面喘著氣說：「裡面的人說他是屋主的侄兒，早上才來渡假的，他不知道誰是曾扁，他說晚上管家回來再問……。」

雨勢稍歇，飯店裡傳來吉他彈唱聲愈來愈大，助理說：「看來阿扁伯可能已經不在

了。」我連忙打斷她的話，「不在就算了，以後再找他。」

「曾扁搬家了，伊現在生活很好，身體也很好。李天祿也八十八歲了，還不是國內國外跑來跑去，青春的很。」我想。

九十七歲了，仍然生龍活虎。李天祿也八十八歲了，還不是國內國外跑來跑去，青春的很。

車子行走間，眼前的山路煙靄瀰漫，一陣陣那卡西演唱聲中，我彷彿看到曾扁的身影，他抱著吉他，撥弄著絲絃，正在唱著‥「看燈十五，月夜元宵，郎君騎馬遊街上，樂逍遙……。」

# 男兒哀歌

我一直認為阿坤且這輩子彷彿被開了個大玩笑似的，做人做得很辛苦，也很失敗。

他那一夜的談話令我印象深刻，至今都覺得有些悽慘。

這當然是我個人的想法，是不是這樣，只有他最清楚。也許，他認為自己一生多采多姿也不一定。他平常看起來總是笑咪咪的，很少暴怒急躁或愁眉苦臉，再怎麼大條的事，也是嘻嘻哈哈，旁人消遣他、罵他，他只會用更尖更細、更嬌嗔的聲音，回罵一句「死賤人！」或「你家死人！」不容易看出生氣「指數」。不過，我還是相信他的一生是悲苦的，如果他仍認為他的人生不悲苦，那麼，他大概不知道真正男人的快樂在哪裡。

我叫他「阿坤仔」，他叫我「哭A」，我什麼玩笑都敢開，就是不敢觸及到他個人「生理衛生」問題——直接講就是性關係。我問他，他一定不會生氣，但就是不好意思

開口。也許我跟大家一樣，早已根深蒂固地認為他的所做所為是不正常的「剽死剽症」，基於同情朋友，避免尷尬，我不敢觸碰我自認為的禁忌。雖然如此，有關他的一些八卦與隱私，我知道的還真不少，都是從蜚短流長中拼湊起來的。

他說他的啞吧兒子要認他那天是大甲媽祖出巡的前一刻，深夜的鎮瀾宮香客大樓內外沸騰，一陣一陣音量高低不一的鞭炮聲、鑼鼓聲顯示熱鬧驚爆點的範圍與人潮湧進的狀況。外面吵雜，裡邊也不得安寧，穿著花花綠綠的男男女女進進出出，川流不息。提供給遠來香客休息、睡覺的通舖有些像大營房，也有些像菜市場。我坐在他床位旁邊的上舖，中間隔著一個小通道，居高臨下，可以清楚的看到他。

他打開有航空公司標記的藍色旅行袋，拿出一個阿瘦皮鞋的盒子，先把袋子往床舖內推，大屁股直落木床，一腿拉到床面，一腿屈膝，像他平常賭「十胡」的姿勢，皮鞋盒就放在大腿上。

「我那個啞吧仔要認我了！」他邊說邊打開盒蓋，盒子裡面裝的不是皮鞋，而是一堆旦角裝扮用的頭飾與鈿片，另外還有一個小紅盒，他小心翼翼地用手擦擦它的紅絨布外皮。他說話的時候我正忙著看學生遞來的資料，沒特別注意他講些什麼，只覺得他低著頭，有些像自言自語，也彷彿對小紅盒交待什麼。

在這個可以容納兩百人的通舖，西側兩列雙層床舖都是來自台北藝術學院的學生，在即將展開的八天七夜「遶境進香」中，學生要演出隨駕戲，就是在大甲與新港之間任何媽祖神駕停駐的地方演戲，這種不分晝夜的流動演戲方式，阿坤旦早已司空見慣。他穿著一件白汗衫，加上半長短褲，算是他的睡衣，也是休閒服，他不演戲的時候經常就是這樣穿著，在喧鬧的香客大樓看起來像極進香的歐巴桑。不過，他這次不是來進香，也不是來演戲，而是來「贊助本團光彩」，專門為演員化妝、穿戴行頭的，算是藝術學院團的一份子。

離子時神駕出發還有一些時間，有些年紀大的香客早已呼呼入睡，同學則顯得精力充沛，三三兩兩在聊天、嬉戲，沒有人注意阿坤旦的言行舉止。大概看我沒什麼反應，他仰著頭又說了一遍：「喂！哭Ａ，阮啞吧仔要認我了！」

「喔！要認你了！」

「是我小妹跑去問他們，他們親口說的。」阿坤旦繼續說著，淡淡的口氣中有些興奮與期盼。

我邊看資料邊敷衍兩句，隔了一會，才想到這件事對阿坤旦生命的意義。他從小紅盒中取出一只金戒指，站了起來，趨前貼近我的床邊，伸開一個手掌，說：「八錢，開

一萬多，這是要給阮啞吧仔。」我接過他的金戒指，戒指上鑴刻著「福」字，「阮啞吧仔叫做有福！」說話的語氣令人聯想「慈母吟」的畫面。

「另外，我也包三萬元給伊。」好像怕我不相信他的大手筆似的，邊說邊從睡褲暗袋裡掏錢。

「要給你太太？」我阻止他掏錢的舉措，他還是把看起來頗飽滿的紅包袋揚了一揚。對他而言，送貴重的禮物給妻小，何等堪值紀念與回味的大事！

「我小妹也問伊，說阿坤要來看你好嗎？伊恬恬著不說話。大概是答應的意思！」他口中的「小妹」其實是遠房堂妹，祖宗八代親戚，也只有這個「小妹」同情他，有些來往。

阿坤旦說起這件事竟然有些嬌羞，臉上一直帶著微笑，一百七十多公分高的身材在他的世代裡算是相當英挺，即使已經六十多歲，仍然長得細皮嫩肉，體態婀娜，說話輕聲細語，尤其是肥大、圓俏的臀部很難不讓人聯想到女性的柔媚。他在舞台上裝扮起旦角，比女人還要女人。我沒看過中國四大名旦、四小名旦，從他們留下的劇照來看，阿坤旦一點也不稍讓，但論舞台上的成就，卵葩比雞腿，不值別人一根腳毛，連做人的基本條件都因為角色錯亂而活在人際夾縫之中。

正因為如此，飄浪多年的阿坤旦能與妻小相認值得慶賀，我也替他高興，故意開玩笑說：「那要快一點給她，要不，過幾天，你那些錢會輸去，或者被人騙去……。」

「不會啦！這些錢存多久你知道嗎？我怎麼拿去賭博。」他信誓旦旦地說。賭博是阿坤旦的重要休閒，他不像社會新聞傾家盪產、賣某賣子的賭徒，反倒像街坊口中不守「婦」道、不顧家庭，被丈夫追著打的好賭懶婦。阿坤旦不煙不酒，也不在意穿著、旅遊、吃喝，畢生積蓄不是賭桌上輸掉了，就是花在交「朋友」，而在「朋友」身上所下的賭注也大於「十胡」。送紅包與買戒指這筆錢就算不吃不喝不交「朋友」，也夠他存好幾個月。

\*　　\*　　\*

\*　　\*　　\*

我初見阿坤旦其實可以追溯到三、四十年前的童稚時期，地點就在南方澳。跟一般猴囝仔一樣，我習慣地戲台上下「進出」，一會兒攀著戲台前沿的樑柱，看台上的樂師、演員，一會兒又溜到台下，或哪吒太子廟一有廟會就演戲，一演戲我就會出現。媽祖廟看廟前隨時發生的江湖雜藝。阿坤旦隨著戲班來演戲，人一亮相，立刻成為南方澳人矚目的焦點。

我印象最深刻的一齣戲，他扮演一個賢淑的婦人，言語、動作都高貴，當他的丈夫被敵軍俘虜，堅決不肯投降，即將被處斬，婦人聽到噩耗，立刻懷抱稚子趕到刑場與夫訣別。為了逃避敵軍搜捕，婦人把自己裝成瘋婦，瘋瘋癲癲地一直闖到丈夫面前，丈夫大驚，深怕妻子受累，佯裝不認識，婦人也裝瘋到底，一對生離死別，卻又不敢相認的夫妻，有一套悽悽慘慘的唱腔與細膩繁複的舞台動作。

我在戲台上抱著大柱，心不在焉地看戲，阿坤旦披頭散髮，黑衣白裙揹著一個大眼睛會眨動的洋娃娃，臉上抹粉塗泥，一下子指天罵地，抓鳥捉蝴蝶，一下子表現真實情境，悲痛不已。一不提防，他已躡手躡腳地走到面前，杏眼直視，慢慢地伸手，猛然抓住我鼻子，大叫：「抓到了，蜻蜓抓到了。」隨即又轉身面對台下觀眾，瞪著大眼，驀地口出穢言：「卵鳥給你咬！」接著「哎！」嘆了口氣，行雲流水地唱了起來。

阿坤旦的這句髒話在漁港每天都可以聽一百遍，但還是把我嚇了一大跳，「苦旦」講髒話，就跟孔子說粗話一樣地突兀。那天下午的戲演完之後，他脫掉戲服，走下戲台，到廟前港墘臨時用磚頭堆成的大灶旁洗米煮飯，然後煎煎炒炒，為整個戲班準備晚餐。他的頭部裝扮猶在，腳穿紅繡鞋，長及膝蓋的絲質白褲，既不像大男人，也不像女人，我對他的身世一無所知，卻十分好奇他的性別，與幾個猴囝仔七嘴八舌地猜他是男是女？

我後來才知道，他衝州撞府的野台生涯那一陣子正好「流浪到宜蘭」。那一齣戲叫《斬花雲》，也叫《戰太平》，演朱元璋大將花雲兵敗被殺的故事，阿坤旦演的是花雲的夫人。

我童年時代看見阿坤旦的次數不多，但印象至為深刻，以致十年後在台北見到他時，一眼就認出這個頭髮鬈曲、陰陽怪氣的人。那時我正進行戲劇田野調查，花許多時間瞭解各地戲班的演出情形，我特別選擇台北牛埔仔的一個戲班做固定的觀察記錄，阿坤旦正巧就在這個戲班，他還是一樣的美艷。有很長的時間我跟著這個戲班跑，它到那裡、我跟到那裡，看他們如何安排一場演出、如何決定戲碼、角色，阿坤旦也不例外。有一度與觀眾的反應，幾個月下來，我跟這個戲班的每個人都很熟，演員台上台下的生活態次戲班到南方澳媽祖廟演戲，我跟著回來，特別邀阿坤旦到我家吃飯，我媽殷勤接待，轉身低聲問我：「你怎麼認識這款人？」

吃「鑼鼓飯」的「做戲仔」在傳統社會受到歧視由來已久，所謂「第一齪，剃頭噴鼓吹。」而在戲班裡，這群被人歧視的「做戲仔」卻也看不起「查某體」的阿坤旦。戲班的人談起阿坤旦，語帶不屑，管他叫「阿坤姐」，私底下則叫他「查某坤」，如果相罵沒好話，「腳仔坤」就會出口。「腳仔」的語源我不清楚，只知道形容男性的雞姦行

為。有一次我隨戲班到苗栗鄉下演戲，晚上散戲之後，大夥人各抱各的棉被，在戲台找空隙睡覺，我睡在阿坤旦旁邊，一位年紀較輕的女演員唯恐我不知道似的，偷偷告訴我：

「那個人是『同性戀』，你要注意喔！」她講閩南語，「同性戀」三個字卻用國語發音。

阿坤旦的「查某體」來自遺傳基因，還是上帝在開他玩笑？沒有人知道，他本人大概也不會知道。如果說是遺傳，他的父親可是十分大男人，在竹南中港開了一家有「粉味」的酒家，娶了兩個太太。阿坤旦的母親是大某，細姨進門之後掌控家庭經濟大權，做了酒家的老娼頭，母親只管洗衣煮飯，還常遭受丈夫及其小老婆的責罵，精神苦悶，藉賭消愁。愈賭愈入迷，最後成了全竹南著名的「賭博花」，「講到賭，伊就氣（去）」，這方面阿坤旦顯然得到母親的遺傳。

阿坤旦從小跟著母親，很少得到父親的關愛，「碰皮」白淨的他對於入學唸書沒什麼興趣，卻對煮飯、洗衣、縫衣服這類「查某人」工作十分投入。在日本時代的公學校唸了三年，阿坤旦大字不識幾個，就輟學在家幫忙端送酒菜，有時也到附近的金紙行打打零工。在戰後初期的熱烈戲曲氣氛中，竹南子弟團「中樂軒」老早就看上了這個清飄少年。在大家都覺得他是個唱旦角的最佳人選。頭人來找他時，母親出外賭博，父親也不在家，對子弟沒什麼概念的阿坤旦傻傻地隨著頭人進了「中樂軒」。

在以男性為中心的子弟館裡，阿坤旦受到地方頭人與師兄弟萬般寵愛，教戲的子弟先生對他特別用心。年輕、嗓音好、扮相漂亮的阿坤旦很快就成為「中樂軒」的當家旦角，在各地的子弟活動中出盡了風頭。「中樂軒」公演時，寫著「祝阿坤旦光彩」的紅紙條從戲棚上一路貼到棚下，大部分賞錢、金牌指名賞他。他的名氣轟動小城，不但鄉里少女知道這個美少年，台北方面都有人為他的聲色所迷倒。阿坤旦發覺舞台上下的生活要比在小酒家送酒菜、金紙行摺紙錢來得有魅力多了，天天都有人圍繞著他，說他人長得好美，戲唱得好動人，他只要一開口，就有人搶著為他倒茶、遞毛巾，阿坤旦從不知道人世間有如此溫情，也不知道扮演女人竟是如此美妙。

每個人都有自己的體質與外形，有女性特質的男人不一定就會女性化。強調「業餘」與「高貴」性質的子弟團，旦角一向由男性扮演，乾旦用小嗓唱戲，在舞台上做出婀娜多姿的體態，拋下戲衫，還不是大男人一個。阿坤旦原本也能像許多乾旦一樣，娶妻生子，安安份份養家活口，從工作與家庭生活中培養男子漢大丈夫的氣概，幸福快樂地過一生。偏偏他從男性世界獲得「擁護」，想從舞台上找到自己，卻也把自己推到陰暗的角落。也許是命中注定吧！否則，他的爸爸為什麼替他取名叫阿坤，阿坤演旦角，自然會被稱為「阿坤旦」，簡稱就是「坤旦」，意思豈不是女人扮旦角？當然與男人扮演的

「乾旦」有所區隔了。

＊　　　＊　　　＊

阿坤旦的十九歲，是生命中的重大轉捩。那一年中秋前後的某一天，被阿坤旦尊為師傅的子弟弟先生把他叫到房間，說有子弟罕有的秘本要傳授他。阿坤旦高興地進了師傅房間，師傅把門帶上，一本正經地說：「你做旦的唱唸很好，但是咪角還不夠。旦要做好，首先要注意腰部的動作。來！你穿內褲就好，倒下，我比給你看。」他叫阿坤旦脫掉外褲，平躺在床上，臉部朝下，阿坤旦感覺到師傅的手從腰部往臀部游走，突然內褲被往下拉。「免驚！免驚！」師傅低聲說著，整個人從上平貼著他。

阿坤旦很難評斷這次「痛」的經驗——很痛苦，可是也很痛快。應該就是從這一刻開始，阿坤旦真正對自己的人生角色產生懷疑吧！

「阿坤仔被子弟仙強姦了」這句話悄悄在「中樂軒」流傳，因為對子弟弟先生的尊重，沒人敢把這件事公開。師傅也感覺到氣氛不對，為了掩人耳目，很熱心地為阿坤旦撮合親事，對方是中港附近一個客家農村的姑娘，反正父母也不管他，師傅一手包辦下，阿坤旦以「入贅」名份成了親，進入妻家的大門。彷彿為了印證自己角色似的，阿坤旦

自己開起自己玩笑，四年生了三個，不捨晝夜、生生不息，二男二女一個緊接一個地來到人間。

雖然阿坤旦努力的創造新生命，但是，「子弟界」和「娛樂界」的人都知道阿坤旦被師傅強姦，對於圈內朋友而言，阿坤旦彷彿通過什麼資格證明似的，不少人期待他的加盟。

阿坤旦在中港的家庭生活很快就結束，在最小的孩子生下之後不到一年，一個人揹著包袱離開了家庭，臨走的時候跟太太說台北朋友介紹他去萬華的戲院當經理。不識字能做經理？太太有些懷疑，阿坤旦也不多解釋，只一再保證賺錢會寄回來。太太默不作聲，倒是懷中吃乳的么子有福一面認真地吸吮母親的乳頭，一面睜開大眼看著即將遠行的父親，突然張開雙手，咿咿啊啊地要阿坤旦抱，阿坤旦只看了一下，匆匆忙忙就走了，因為有一部黑頭車已在巷口等候他多時了。

阿坤旦剛到台北的日子怎麼走過，我不清楚，恐怕也是一段不堪回首的經驗吧！我只知道他到台北一年之後才加入萬華的北管班，那麼這一年他到底怎麼生活？他在等待什麼？工作？感情？不管如何，來台北之後阿坤旦的人生變了顏色，第一個改變是從一個玩票的子弟變成一個職業伶人。到底是因為熱愛表演，還是為生活所逼？是生理因素，

還是心理因素？恐怕連阿坤旦本人都很難算得清楚。因為有第一個改變，連帶也產生第二個改變——他從六口之家的男主人變成一個不被六親所認的無名孤魂。

那是一個冷濕的冬季夜晚，多年不見的太太突然出現在阿坤旦的房間門口，阿坤旦正與「朋友」在一起，太太不叫不罵，面色慘白，冷冷地說：「大家都說你做腳仔，我還不相信，今天終於讓我看到了。」說完「呸！」一聲，往地面吐了口水，掉頭就走，大概就是馬前潑水的意思吧！阿坤旦這個形式上的家頃刻之間土崩瓦解，回到中港，再也沒有親人理他了。我曾問阿坤旦，到底她太太看到什麼？他沉默一會，說：「無啊！都是有人在說閒話啦！」

我在台北認識阿坤旦的時候，他已在萬華一個龍蛇混雜的地段住了相當長的時間了。有一次我有些資料問題要請教他，他邀我到住的地方談，我們約好某天黃昏在龍山寺前見面，然後從廣州街、西昌路口拐入小巷。原先車水馬龍的鬧市立刻轉變成詭譎曖昧的場景，沒有綠燈戶，卻有一間間粉紅色門面的餐廳與老人茶室，看起來像住家的房舍門窗緊閉，有些男人、女人站在門前張望。也許剛下過雨的關係，地面泥濘陰濕，我們最後從狹長、陰暗的巷弄進入一棟老式公寓的後門，爬上又窄又陡的樓梯，才到阿坤旦的「家」。「家」的客廳擺設十分傳統，神案上供奉神明圖像和牌位，一位容貌清瘦、

穿著黑色網織內衣的老人坐在沙發上抽煙，兩位中學生模樣的少年兀自一旁看書。

阿坤旦介紹老人是他契爸，很照顧他，我略略行禮問候，老人客氣地說句：「請坐！」也不多話。我們沒停留多久，就一起出去找個小吃店，一面吃飯一面閒聊，談一些戲班掌故與表演的技藝。阿坤旦這方面無疑是個最好的報導人，懂得很多，記憶力也奇佳，二、三個小時談下來，收穫頗多。最後我好奇地問方才少年是誰？阿坤旦也不知道，他雖然與契爸同住，但經常在戲棚睡覺，有時好幾天都不曾回家，這兩位少年以前沒見過，可能是契爸新認識的朋友。他說：「我的契爸人很好，常收留在外流浪的年輕人，提供吃住，有時也為他們出學費。」

我對這樣的善心人士有些不解，他解釋說：「我剛到台北的時候，在朋友家認識他，他邀我搬來與他同住……。」我雖然覺得他們關係有些不尋常，可是不好意思問，就把話題岔開了。當我準備告辭，阿坤旦很殷勤地說：「不要回去了，今天晚上到我那裡睡吧！」我知道這只是一句禮貌話，也感謝他的好意，卻不知怎地渾身不自在。

阿坤旦在萬華的「家」若干年後隨著老人的逝世而解體，阿坤旦也因為幾位「家人」的排擠離開了這個「家」，轉搭宜蘭的戲班。他曾跟我埋怨這些「害」他的人，他說：「這些死賤人就是怨妒我契爸對我最好！」

從大甲回來以後，大概有半年時間我未曾與阿坤旦見面，卻一直掛記他那天告訴我的事，很希望他與妻、子的關係有好的結局，就像舞台上常見的大團圓一樣。可是我總替他擔心，戲劇中的夫妻、父子相認的故事，不論情節再怎麼曲折、過程再怎麼坎坷，都有基本的倫常與規範，而角色易位的阿坤旦想要走上回家的路，恐怕有些遙遠……。

有一次回宜蘭，特別到他的住處看他，他坐在床邊，默不作聲，隔了一會，才說：「本來我以為她們要認我了，結果，哪有啊……。」講話的口氣仍然溫和，卻掩蓋不住罕見的沮喪。

相會的這一天阿坤旦滿懷希望，他特別選在啞吧仔生日當天下午，拎著一盒水果和一個大蛋糕，穿著整齊的花格襯衫與西裝褲，從宜蘭坐了兩個多小時的火車到台北，再轉縱貫線，也是花了二、三小時才回到竹南中港太太的家。太太正在門前河邊洗衣服，昔日的少婦已成老婦，阿坤旦仍然一眼認出，他心裡暗自盤算，已經有將近四十年沒看見她了吧！

「秀花！秀花」阿坤旦輕輕叫了她的名字。

她沒抬頭，也沒回答，只是更用力、更快速地搓洗衣服。阿坤旦從口袋裡掏出紅包和戒指，揮了一下，說：「這三萬元給妳買衣服，手指給咱阿福仔。」

她還是沒應聲，阿坤旦往她身邊趨近，想把紅包和戒指塞到她手上。突然，她搶過紅包和戒指，往阿坤旦臉上一丟，大罵：「夭壽短命，你還有臉回來！」阿坤旦都來不及反應，啞吧阿福仔已從屋內衝出來，指著阿坤旦咿咿喔喔叫嚷著。

阿坤旦愣在那兒，不發一言，想裝個笑臉也裝不出來，等母子兩人進入屋內了，才把散落一地的紙鈔一張張拾起，稍作整理，用手指沾了舌尖算了一下，還好沒有短缺。戒指被丟到滿布細石的地面，一時找不到，天色逐漸昏暗，他蹲下來藉著屋裡滲透出來的一點殘光摸了半天，好不容易才從河邊的石塊縫找回來。

阿坤旦的天倫之旅完全失敗，回到宜蘭，在床上整整躺了三天三夜。中港的老家沒了，四十多年來的新家又在哪裡？阿坤旦有子有女，子女生的小孩當然也是他的孫子，問題是妻小不肯認他，有家等於沒家。其實在此之前，阿坤旦已有多次被妻子、兒女聯手轟出的紀錄。這也難怪，純樸的農村家庭，即使父親做奸犯科或浪蕩江湖，都不難獲得子女的諒解，但是阿坤旦的名聲卻讓親人深以為恥。原配那天從萬華回來之後，已對阿坤旦恩斷情絕，不但她鐵石心腸，連子女也敵愾同仇。

這一次的相會代表阿坤旦回家的路永遠斷絕，他也認命，雖然還愛著妻子，但無緣

就不強求，如果有一天兩人能以兄妹（或姐妹）相稱，他就心滿意足了。至於四個親生

骨肉，他的母性光輝始終不曾稍減，尤其是公子有福仔，他有更深的歉疚。他離家不久，

有福仔發高燒，家裡沒錢，能拖就拖，終於拖出大毛病。長大以後的有福仔對父親的怨

恨超過兄姐，他就讀台北盲啞學校時，阿坤旦曾偷偷來探望，有福仔堅持不肯見面，阿

坤旦只能黯然離去。電視連續劇裡，一個為環境所逼，拋夫棄子的可憐母親想念子女的

情節，阿坤旦一演再演，但是悲劇永遠演不完，團圓的夢也終生無法實現。

我一直以為阿坤旦有當女人的慾望，這個慾望在現實人生不能達成，才選擇舞台盡

情表演女人。有一次我問：「阿坤仔！你喜歡做男人還是女人？」他毫不考慮地回答：

「當然做男人！」我以為他開玩笑，但他說得正經八百，不禁納悶，是不是他對男性、

女性的基本看法與世俗眼光有所不同。阿坤旦喜歡的男性是什麼樣子？像碼頭工人般的

陽剛，或像他這樣的「查某體」？

於是，我自作聰明地「判定」阿坤旦的悲劇來自個人的生理與心理因素，而生不逢

辰、站錯舞台也是加深悲劇缺陷的一大因素。如果他生在「品花寶鑑」的時代，不管在

茶樓唱戲或被官宦豢養，一定大展狐媚，即使為衛道人士所不容，還是可以與「愛」他

這類架勢十足的大男人角色了。戲班演北管時，阿坤旦好歹還是個角色，一板一眼地既話的青衣、苦旦，若要演活潑、花俏的小姑娘，便有些滑稽與可笑，更別說花臉、老生例逐漸超過男演員，晚上就唱歌仔戲，一來輕鬆，二來也能吸引婦女觀眾；女演員的比加儀式與熱鬧氣氛，沒有「打屁股底」演員那般紮實的表演基礎，只能演端端莊莊，說一是一，沒有廢身，沒有「打屁股底」演員那般紮實的表演基礎，只能演端端莊莊，說一是一，沒有廢十歲的台中金鳳班無路可走，才堅守北管陣容。有北管班底的歌仔戲班，白天演北管增謹的北管，投入表演風格生活化、即興成分濃厚的歌仔戲。除非像演員平均年齡七、八愈少，它在祭典演戲的「正統」地位逐漸被歌仔戲取代，一些北管演員只好放棄唱作嚴

阿坤旦所表演的北管戲曲在他嶄露頭角的同時，已開始由盛而衰，內行的觀眾愈來會的邊緣人。

還是要過，他的女性特質與性別錯亂，倍受揶揄、捉弄，一步一步被逼入死角，成為社術家、作家可以擁有自己的一片天空。他只是市井小人物，走下廟會的舞台，日常生活樂的阿坤旦。不幸地，他成長在庶民性格強烈的台灣社會，又不像豐富創作力的同志藝手的戲曲，扮演擅長的角色，受到觀眾的歡迎，即使人生角色混淆，也永遠能做一個快的人在屬於自己的天地過著幸福快樂的日子。其次，如果他能一直站在舞台上，表演拿

唱旦作。但是，一演歌仔戲，他的角色立刻尷尬不堪，因為歌仔戲不論男、女角色，都用本嗓演唱，不像北管的旦角需「咿咿喔喔」地用假嗓。阿坤旦用本嗓唱戲，不陰不陽、不男不女，一開口就招惹戲班同伴的嘲笑，不唱也罷。

阿坤旦最近幾年都在宜蘭，因為宜蘭班演北管的機會比較多，多少還有用處。不過，戲班的戲路大減，演戲有一搭沒一搭的，就算有戲，他的角色也是可有可無。閒著也是閒著，阿坤旦接管戲箱，負責演員卸妝後的行頭分類、整理，每台戲多領個一、二百元。

錢不多，但是這種女人差事毋寧是他喜歡的工作。

阿坤旦最後在宜蘭的日子，與其說演戲，倒不如說是養老。可是，他養什麼老，誰養他呢？他大部分時間住在班主提供的小平房。班主夫婦倆人都是演員出身，雖然不能免俗地鄙夷阿坤旦不男不女的生活，但倒也念舊，對待阿坤旦還算不錯，不演戲時也會邀他到家裡坐坐。阿坤旦很喜歡在家料理家事，接待屬於自己的朋友，他對傳統口味的米食，如九層糕、車輪粿、金瓜糕……這類只有老輩農婦才會的小手藝特別有興趣，也常常做。他還養了幾隻母雞，放任牠們在空曠的大地四處覓食，雖然老眼昏花，卻能隨時掌握牠們的蹤跡，只要「咕咕！咕咕！」幾聲，就能很快從床底、草叢中抱出大母雞，摸摸雞屁股，很準確地告訴你這隻雞有沒有蛋。母雞生下的雞蛋孵成小雞，阿坤旦拿到

市場賣，五塊十塊的像個斤斤計較的村婦。

\* \* \*

\* \* \*

阿坤旦隨著野台戲班闖蕩的一生，彷彿浪跡天涯，追覓知音的生命之旅，只是造化捉弄，他所選擇的最愛常是令他肝腸寸斷的「負心人」。他在情愛世界的執著與浪漫，就如他在舞台上的堅持一樣。起初，他的「查某體」以及私生活惹人閒話，還可以躲在自己的小小舞台，北管沒落以後，這座舞台漸被拆散，此時他的年華已老，百病纏身，糖尿病、中風、骨折接踵而至。旁人看來，年近古稀的阿坤旦簡直成了廢人，在戲班的地位更加低落，酬勞也每下愈況，演一天的戲才一千出頭，平均每個月演出次數還不到十天，差不多只領「老人工」的錢了。即使當女人的機會被剝奪，阿坤旦還是把握任何演女人的機會，他比別人早到戲台上，按步就班地梳妝、貼片子、敷臉。這時戲班還沒決定演出戲碼，阿坤旦不知道角色，不知道最好，至少可以想像自己是移山倒海的樊梨花或千里尋夫的趙五娘。戲碼確定了，阿坤旦的角色微不足道，怎麼裝扮都沒太大關係，但就算只演一個不重要的婢女，或在主角身旁跟前跟後的旗軍，他的扮相依然「照起工」，也依然亮麗。

阿坤旦生命結束前的那二、三年，我與他見面的機會不多，偶爾見面，總覺得他愈來愈老，面龐雖然秀麗，身體卻逐漸臃腫，動作笨拙，也很少再見他的笑顏。尤其是與妻兒相認的希望破滅之後，彷彿已對生命失去堅持，整個人失去了光彩，與人談話的時候，視線只停留在水平之下，不再像以前一樣，習慣用柔媚的大眼對人說話。他愈逃避，愈令人不忍，我也更不敢面對他，我實在很難拿七十歲、倍受糟蹋的阿坤旦與印象中年輕、嫵媚、鳳冠霞帔、身著宮裝的阿坤旦相比。

阿坤旦生命中最後一個戀人是小他四十歲、剛從監獄出來的年輕人。有一次我到宜蘭找他，他正準備豬腳麵線，並在門口燒了一堆紙錢，牽著這位身材粗短的年輕人的手跨過火光，去除霉氣。他認年輕人做契子，契子不太說話，像受了什麼委屈似的，他慈母般忙進忙出，百般呵護。這天的阿坤旦滿面春風，彷彿生命中出現了晚霞，笑得很燦爛，他已經很久沒這樣的笑容了。為了與契子長相廝守，阿坤旦不避嫌地拉著他到神前賭咒……兩人要相愛一輩子，否則五雷轟頂……。

阿坤旦一直有個夢，能做個賢明的家庭主婦，在家煮飯、洗衣、養雞和做粿食等他的「良人」回家。他一直渴望這一天的來臨，可是「良人」何在？他與契子的戀情大家都不看好，他也有自知之明，卻還孤注一擲。契子無一技之長，他處心積慮地盤算著，

賣自助餐、開電動玩具店、擺水果攤，各種謀生的方法阿坤旦都想過，也都有些猶疑。

他擔心的倒不完全是錢的問題，因為縱使阿坤旦晚景淒涼，身旁仍不乏老相好，有些「仰慕者」對阿坤旦的情感依然值得稱頌。一位住淡水的先生腳有些跛，人長得猥瑣，看起來也不像有正當職業的樣子，但對阿坤旦一往情深，數十年如一日。我剛認識阿坤旦時，就常看到他在阿坤旦周圍進進出出，我們談話時，他默默地一旁伺候，阿坤旦說東，他就不敢說西，雖然阿坤旦只是把他看做「伴」而已，這個人卻也死忠到底，三天兩頭就從台北來宜蘭看他，如果真要籌錢，起碼這個人「當衫當褲」都會傾力幫忙。

阿坤旦掛記的還是契子好吃懶做的個性。他有廟拜到無廟，還特別帶契子到萬華三奶夫人廟找人算命，「如果回中港做水果生意，前景如何？」相士看了兩人面相，算了八字，直批：「大吉」。阿坤旦半信半疑，不過，還是高高興興地到處籌錢了。

阿坤旦與契子關係的最後發展，我後來才聽我的學生秀玲說的。秀玲可算是阿坤旦人生最後的知音，她在學校主修劇本創作，與阿坤旦認識之後，決定以他這個人作為劇本創作題材。她像一個社工人員，經常找阿坤旦聊天，成為阿坤旦的好朋友。她告訴我阿坤旦的小男朋友，帶著阿坤旦僅剩的一點錢不告而別，到台北投奔阿坤旦的一個老「同志」，從此音訊全無，阿坤旦整個人因而崩潰。

「這個年輕人連阿坤旦短短的黃昏之戀都給予無情的打擊。」秀玲忿忿不平地說。

她特別描述阿坤旦的悽慘景況，「他哭得唏哩嘩哩，哭一哭，擤擤鼻涕，暫時忘了，眼睛吊吊地傻笑，隔了一會傷心起來，又開始啜泣……。」我不禁想起舞台上他所曾扮演的那位萬念俱灰的花雲夫人。沒幾天又聽說阿坤旦再度中風，他被送進養老院，整個人癱在床上，滿面污垢，目光呆滯，阿坤旦的人生至此可謂生機全無了。

阿坤旦死前的一個月，突然要求秀玲陪他回老家看看，兩人坐火車到竹南，再轉中港，阿坤旦原來的家早已荒蕪，元配胼手胝足建立起來的新家，過著平凡快樂的生活，子女皆已婚嫁，長子在南部一家工廠上班，兩個女兒一在桃園一在新莊，自己則與刻印章維生的啞吧兒子同住竹南。阿坤旦沒去打擾他們，只在秀玲陪同下，到年少成長的幾個地方流連一番，昔日鄰居順口問問：「這是你的女兒？」阿坤旦回答：「不是，是我的學生。」這句話雖然說得有氣無力，卻也有些得意，在阿坤旦觀念中，收了學生的人多少也代表一定的身分吧！

阿坤旦生前不看報紙，不聽新聞，他大概不會知道這幾年「同性戀」議題經常被討論，像同志結婚、小劇場導演罹患愛滋病，都曾經是大眾媒體的熱門新聞，多少帶有淒美的成分，「同性戀」、「同志」也變成充滿中產階級意識的浪漫字眼。但是，這種浪

漫對阿坤旦卻是十分遙遠。尊重「同性戀」人權，提倡「同志愛」的人，彷彿與阿坤旦不處在同一世界，他們的文化不是阿坤旦的文化，阿坤旦永遠無緣認識他們，他們也不會進入阿坤旦的生活。阿坤旦與小劇場導演離開塵世的時間相差不過幾天，但沒有人注意阿坤旦的離去，也沒有人惋惜與悼念。在歐吉桑、歐巴桑以及大眾口中，阿坤旦「腳仔仙」的一生齷齪不堪，一定是上輩子做了什麼孽，這輩子才生成這個樣子。

阿坤旦死後沒有舉行喪禮，只有他的「小妹」把他的遺體火化了事，他的子女後來才到班主那裡打聽阿坤旦的相關資料，以便領取喪葬補助費與保險金，雖然有些無情，地下有知的阿坤旦，應該有些欣慰吧！好歹他們來相認了。生命對阿坤旦而言，就是這麼無奈，因為無奈，他乾脆用生命賭青春、賭明天，這場豪賭使他獻盡所有，最後竟也一無所有。他身後的骨罈孤零零地放在中港附近的一家菜堂，猶如生前一樣的冷清孤獨，我想阿坤旦也無所謂了，就像他晚年在戲台上扮演的角色，不是經常連個名字都沒有嗎！

# 《附記》

本書內文曾刊載於：

## 國家圖書館出版品預行編目資料

南方澳大戲院興亡史 / 邱坤良著；
-- 台北縣汐止市；新新聞文化，1999[民88]
面；　公分，--(新・人文 4；118)

ISBN 957-8306-25-3(平裝)

1. 戲劇 － 臺灣

982.832　　　　　　　　　87016434

新・人文 4

# 南方澳大戲院興亡史

作者／邱坤良

發行人／王健壯

出版者／新新聞文化事業股份有限公司

地址／台北縣汐止市新台五路一段 79 號 4F 之 6

電話／02-26981898

傳真／02-26981091

新新聞書店 http://book.new7.com.tw

E-mail：books@new7.com.tw

郵撥帳號／13201218 新新聞文化事業股份有限公司

副總編輯／謝金蓉

責任編輯／陳淑華

封面設計／李　男

內頁插畫／蔡永和

版面構成／文盛電腦排版公司

登記證／局版台業自第 4504 號

印刷／秋雨印刷

總經銷／黎銘圖書公司　　補書專線：02-2981-8089

出版日期／1999 年元月 5 日　定價／240 元　Printed in Taiwan

初版 3 刷／2000 年 1 月 1 日

# 新新聞讀者服務卡

謝謝您購買這本書,為提昇我們叢書的品質,及不定期提供書訊、活動通知給您;請您詳細填寫下列各欄,寄回給我們,謝謝您!

您購買的書名:南方澳大戲院興亡史

購買書店:_____市/縣　書店

姓名:_____

電話:_____

地址:_____

您的性別:□男　□女　　　　生日:_____年_____月_____日

您是:□新新聞訂戶□曾經零購新新聞

職業:□製造業□銷售業□金融業□資訊業□學生□大眾傳播業
　　　□自由業□服務業□軍警□公教□其它

學歷:□高中及高中以下□大專□研究所□

職位別:□公司負責人□高階主管□中階主管□一般職員
　　　　□專業人員□其它

您從何處得知本書的消息:
□逛書店□書評□報紙廣告□新新聞周報□廣播電視節目
□親友介紹□銷售人員推薦□其它

給我們的建議:_____
_____
_____
_____
_____

您可以這樣買到新新聞叢書:

1. 電話訂購:馬上撥(02)6981090

2. 郵政劃撥:戶名"新新聞文化事業股份有限公司"13201218

3. 信用卡訂購:請在傳真專用訂購單上,填妥簽帳所需資料,影印放大,傳真至(02)6981091

4. 請到就近書店找找看!

文化不是絕對，而是相對的

何坤龍

2000.12

民國八十九年五月一日

購於羅東 金玉堂.

一直想買此書，卻一再の延，五至邱院長至本院演講前才買此書，卻有

一種感動，是一種激情的流露 也有別於田野調查報告，卻能透過文字

趣時的呈現了當時的風貌，像一幕幕上映の戲，在腦海

裏上演著，有一種衝動，想去南方澳走走，雖已物是人非

換個10情境個角度，重新去看這個城鎮！

我不禁想起兒時迷戀歌仔戲和布袋戲時光，也許也是這樣，所乃對

於民俗也有著一份喜愛，感動於心.

89.5.10